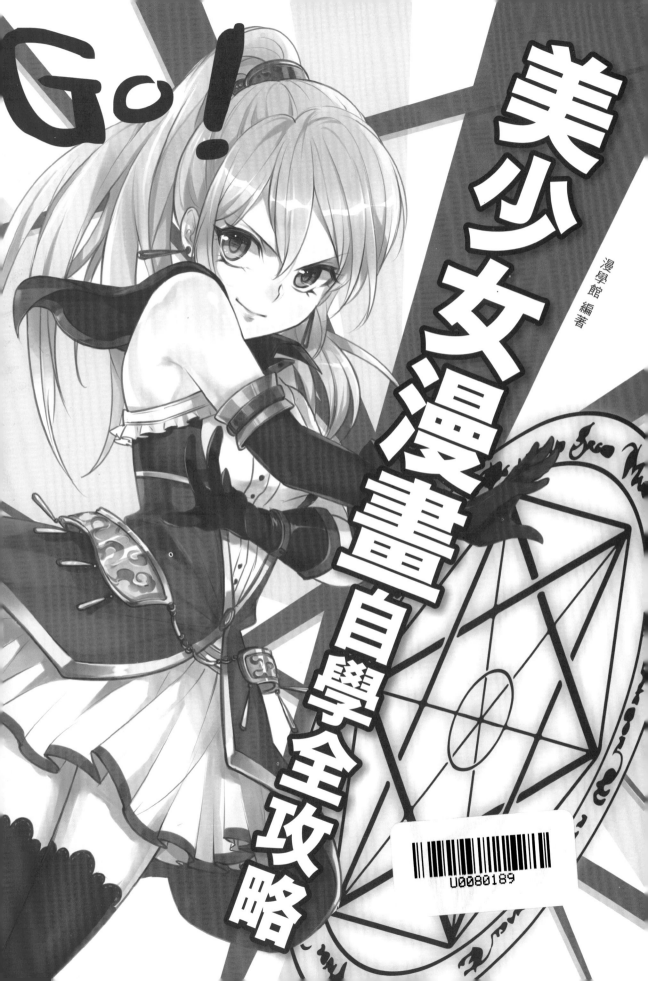

Go！

美少女漫畫自學全攻略

漫學館 編著

# 【GO!】 美少女漫畫自學全攻略

出　　　　版／楓書坊文化出版社
地　　　　址／新北市板橋區信義路163巷3號10樓
郵 政 劃 撥／19907596　楓書坊文化出版社
網　　　　址／www.maplebook.com.tw
電　　　　話／02-2957-6096
傳　　　　真／02-2957-6435
作　　　　者／漫學館
企 劃 編 輯／陳依萱
審　　　　校／邱怡嘉
內 文 排 版／謝政龍
港 澳 經 銷／泛華發行代理有限公司
定　　　　價／320元
出 版 日 期／2019年6月

國家圖書館出版品預行編目資料

GO！美少女漫畫自學全攻略 ／ 漫學館
作. -- 初版. -- 新北市：楓書坊文化,
2019.06　面；公分

ISBN 978-986-377-480-8 (平裝)

1. 漫畫　2. 人物畫　3. 繪畫技法

947.41　　　　　　　　　108004635

Foreword

# 前 言

　　精彩的故事情節和生動的人物角色是漫畫的魅力所在，也是眾多漫畫愛好者喜愛漫畫的原因。可想畫出好的漫畫作品真心不容易！我們總結多年的漫畫教學經驗，開發出這套「Go！漫畫自學全攻略」圖書，希望能幫完全零基礎、無暇系統學習的漫畫愛好者，更輕鬆地創作出專屬於自己的漫畫作品。

　　本書是本系列中的美少女漫畫技法分冊，由剖析美少女角色的自身特點講起，首先介紹頭部，包括五官、表情和髮型的表現技巧；進而講述優美身姿的描繪要點，包括頭身比例與情緒動態等，讓美少女「動」起來；服飾以及常用道具的合理設計使得美少女更有萌範兒，這部分的學習是重中之重；100個人心中有100個美少女的形象，本書使用多個章節，分別從人物的性格和造型來講述了數十個美少女角色；最後再通過多個實戰案例，全面綜合地講解了美少女角色的繪畫技巧。本書的最大特色有三：

**■扁平式知識結構，更簡單易學**

　　創新地將美少女漫畫技法歸納為66個知識點，通過「基礎講解＋案例賞析＋實戰案例」的形式，幫讀者快速、高效地自學相關繪畫技巧。

**■多角度案例大圖，更方便臨摹**

　　精心繪製的66個專題、300餘個完整案例大圖，線條清晰、結構準確，全方位展示時下美少女漫畫一流作品的風采，是讀者臨摹練習的極佳參考資料。

漫學館

# 目 錄 Contents

# Chapter　4
## 輕鬆畫出美少女的好身材

# Chapter　5
## 美少女的姿勢很多變

# Chapter 6
## 漂亮衣服是美少女的最愛

# Chapter 8
## 參透美少女的N種性格

# Chapter 7
## 讓美少女更有範兒的元素

# Chapter 9
## 百變氣質美少女輕鬆畫

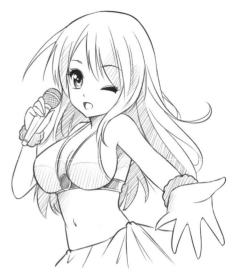

# Chapter 10
## 美少女主題漫畫全接觸

# 01
## LESSON

# 初識漫畫美少女

美少女的主要特徵是膚白、貌美、大長腿，從頭部、五官、表情到身材比例和服飾搭配都要求十分精致，特別是身形曲線十分重要。

## 【基礎講解】你真的了解美少女嗎？

從美少女的整體特徵來看，人物身體比例在6～7頭身為標準的美少女，稍小一點的蘿莉是4～5頭身。身體纖細、四肢修長，臉型一般為可愛圓潤的鵝蛋臉，並有大大的眼睛與精致的五官。

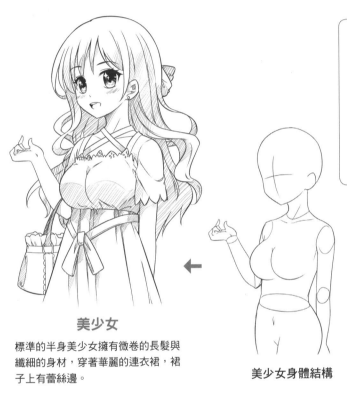

**美少女**

標準的半身美少女擁有微卷的長髮與纖細的身材，穿著華麗的連衣裙，裙子上有蕾絲邊。

**美少女身體結構**

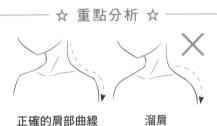

☆ 重點分析 ☆

**正確的肩部曲線**　　**溜肩**

正確的人物頸部到肩部是有一條過渡曲線的，不是直接用一根弧線描繪，否則描繪出的肩部十分難看。

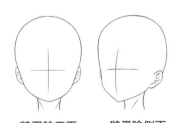

**鵝蛋臉正面**　　**鵝蛋臉側面**

鵝蛋臉臉型偏圓潤，兩側臉頰向下巴的位置收攏，有一點尖尖的圓潤弧度，側面看輪廓感更強烈一些。

● 少女胸部特徵

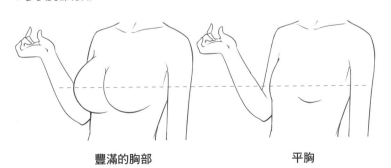

**豐滿的胸部**　　　　　**平胸**

胸部的豐滿或者平坦一般是根據角色的設定和性格來決定的。性感、高挑且是公主型的少女一般胸部豐滿，呆萌的蘿莉平胸會更加可愛。

● 少女五官特徵

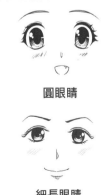

**圓眼睛**

**細長眼睛**

9

# 【案例賞析】美少女有什麼特點

美少女的基本特點都已經表述清楚了，下面我們來看看不同美少女各有哪些突出特點吧。

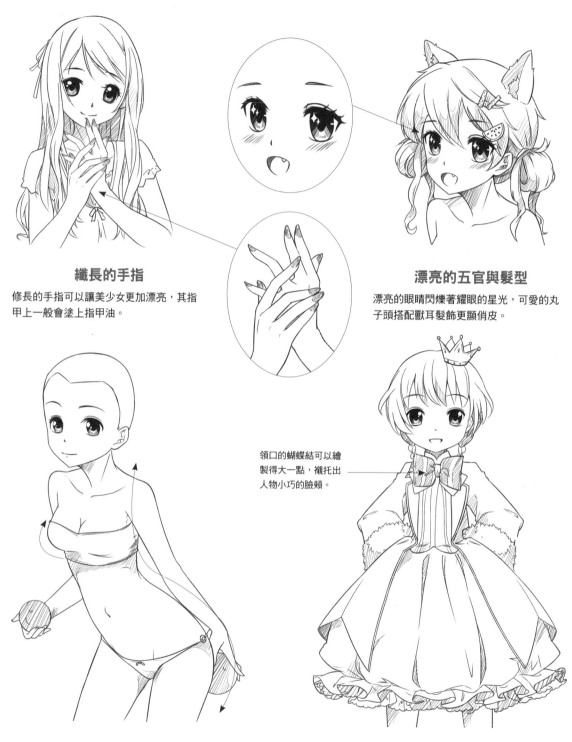

## 纖長的手指

修長的手指可以讓美少女更加漂亮，其指甲上一般會塗上指甲油。

## 漂亮的五官與髮型

漂亮的眼睛閃爍著耀眼的星光，可愛的丸子頭搭配獸耳髮飾更顯俏皮。

領口的蝴蝶結可以繪製得大一點，襯托出人物小巧的臉頰。

## 柔美纖細的身形

纖細的少女身材有著十分性感的S形曲線，腰部十分纖細。

## 華麗的服飾

蘿莉的服飾以蓬鬆的大裙擺為主，高腰設計修飾出人物纖細的腰部。

# 【實戰案例】胸部豐滿的美少女

胸部是少女最明顯的一個特徵。胸部的繪畫要把握其在身體上的比例結構,特別是胸部之間的間距,以及如何搭配合適的衣服修飾胸部的曲線。

**1.** 首先繪製出一個少女微微頷首的半側面頭部。

**2.** 沿著頸部的曲線描繪出挺拔的胸部曲線,側面胸部有遮擋關係。

**3.** 確定側面手臂的輪廓,手肘的位置在腰部的曲線處。

**4.** 根據草圖進一步描繪出胸部曲線,側面曲線和手臂根部連接。

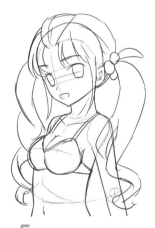

**5.** 在頭部比例的基礎上繪製出五官和雙馬尾的草圖。泳裝下面依托著胸部的曲線。

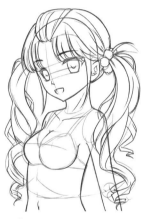

**6.** 描繪頭髮的細節,特別是向後梳的髮絲根部的表現,翹起的髮絲讓髮型更加自然。

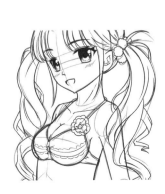

花紋根據胸部曲線描繪,向上彎曲,弧度飽滿。

**7.** 比基尼側面包裹住胸部的曲線,襯托出胸部的豐滿,帶子部分有一朵花作為裝飾。

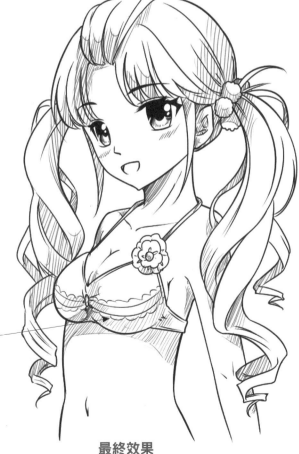

**最終效果**

11

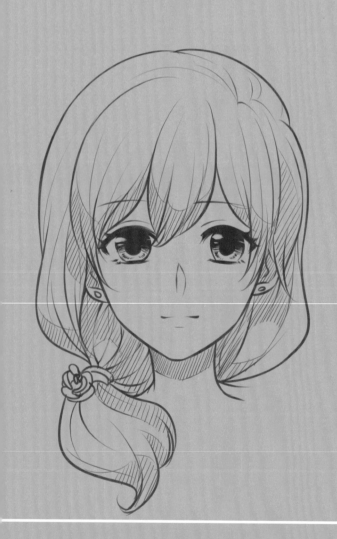

# 美少女
# 都是高顏值

在少女漫畫的人物表現中，人物的臉部占據了很大一部分。因此想要繪畫出生動而富有魅力的人物角色，首先要掌握人物臉部的繪畫技巧。

# 美少女的臉部比例要清楚

少女頭部為人物身體繪製的重點部位，而五官則是頭部組成的關鍵。把握好臉部五官的基本比例對少女頭部的繪製有著極大的幫助。

## 【基礎講解】用十字線確定臉部比例

臉部比例能夠反映出一個人物的年齡與相貌氣質，我們在對人物五官進行誇張與美化的同時，也要遵循臉部基本的比例特點，這樣繪製出的人物才會協調自然。

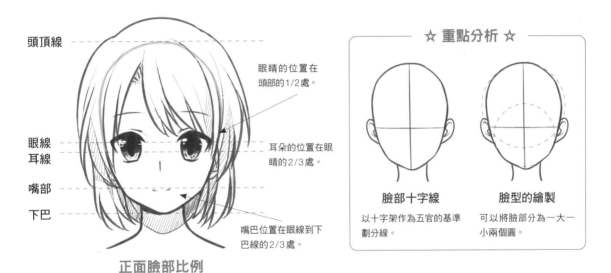

頭頂線

眼線
耳線

嘴部

下巴

眼睛的位置在頭部的1/2處。

耳朵的位置在眼睛的2/3處。

嘴巴位置在眼線到下巴線的2/3處。

正面臉部比例

☆ 重點分析 ☆

臉部十字線
以十字架作為五官的基準劃分線。

臉型的繪製
可以將臉部分為一大一小兩個圓。

● 下面我們一起來了解一下不同角度下臉部比例的展示吧。

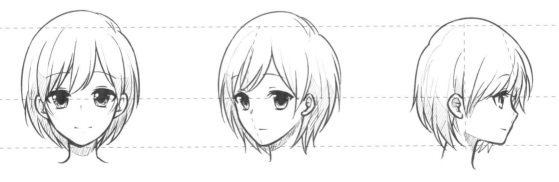

正面臉部比例

正面角度下，雙目之間的間距大概為一隻眼睛的長度。

半側面臉部比例

半側面角度下五官基準線不變，兩眼瞳的大小則稍有差別。

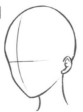

正側面臉部比例

正側面角度下耳朵在腦部1/2處靠後一點的位置。

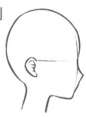

# 【案例賞析】不同的臉部比例決定人物的特點

根據年齡的增長，少女的臉部比例也在發生著變化。幼女時期的五官距離較近，眼睛占臉部的比例較大，少女時期眉眼與鼻嘴之間的距離拉大，而熟女時期的五官距離最遠，眉眼也較為細長。下面一起看看這些特徵吧。

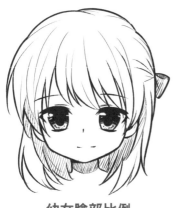

幼女臉部比例

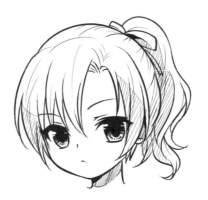

幼女臉部比例

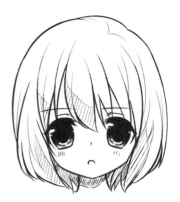

幼女臉部比例

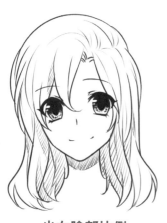

少女臉部比例

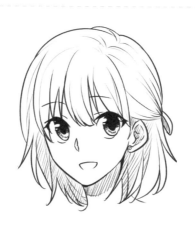

少女臉部比例

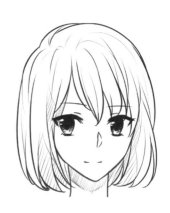

少女臉部比例

熟女臉部比例

熟女臉部比例

熟女臉部比例

# 【實戰案例】臉龐清秀的美少女

在繪製少女的五官之前，我們應該先確認人物的臉部角度與年齡，然後按照臉部比例線條來確定五官的大概位置。少女的五官應該盡量繪製得清秀可愛一些。

**1.** 先繪製出一大一小兩個相交的圓圈來確定臉部的大概位置。

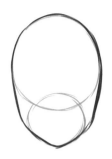

**2.** 如圖連接兩圓，沿著圓圈外輪廓繪製出頭部外形。

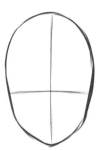

**3.** 擦除圓圈線條，勾畫出十字線來確定五官位置。

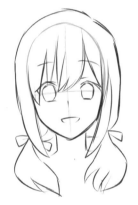

**4.** 勾畫出髮型與五官的大致輪廓，由於繪製的是妙齡少女，因此五官占臉部的比例適中。

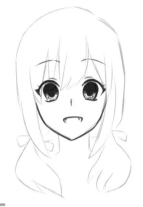

**5.** 在頭部的1/2處繪製出眼睛，兩眼下部中央用豎線來表示鼻子。

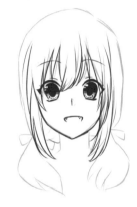

**6.** 用流暢的線條來繪製頭髮，瀏海在眼部的1/3處。

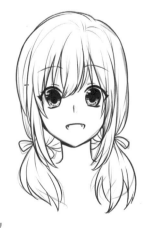

**7.** 補充人物的頭頂，下部髮絲由髮飾紮起，垂至頸部兩側，用稍細的線條勾出頭髮細節。

在人物嘴部兩側添加兩顆三角形的小虎牙，使人物看上去更為活潑。

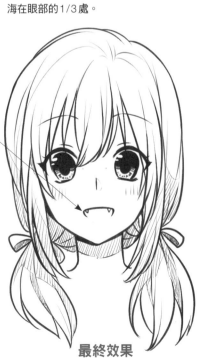

**最終效果**

| 技 巧 總 結 |

**1.** 在繪製露額頭的人物時，要注意髮際線大概位於頭部的1/5處。

**2.** 人物年齡較小時，可用短線或一個點來繪製鼻子，人物年齡隨之增加時，鼻梁長度也增大。

# 03

LESSON

# 臉部透視有章可循

通過頸部的運動，頭部可以前俯後仰、左右轉動。隨著空間及視線高低與視角的變化，頭部及五官位置之間便產生了各種透視現象。

## 【基礎講解】具有透視的臉部表現技巧

人物在運動時臉部角度會不停地轉動變化，如頭部前俯，則頭頂擴大，臉部及五官縮短，下頜面比例加大。要把握這些透視變化，我們首先應確定頭部中線、五官輔助線，再以此去把握頭部的運動規律。

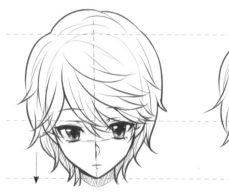

**正面俯視**

俯視角度下頭頂擴大，臉部及五官縮短，造成上大下小的俯視效果。

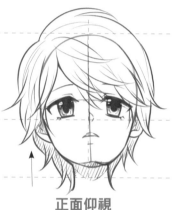

**正面仰視**

一般仰視角度下正面頭像頭頂縮小，可以看到下巴的底面。

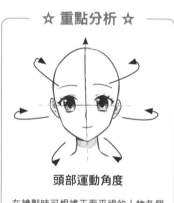

☆ 重點分析 ☆

**頭部運動角度**

在繪製時可根據正面平視的人物各個朝向的運動變化來思考分析。

● 掌握好各個角度人物臉部的規律，才能更好地繪製出好看的五官。

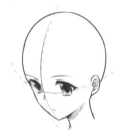

**75°角側面俯視**

頭頂擴大，雙目稍扁，瞳孔寬度不一。

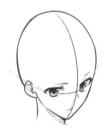

**45°角側面俯視**

頭頂擴大，其中一側臉部距離縮小。

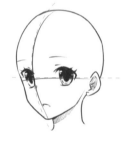

**45°角側面平視**

半側面平視時，雙眼寬度對比稍有變化。

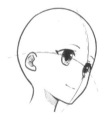

**75°角側面仰視**

頭部頂面縮小，下頜放大，上小下大。

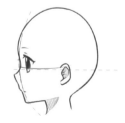

**正側面平視**

正側面只能看到一側臉的五官。

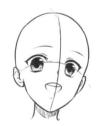

**45°角側面仰視**

頭頂縮小，其中一側臉部距離縮小。

# 【案例賞析】不同角度下的臉部表現

不同角度下的少女散發出來的美感也各不相同。下面我們一起來欣賞各個角度的美少女吧。

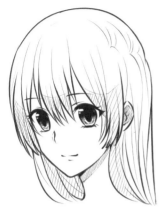

**45°角側面平視**

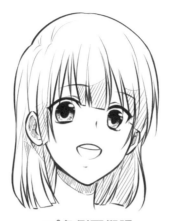

**45°角側面仰視**

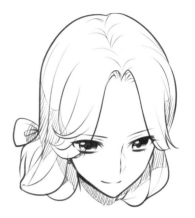

**45°角側面俯視**

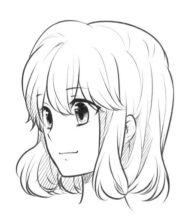

**75°角側面平視**

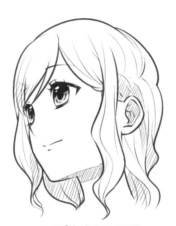

**75°角側面仰視**

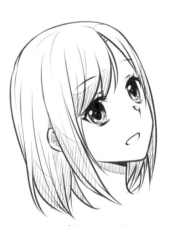

**75°角側面俯視**

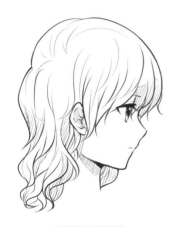

**正側面平視**

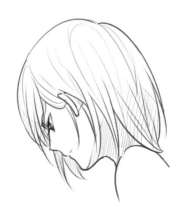

**135°角側面仰視**

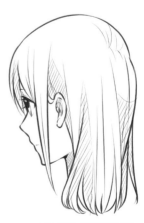

**135°角側面平視**

# 【實戰案例】害羞的美少女

　　人物的性格也可以用不同的角度來表現，為人物選擇適合的角度，更有利於人物形象的塑造。這裡我們要繪製一個害羞的少女，45°的俯視視角更能表現出少女楚楚動人之處。

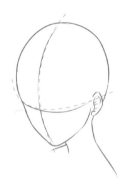

1. 人物設定為45°角俯視，繪製時注意頭頂偏大，十字線弧度向下。

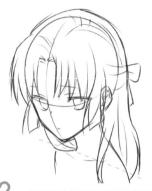

2. 繪製出人物髮型與五官位置，肩部由於透視關係高低不同。

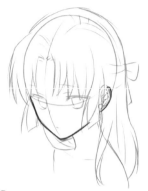

3. 勾勒出下巴，注意在俯視角度下，人物下巴顯得稍短稍尖一點。

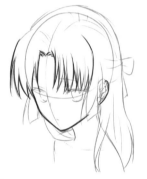

4. 瀏海較為細碎，注意在45°角下找好中分的髮際線位置。

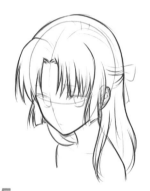

5. 補充髮型輪廓，一縷髮絲搭在肩膀前部。紮起的頭髮束於腦後。

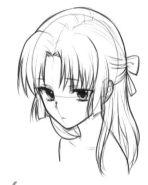

6. 繪製出人物的五官，眼角稍稍上挑，更增添了一絲動人的效果。

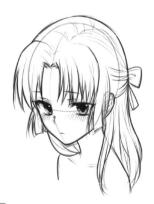

7. 在人物的兩頰處添加短斜線來表現害羞效果，再用細膩一些的線條補充人物細節部分。

> 眉毛呈頭高尾低的垂落狀，可以增強人物的柔弱氣息。

### ┃ 技 巧 總 結 ┃

1. 髮絲的細膩程度可以用線條的粗細來表現。
2. 從上往下的俯視角度多用於表現人物的嬌弱，從下往上的仰視角度用於人物的霸氣。

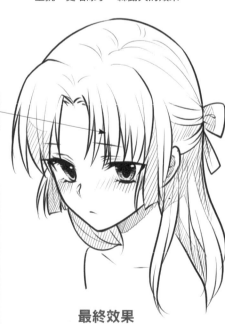

**最終效果**

# 04
**LESSON**

# 萌萌噠臉型惹人愛

不同年齡層次以及職業特性的少女們也有著各自不同的臉型特點。繪製出準確的適合人物特徵的臉型是畫好一幅漫畫的關鍵。

## 【基礎講解】通過腮部與下巴確定臉型

臉型，顧名思義就是人物臉部的形狀。我們將頭部分為上下兩部分，上半部分表示頭部，下半部分表示下巴。標準臉型上下部分等長，圓臉下半部分較短，三角形臉下半部分較長。

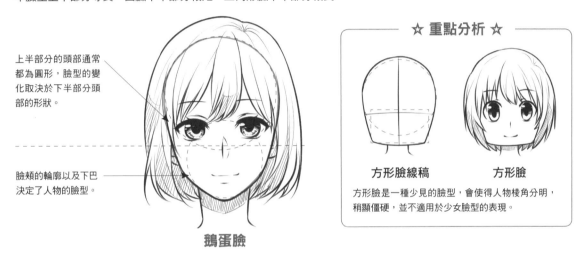

上半部分的頭部通常都為圓形，臉型的變化取決於下半部分頭部的形狀。

臉頰的輪廓以及下巴決定了人物的臉型。

**鵝蛋臉**

☆ 重點分析 ☆

**方形臉線稿**　　**方形臉**

方形臉是一種少見的臉型，會使得人物棱角分明，稍顯僵硬，並不適用於少女臉型的表現。

● 下面讓我們一起看一下常見的三種少女臉型，分別為圓臉、鵝蛋臉和尖臉。

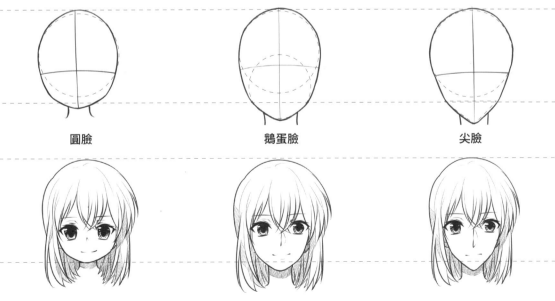

**圓臉**　　　　　　　　**鵝蛋臉**　　　　　　　　**尖臉**

圓臉整體呈圓形，下巴稍短，頗為圓潤。適合可愛或者低齡美少女。

鵝蛋臉是漫畫角色中的標準臉型。雙頰圓潤，下巴比圓臉的下巴稍尖。

尖臉下部呈倒三角形，邊角比較鮮明，適用於成熟、消瘦型美少女。

# 【案例賞析】用臉型體現人物的年齡與個性

少女臉型的基本繪畫講述完畢之後，下面我們來看一下在少女漫畫中經常出現的臉型吧。

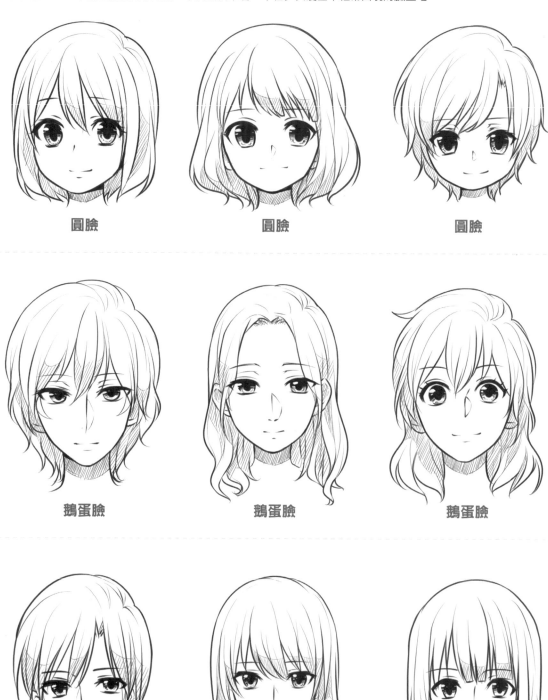

圓臉　　　　　　　圓臉　　　　　　　圓臉

鵝蛋臉　　　　　　鵝蛋臉　　　　　　鵝蛋臉

尖臉　　　　　　　尖臉　　　　　　　尖臉

# 【實戰案例】鵝蛋臉美少女

要繪製出一個溫柔賢惠的美少女，最適合的還是圓滑溫潤的鵝蛋臉型，再合理搭配髮型與五官，即可得到我們想要的效果。

**1.** 用兩個相交的圓形來確定鵝蛋臉的位置，下巴部分的圓形較小。

**2.** 根據圓形位置，在外輪廓用較圓潤的線條勾勒出鵝蛋臉型。

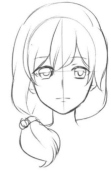

**3.** 在臉型上大概繪製出五官與髮型草稿，束髮垂於肩部一側。

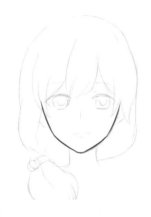

**4.** 注意下巴邊角線條盡量圓潤，下巴稍微凸出卻也無需太過尖銳。

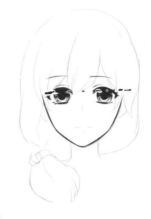

**5.** 眼角向下垂，眼瞼與瞳孔部分塗黑，眼睫毛分三束繪製於眼角處。

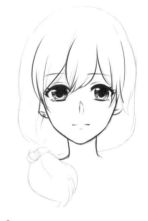

**6.** 繪製髮型時注意瀏海要稍稍彎曲，以富有彈性的線條來繪製。

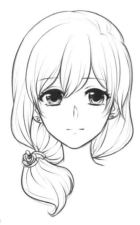

**7.** 繪製剩下的頭髮，下部髮絲用髮飾紮起垂至肩部，在髮飾上繪出花朵裝飾，讓人物更為豐滿。

眼角微微向下垂，可以使人物看上去更加溫和。

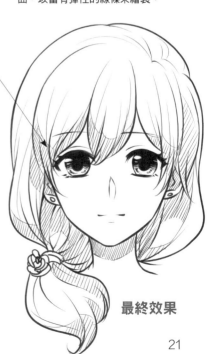

**最終效果**

| 技 巧 總 結 |

1. 鵝蛋臉下巴比圓臉下巴更為尖銳，又比尖臉下巴圓潤。
2. 繪製臉型前要先充分考慮人物的性格特徵與髮型和五官間的搭配是否合理。

# 05

# 眼睛與眉毛是視覺中心

五官作為美少女的門面構成元素，對於樣貌的表現是極其重要的，而眼睛與眉毛則占據最為重要的地位。下面讓我們來解析眉眼的特點吧！

## 【基礎講解】用合適的眉毛搭配眼睛更有神

眼睛作為心靈的窗戶，是體現美少女性格特點的重要表現元素，而眉毛的變化則直接影響著人物情緒的表達。了解這些後我們才能合理運用眉眼的組合。

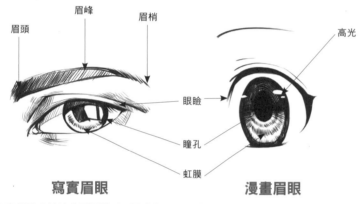

**寫實眉眼**

寫實的眼睛外輪廓呈橄欖形，眼球為正圓形，眼角處較尖。

**漫畫眉眼**

漫畫中的眼球較大，通常為橢圓形、長方形。眼角處輪廓也較為圓潤。

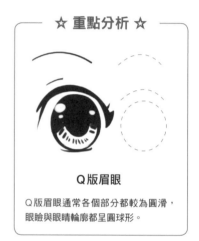

☆ **重點分析** ☆

**Q版眉眼**

Q版眉眼通常各個部分都較為圓滑，眼瞼與眼睛輪廓都呈圓球形。

● 在各個角度下眉眼的大小變化也是各有特徵的。

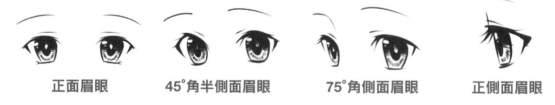

**正面眉眼**　　**45°角半側面眉眼**　　**75°角側面眉眼**　　**正側面眉眼**

● 不同型態的眉眼在不同的臉部起的作用也不同。

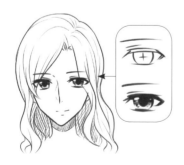

**成熟型眉眼**

成熟型的眉眼較為細長，眼角分明，眉毛修長。適合成熟消瘦型美少女。

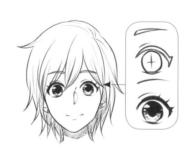

**元氣型眉眼**

元氣型眉眼眼瞼與眼瞳較為圓潤，眉毛粗重。適合活潑型美少女。

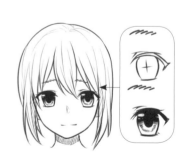

**可愛型眉眼**

可愛型眉眼的眼瞳較大，瞳孔深色部分較多。適合幼小清純的美少女。

# 【案例賞析】形形色色的眉眼搭配

眉眼的合理搭配是最能體現人物飽滿情緒的方式之一，漫畫眉眼的表現是在寫實眉眼的基礎上誇張而來的，從而得到更鮮明的表現效果。

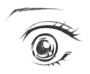
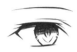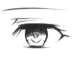

驚訝的眉眼　　　　　呆滯的眉眼　　　　　驚喜的眉眼

擔憂的眉眼　　　　　悲傷的眉眼　　　　　戲謔的眉眼

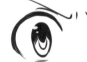

嫌棄的眉眼　　　　　溫柔的眉眼　　　　　生氣的眉眼

冷漠的眉眼　　　　　恐懼的眉眼　　　　　調皮的眉眼

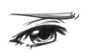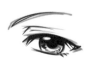

嫵媚的眉眼　　　　　自信的眉眼　　　　　疑惑的眉眼

# 【實戰案例】星星眼美少女

我們在繪製人物興奮狀態或者欣喜若狂的表情時，可以通過五官中的星星眼來表現。而眉毛通常高挑上翹，以烘托出人物的情緒。

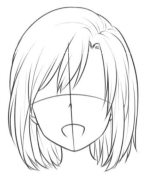 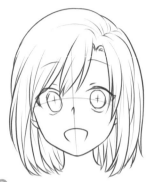 

**1.** 在臉部中央處繪製出十字線，大概找出眉眼的位置。

**2.** 以稍輕的線條勾勒出眼睛輪廓，眼角上挑，眼珠微縮，與眼瞼分離。

**3.** 線條從眼部中心向外擴散，匯集成一個黑點表示瞳孔，將上眼瞼塗黑。

**4.** 在眼睛上部從上往下用細線排線，輪廓邊緣處顏色最深。

**5.** 繼續排線，由上往下變淺，用小短線繪製環繞在瞳孔下方的虹膜。

**6.** 在上下眼瞼處以從下往上的方向挑出眼睫毛，眼角處睫毛顏色最深。再用白色點出圓形高光。

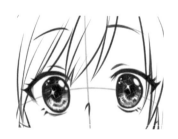

**7.** 在眼睛周圍以大小不一的白點點出星點效果，在瞳孔中央添加四角星來增加閃爍度。

> 眉頭上翹，眉梢下垂的眉形可以更好地表現出人物興奮或驚訝的情緒。

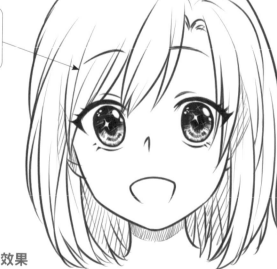

**最終效果**

## | 技 巧 總 結 |

1. 在眼睛瞳孔處添加輔助形狀可以更好地體現人物情緒，比如添加心形可以表現出人物的愛慕情緒。
2. 人物在情緒高漲時眼瞪大，瞳孔略微縮小。繪製時盡量注意細節表現。

# 06

# 嘴、鼻、耳很好畫

嘴巴、鼻子以及耳朵作為五官的組成部分，光芒被大眼睛掩蓋，所以在漫畫中大多可以簡略一些來表現。

## 【基礎講解】結構簡單卻不容忽視的嘴、鼻和耳朵

繪製嘴巴、鼻子和耳朵時，要掌握其特點後才能進行合理的精簡與概括。

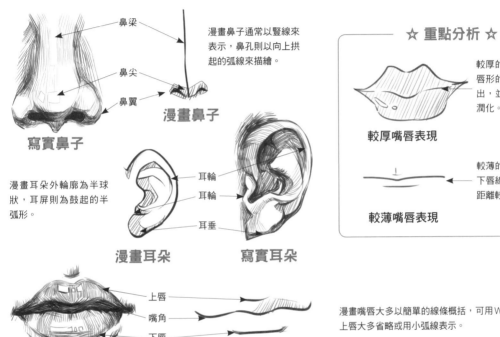

鼻梁
鼻尖
鼻翼

漫畫鼻子通常以豎線來表示，鼻孔則以向上拱起的弧線來描繪。

**漫畫鼻子**

**寫實鼻子**

漫畫耳朵外輪廓為半球狀，耳屏則為鼓起的半弧形。

耳輪
耳輪
耳垂

**漫畫耳朵**　　**寫實耳朵**

☆ 重點分析 ☆

較厚的嘴唇一般將唇形的完整輪廓繪出，並將上下唇豐潤化。

**較厚嘴唇表現**

較薄的嘴唇唇線與下唇線、人中間的距離較近。

**較薄嘴唇表現**

上唇
嘴角
下唇

**寫實嘴唇**

**漫畫嘴唇**

漫畫嘴唇大多以簡單的線條概括，可用W形線條來繪製。上唇大多省略或用小弧線表示。

● 在各個角度下耳、鼻、口的大小變化也是各有特徵的。

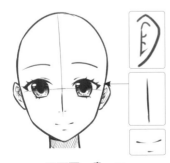

**正面耳、鼻、口**

正面鼻子通常以豎線表現，耳朵通常只繪製一半，嘴巴用短弧線表現。

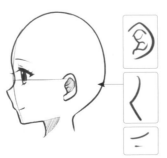

**正側面耳、鼻、口**

正側面鼻子大概形狀為＜形，耳朵為半球狀，嘴巴更加短小。

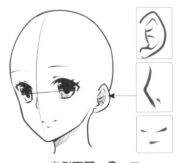

**半側面耳、鼻、口**

半側面的鼻子＜形起伏角度不大，耳朵露出部分比較完整，嘴巴重心偏向一側。

# 【案例賞析】簡單的嘴巴、鼻子和耳朵

根據漫畫風格的不同，口、耳、鼻的表現方式也多種多樣，下面我們來看看不同類型的口、耳、鼻展示吧。

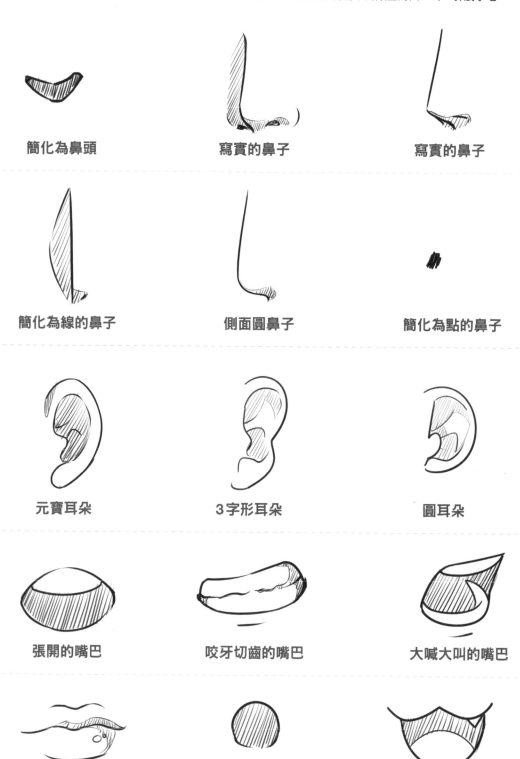

簡化為鼻頭　　　　寫實的鼻子　　　　寫實的鼻子

簡化為線的鼻子　　側面圓鼻子　　　　簡化為點的鼻子

元寶耳朵　　　　　3字形耳朵　　　　圓耳朵

張開的嘴巴　　　　咬牙切齒的嘴巴　　大喊大叫的嘴巴

緊閉的嘴巴　　　　O形嘴巴　　　　　大笑的嘴巴

# 【實戰案例】虎牙美少女

要繪製一個虎牙少女，首先應該了解虎牙大多為青春期少女所擁有的特徵，然後再搭配適合的鼻子與耳朵。

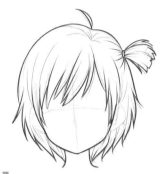

1. 設定展現元氣的短髮，在頭部用細葉線條添加一撮呆毛。在臉部中心用十字線確定五官位置。

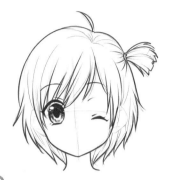

2. 一隻眼睛睜開，眼球為橢圓形，瞳孔大片塗黑。另一隻眼緊閉，以粗實線繪製。眉毛用短細的半弧線繪製。

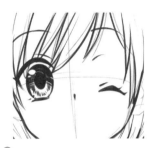

3. 偏俏皮可愛少女的鼻子一般省略得最多，在兩眼中間處繪製一小段豎線來表示即可。

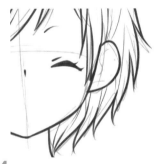

4. 少女耳朵輪廓圓潤，較大，線條呈流線型彎鉤狀向下。

5. 根據寫實耳朵的大概位置以小弧線繪出耳朵的耳輪、耳屏和耳垂。

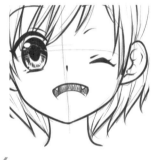

6. 嘴巴呈碗狀，上唇用向上凸起的單線條表示。在嘴角兩側用小三角形來繪製虎牙。

在頭頂一側繪製一撮紮起的翹辮，讓少女更加調皮迷人。

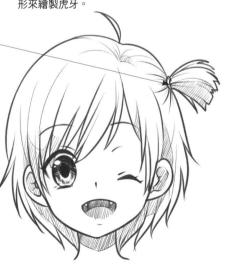

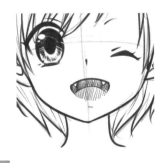

7. 在嘴部中間處用一條向上的弧線來表示舌頭與上顎的分割，以深淺不一的排線表示前後關係。

| 技巧總結 |

1. 少女年齡越小，口、耳、鼻的距離就越近。
2. 在一些更年幼或者Q版的少女描繪中，鼻子甚至可以省略。為人物搭配適合的五官才是重點。

**最終效果**

# Chapter 2

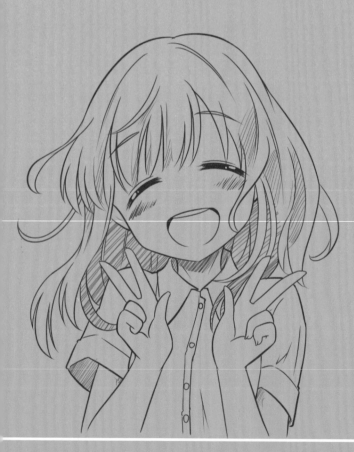

## 萌化人心的
## 美少女表情

人物的個性魅力來源於豐富的情感表達,因此人物
臉部表情的表現尤為重要,一個契合情緒的臉部可
為美少女增色不少。

# 07

# 人畜無害的笑容

高興的表情是人物遇見開心事情時的一種臉部情緒,主要的表現特徵是眼睛發光睜大或者瞇眼微笑。

## 【基礎講解】睫毛彎彎眼睛眨眨

高興表情的變化主要表現在五官的變形上,一般是眼睛、嘴巴和眉毛的變化。人物高興時會眉飛色舞,眉毛高挑,嘴巴張開,露出自然甜美的微笑。

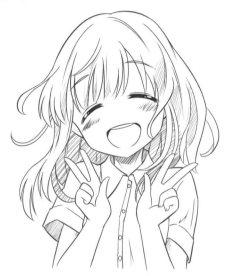

☆ 重點分析 ☆

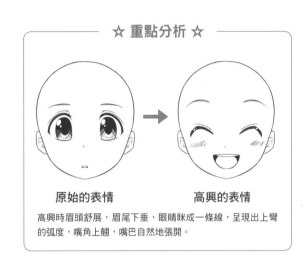

原始的表情 → 高興的表情

高興時眉頭舒展,眉尾下垂,眼睛瞇成一條線,呈現出上彎的弧度,嘴角上翹,嘴巴自然地張開。

● 高興時五官的變化

眉毛的變化

眼睛的變化

嘴巴的變化

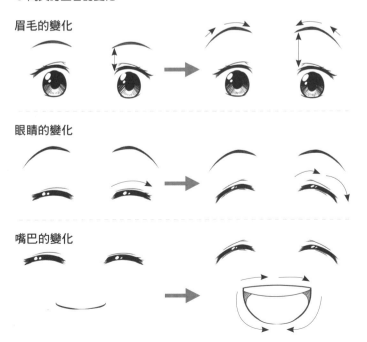

☆ 拓展知識 ☆

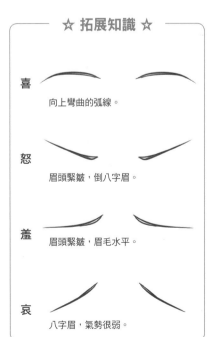

喜　　向上彎曲的弧線。

怒　　眉頭緊皺,倒八字眉。

羞　　眉頭緊皺,眉毛水平。

哀　　八字眉,氣勢很弱。

# 【案例賞析】高興的表情很可愛

表現不同性格少女的高興情緒時，其五官變化也各不相同，下面我們來欣賞一下少女們豐富多彩的高興表情吧。

害羞的笑

調皮的眨眼微笑

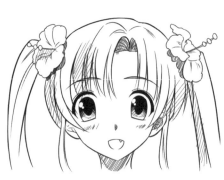

驚喜的笑

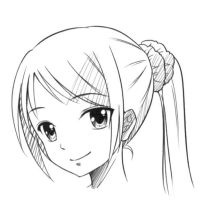

微微一笑

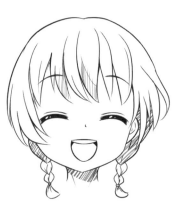

瞇眼大笑

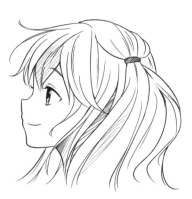

側臉微笑

不好意思的笑

閃閃發亮的笑

甜美的笑

# 【實戰案例】微笑的美少女

　　高興表情的繪製十分簡單，只要描繪出上挑的彎彎眉毛，以及眼角上揚時，眼神中透露出的神彩與張開嘴唇的自然微笑即可。

**1.** 　我們先描繪出一個少女的臉部草圖，及微微偏頭的動作。

**2.** 　在草圖上描繪出少女的柔順髮絲，須注意偏頭時頭部與脖子的擠壓關係。

**3.** 　在臉部十字線上進一步確定出眼睛的距離和鼻子、嘴唇的比例。

**4.** 　畫出彎彎的眉毛和上揚的上眼瞼，以及小點鼻子和張開的嘴巴。

**5.** 　描繪出圓圓的眼珠、連接上下眼瞼的曲線。

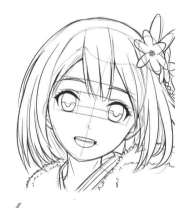

**6.** 　畫出眼睛的瞳孔，把上眼瞼和嘴唇的陰影塗黑。

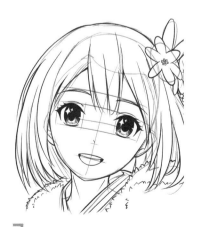

**7.** 　進一步塗黑人物眼睛的瞳孔，預留出眼睛高光的位置。

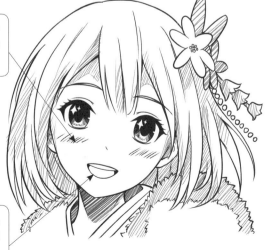

臉頰上的紅暈可以進一步體現出少女高興時嬌羞的情緒。

也可以不張開嘴巴，但是人物的嘴角得保持上揚的弧度。

**最終效果**

31

# 08

# 梨花帶雨惹人愛

悲傷表情和高興表情剛好是相反的情緒。悲傷時人物處於消極狀態，五官都是緊縮的，例如緊蹙的眉頭和眉宇間掩飾不住的憂愁。

## 【基礎講解】用八字眉刻畫悲傷情緒

悲傷時人物眉頭緊蹙，眉宇間的距離變得很小，眉尾向下耷拉著，眼睛迷離半睜著，嘴巴扭曲，嘴角向下彎。

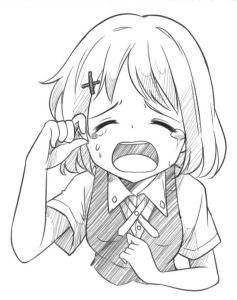

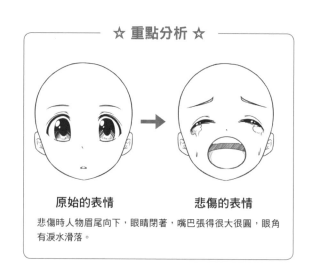

☆ 重點分析 ☆

原始的表情　　　　悲傷的表情

悲傷時人物眉尾向下，眼睛閉著，嘴巴張得很大很圓，眼角有淚水滑落。

● 悲傷時五官的變化

眉毛的變化

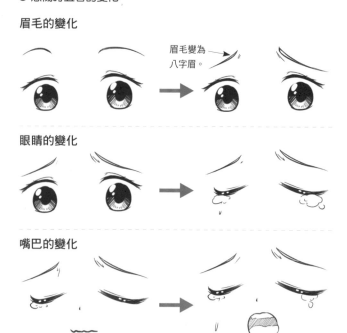

眉毛變為八字眉。

眼睛的變化

嘴巴的變化

☆ 拓展知識 ☆

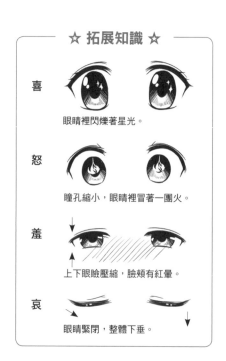

喜　眼睛裡閃爍著星光。

怒　瞳孔縮小，眼睛裡冒著一團火。

羞　上下眼瞼壓縮，臉頰有紅暈。

哀　眼睛緊閉，整體下垂。

# 【案例賞析】不同程度的悲傷表情

悲傷表情的繪畫方法講述完畢之後，下面我們看一下在少女漫畫中經常出現的一些悲傷表情吧。

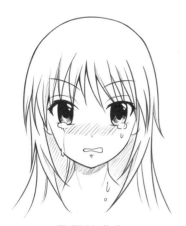

**驚愕的悲傷**

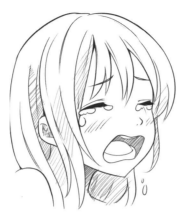

**放聲大哭的悲傷**

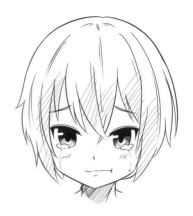

**一臉委屈的悲傷**

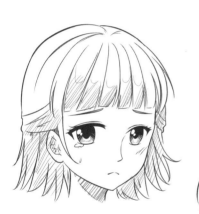

**皺眉的悲傷**

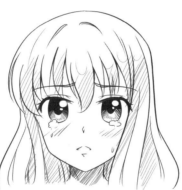

**強忍著淚水的悲傷**

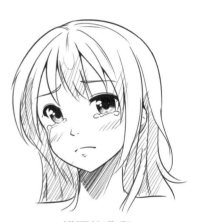

**錯愕的悲傷**

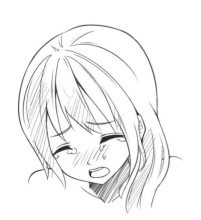

**低頭哭泣的悲傷**

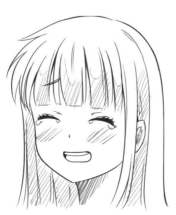

**無法抑制的悲傷**

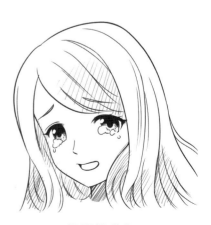

**柔弱的悲傷**

# 【實戰案例】流淚的美少女

　　悲傷表情的繪製一定要把握好人物臉部五官的基本比例，要表現出緊皺的眉頭、下垂的眉毛和眼睛。一般眼睛的位置會低一點。

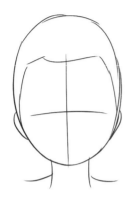

1. 　首先畫出一個橢圓形頭部的正面結構，畫出十字線。

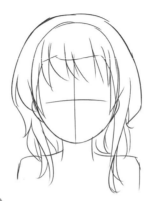

2. 　化出人物齊瀏海長髮造型，表現出凌亂的髮絲渲染情緒。

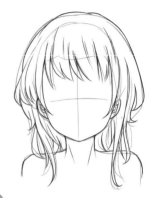

3. 　在草圖上勾畫出細緻的圓潤臉頰以及柔軟蓬鬆的髮絲。

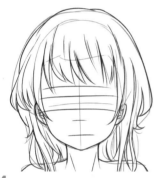

4. 　畫出眼睛的比例和鼻子、嘴的高度。眼睛的位置要稍微靠下一點。

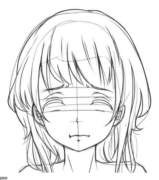

5. 　畫出上眼瞼，眼角是向下彎的，眉毛是八字形的，眉頭畫出皺眉的感覺。

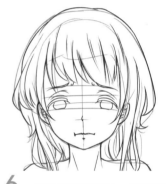

6. 　半睜的眼睛比較小，畫出眼睛的大小比例，嘴巴緊抿著。

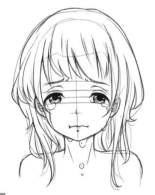

7. 　上眼瞼和瞳孔都繪製成黑色，描繪出從眼角滑落到臉頰的淚水。

流淌在臉頰與下頜的淚水可以渲染出人物悲傷的情緒。

| 技 巧 總 結 |

1. 悲傷時，人物眼睛的眼尾是下垂的狀態。
2. 淚水的繪製可以為人物悲傷情緒的表現加不少分哦。

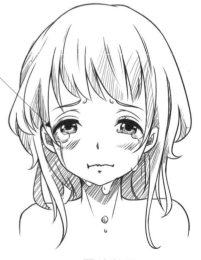

**最終效果**

# 09

# 生氣啦

生氣是源於對某人或某事情的憤怒。生氣時人物的眼睛和悲傷時是一樣的，都是很緊蹙的感覺，但是生氣時眉毛和外眼角會高高挑起。

## 【基礎講解】倒八字眉的用途

生氣時少女的眉毛是變化最大的一部分，眉頭向中間皺，眉尾向上揚起。眼睛向上，嘴巴的變化也很大，牙齒緊咬在一起，表現出很憤怒的樣子。

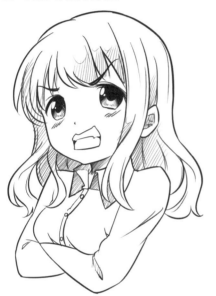

### ☆ 重點分析 ☆

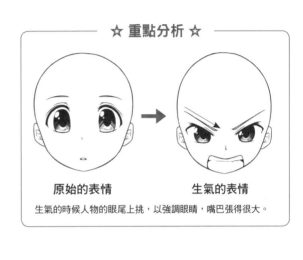

原始的表情　　　　生氣的表情

生氣的時候人物的眼尾上挑，以強調眼睛，嘴巴張得很大。

● 生氣時五官的變化

**眉眼的變化**

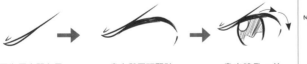

因為眉宇間在用力，所以從眉頭開始畫眉毛。

畫出與眉頭緊貼的上眼瞼，眼尾畫出一個角度。

畫出瞳孔。注意瞳孔上部被眼瞼遮住。

**正面**

眉頭壓著眼角的位置。

**嘴巴的變化**

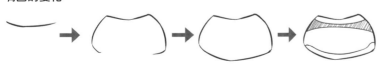

從上嘴唇開始畫，弧度較大。

畫出一個類似於梯形的嘴角。

畫出一個類似於梯形的嘴角。

畫出嘴巴中的牙齒細節。

### ☆ 拓展知識 ☆

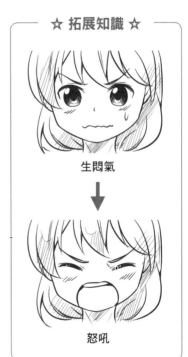

生悶氣

↓

怒吼

# 【案例賞析】不同程度的憤怒

少女生氣表情的繪畫基礎都已經講解完畢了，下面我們就來看看不同少女的生氣表情吧。

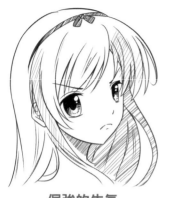

倔強的生氣

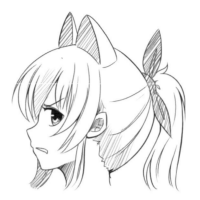

眼角斜瞥的生氣

咬牙的生氣

爆青筋的生氣

微微生氣

不滿的生氣

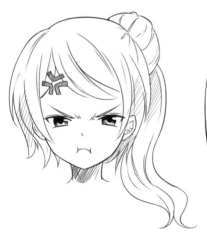

極度壓抑的生氣

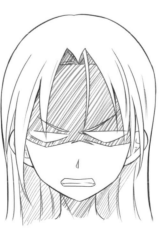

黑臉的生氣

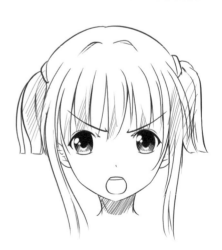

大喊怒罵的生氣

# 【實戰案例】鼓腮的美少女

不僅可以從五官的變化上去表現生氣的少女，還可以從臉頰的凸起程度去描繪。例如生氣時少女會鼓著腮幫子，臉頰會凸出一點。

**1.** 首先可以畫一個半側面的少女的頭部輪廓。

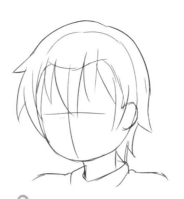

**2.** 根據髮際線進一步勾畫出少女細碎的短髮造型。

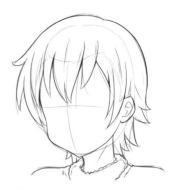

**3.** 描繪出少女的臉頰。因為生氣，少女的臉頰側面會鼓起一塊。

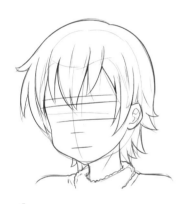

**4.** 用更加確切的線條描繪出眼睛的比例和高度。

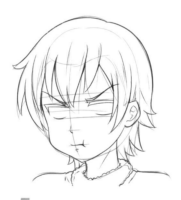

**5.** 從眉頭開始畫出向上翹起的眉毛，上眼瞼緊挨著眉毛繪製。

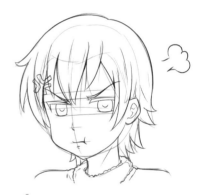

**6.** 畫出眼睛的瞳孔，嘴巴緊閉，臉頰鼓出來，頭部旁邊有一縷煙。

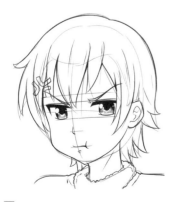

**7.** 描繪出瞳孔及上眼瞼的黑色，在眉頭處添加一些緊蹙的紋理。

> 在旁邊添加一些氣氛符號可以更加生動地表現出人物情緒。

| 技 巧 總 結 |
| --- |
| 1. 生氣的少女還是要表現出人物的可愛感。 |
| 2. 可以添加適當的氣氛符號表現人物情緒，讓人物更加生動有趣。 |

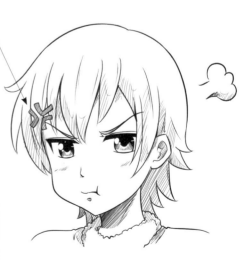

**最終效果**

# 10

# 嚇死寶寶了

害怕的表情是對未知事物感到恐懼的一種表現。害怕和悲傷的情緒有點接近，只是害怕時眼睛的變化會更加誇張和豐富。

## 【基礎講解】睜大眼睛的表現

害怕時人物的眼睛一般是先半眯著，然後瞳孔縮小，最後是一團黑線，看不清人物的眼睛變化。

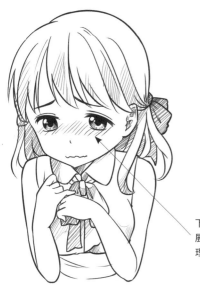

下垂的眼角最大程度展示出人物驚慌的心理變化。

### ☆ 重點分析 ☆

原始的表情　→　害怕的表情

弧度很大的眉毛可表現出人物的驚慌，眉毛下垂，瞳孔縮小，嘴巴張得很大，眼角有幾條黑線。

● 害怕時五官的變化

眉毛的變化

眉毛變為八字眉。

眼睛的變化

瞳孔縮到最小，眼睛大部分都是眼白。

嘴巴的變化

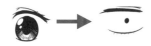

眼睛旁邊有很大一滴冷汗。

### ☆ 拓展知識 ☆

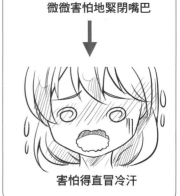

微微害怕地緊閉嘴巴

↓

害怕得直冒冷汗

# 【案例賞析】不同程度的害怕情緒

少女的害怕表情各不相同，每種情緒的變化都十分豐富，下面我們就一起來看看各種害怕表情包吧。

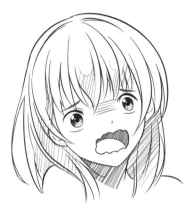

大聲喊叫的害怕

一臉黑線的害怕

害怕得翻白眼

驚愕的害怕

瞳孔縮小的極度害怕

無神的害怕

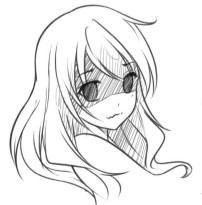

害怕得一臉茫然無措

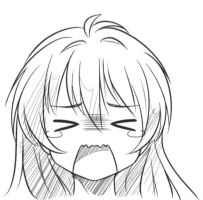

害怕得閉眼狂吼

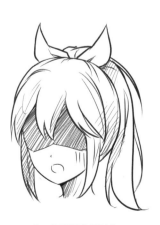

無表情的害怕

# 【實戰案例】石化的美少女

　　害怕的表情我們可以用眼睛的變化來表現。縮小瞳孔或者乾脆不畫瞳孔，讓人物的眼睛留白，都可以很好地表現出害怕的情緒。

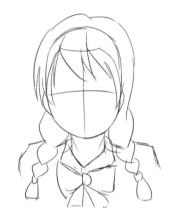

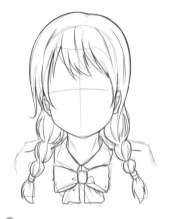

1. 首先畫一個橢圓形，描繪出正面的頭部輪廓。

2. 進一步勾畫出少女的麻花辮造型和衣領的型態。

3. 麻花辮是將幾束頭髮交叉編織在一起的，注意其結構的描繪。

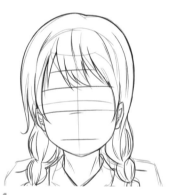

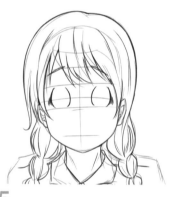

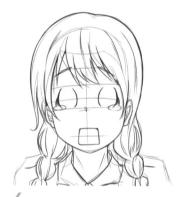

4. 正面五官要遵循三庭五眼的規律來描繪。

5. 從眉頭開始畫出眼尾下垂的眉毛。眼睛是一個圓形。

6. 畫出人物的嘴巴，嘴巴的形狀類似於一個梯形。

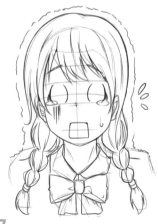

外輪廓的波浪線和冷汗都是一些氣氛符號，可以增添情緒的變化。

7. 眼睛沒有瞳孔，在眼角位置畫出幾根粗線，表示害怕。在頭部外輪廓畫出一圈波浪線。

| 技 巧 總 結 |

1. 害怕時眼睛的動態多種多樣，繪製的時候可以多嘗試一些不同畫法。
2. 害怕時眉毛是向下垂的，眉頭稍微有點平。

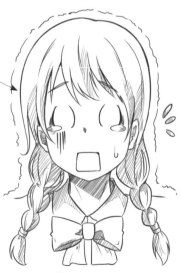

**最終效果**

# Chapter 3

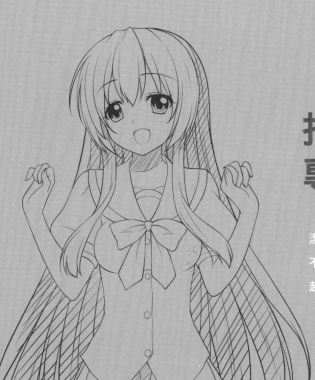

## 打造美少女的
## 專屬髮型

漂亮而又獨特的髮型可以讓人印象深刻，所以
不要小看髮型的魅力，它在整個人物的造型中
起著至關重要的作用。

# 11

# 美少女秀髮初接觸

漫畫中美少女的頭髮是她們的魅力所在,各種長短各種造型的頭髮賦予美少女們千變萬化的氣質和魅力。

## 【基礎講解】頭髮繪製並不難

頭髮按一定規律貼頭皮生長,其中髮量是繪製頭髮時一個需要了解的關鍵,不同的髮量所呈現出的髮型也不同。

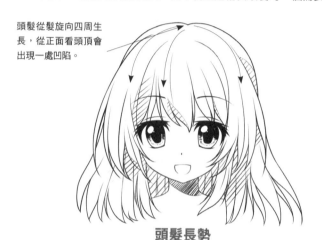

頭髮從髮旋向四周生長,從正面看頭頂會出現一處凹陷。

**頭髮長勢**

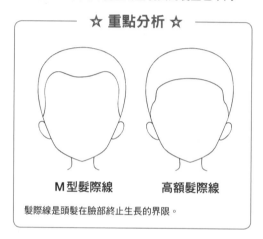

☆ 重點分析 ☆

M型髮際線　　　　高額髮際線

髮際線是頭髮在臉部終止生長的界限。

較深髮色 →

淺色頭髮不塗色。

深髮色 →

淺灰色頭髮少量塗色。

深色頭髮留出高光後全部塗黑。

● 下面看一下美少女常見的三種髮量:少髮量、中等髮量和多髮量。

頭頂線

**少髮量**

單薄的頭髮顯得比較簡練。

**中等髮量**

適中的髮量顯得飽滿且自然。

**多髮量**

刻意增加頭髮厚度,人物臉型顯得更小。

# 【案例賞析】美少女的頭髮表現

少女頭髮的基礎知識講解完之後，接下來我們看一下在少女漫畫中經常出現的少女髮型的設定吧。

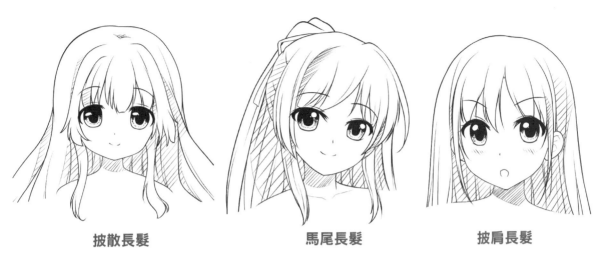

披散長髮　　　　　馬尾長髮　　　　　披肩長髮

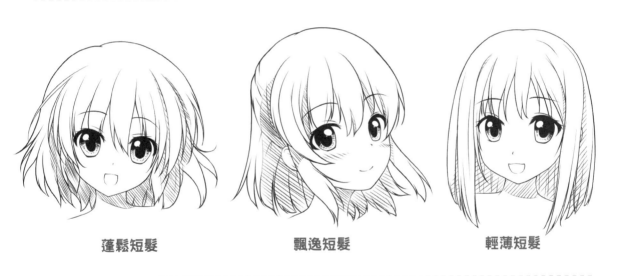

蓬鬆短髮　　　　　飄逸短髮　　　　　輕薄短髮

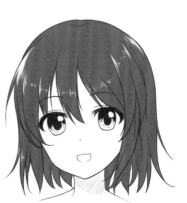

淡色頭髮　　　　　淺色頭髮　　　　　深色頭髮

# 【實戰案例】黑色長直髮美少女

　　長直髮是少女常見的髮型之一，能夠為少女帶來整潔隨意的感覺。頭髮長度的不同也會為少女的氣質帶來變化，下面我們所繪畫的是有一頭黑色長直髮的美少女。

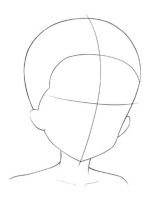

1. 先將頭部的輪廓以及臉部形狀和髮際線勾畫出來。

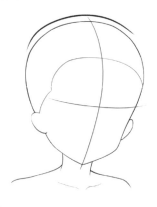

2. 在頭頂處標識出表現頭髮髮量的頭髮厚度。

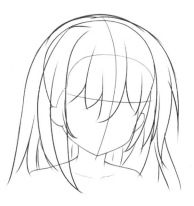

3. 接著根據髮量設計出大致髮型及頭髮的走向。

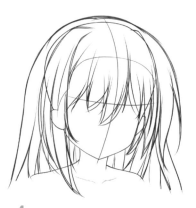

4. 細化頭髮髮束等細節，並擦去草稿，用實線勾勒頭髮。

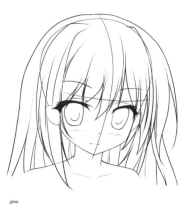

5. 依照臉部輔助線畫出五官。

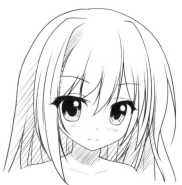

6. 為眼睛、皮膚和頭髮等部分畫上陰影。

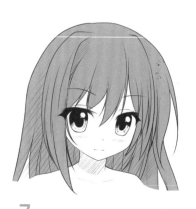

7. 塗上適合的灰度，讓頭髮更有重量感，再根據光源適當畫出頭髮的反光，讓頭髮更閃亮。

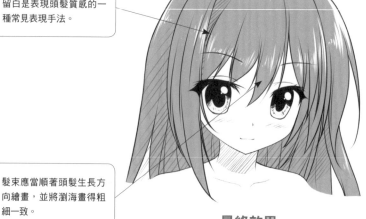

留白是表現頭髮質感的一種常見表現手法。

髮束應當順著頭髮生長方向繪畫，並將瀏海畫得粗細一致。

**最終效果**

# 12
## LESSON

# 清爽利落的短髮

留著短髮的美少女有著簡潔甜美的氣質，十分可愛，她們或溫柔乖巧，或熱情奔放。
下面我們一起來看一看吧。

## 【基礎講解】短髮也分很多種

短髮是指長度不超過肩部的髮型，因頭髮較短，沒有重量感，會顯得比較蓬鬆，瀏海大致分為尖銳和平底兩種類型，髮質也有直卷之分。

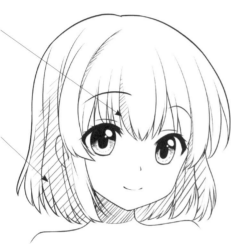

短髮的瀏海較密，比較厚重，寬窄變化也更為豐富。

蓬鬆的頭髮下垂後會向外隆起，之後再向身體方向收攏。

**短髮展示**

### ☆ 重點分析 ☆

直短髮　　　卷短髮

短髮大致分為直、卷兩種類型，根據人物的性格進行選擇。

● 下面看一下一些常見的少女短髮類型，大致可以分為較短、中等長度和較長三種。

**較短長度**

將腦後頭髮畫得很短，能夠讓少女充滿活力。

**中等長度**

中等長度的短髮末端蓬鬆，能賦予少女溫柔乖巧的氣質。

**較長長度**

畫溫柔甜美的較長短髮時，將髮梢髮量加大，讓少女更優雅。

# 【案例賞析】常見的短髮

對少女短髮的基礎知識有所了解後，一起來對漫畫中經常用到的少女髮型進行總結吧。

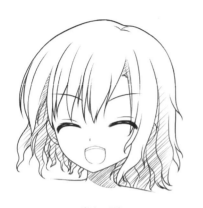

卷短髮

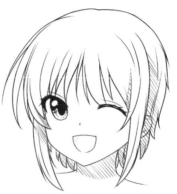

長鬢短髮

蓬鬆短髮

柔軟卷髮

較硬短髮

服貼短髮

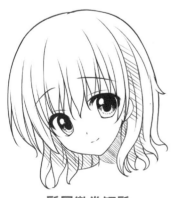

髮尾微卷短髮

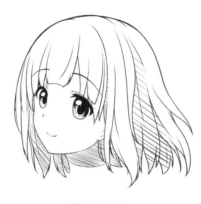

飄逸短髮

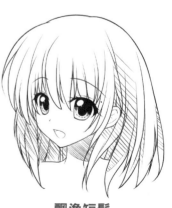

飄逸短髮

# 【實戰案例】清爽短髮美少女

短髮在漫畫中運用非常廣泛，能夠表現少女元氣的一面，短髮的不同造型使得少女更具個性和設計感。

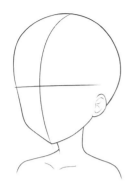

1. 先將頭部的輪廓以及五官的輔助線畫出來。

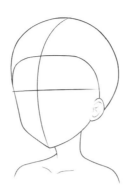

2. 接著在額前繪畫出髮際線的形狀和高度。

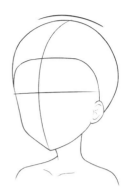

3. 在頭頂標示頭髮厚度與頭皮的高度關係。

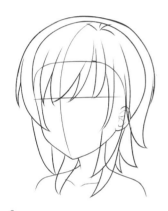

4. 然後按照頭髮的厚度大致繪出髮型的樣式。

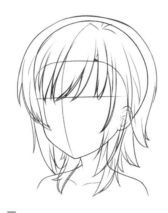

5. 擦淡頭髮草稿，將前額頭髮的豐富細節勾勒出來。

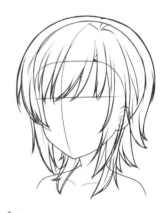

6. 將鬢髮、腦後等其他部分的頭髮也勾勒出來。

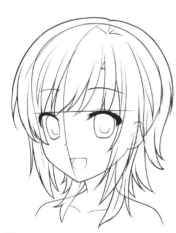

7. 最後借助臉部輔助線將人物五官繪畫出來。

腦後的短髮不應超過肩部，但為提升少女個性，可將鬢髮加長，誇張表現。

元氣少女的短髮常出現髮梢的翹起，表現髮絲較硬，讓人物充滿活力。

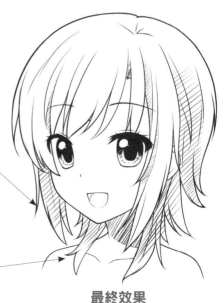

**最終效果**

# 13
## LESSON

# 文靜柔美的長髮

漫畫中長髮美少女出現得比較多，各種長度各種造型的長髮將美少女的美感表現得淋漓盡致。

## 【基礎講解】繪製長髮要注意走向

長髮是指長度超過肩部的頭髮類型，長髮能夠表現美少女特有的女性魅力，卷直不同的長髮也能讓美少女表現出不同氣質。

● 下面看一下常見的少女長直髮和長卷髮兩種類型。

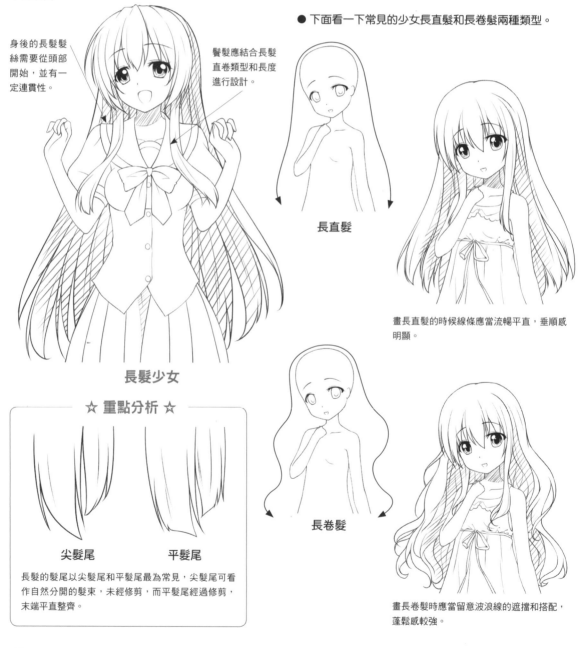

身後的長髮髮絲需要從頭部開始，並有一定連貫性。

鬢髮應結合長髮直卷類型和長度進行設計。

長髮少女

長直髮

畫長直髮的時候線條應當流暢平直，垂順感明顯。

長卷髮

畫長卷髮時應當留意波浪線的遮擋和搭配，蓬鬆感較強。

☆ 重點分析 ☆

尖髮尾　　　平髮尾

長髮的髮尾以尖髮尾和平髮尾最為常見，尖髮尾可看作自然分開的髮束，未經修剪，而平髮尾經過修剪，末端平直整齊。

# 【案例賞析】常見的長髮

對少女長髮的基礎知識有所了解後，下面我們看一下在少女漫畫中經常出現的美少女的長髮設定吧。

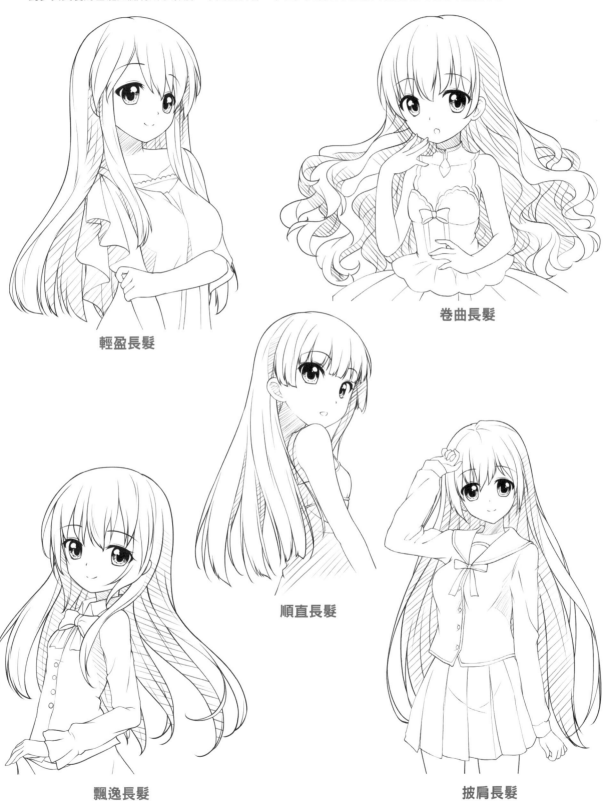

輕盈長髮

卷曲長髮

順直長髮

飄逸長髮

披肩長髮

# 【實戰案例】大波浪長髮美少女

蓬鬆的大波浪卷長髮讓少女顯得氣質非凡，活力十足，適合表現時尚的氣質美少女。大波浪卷長髮卷曲程度較卷髮稍低，呈現的弧度較大。

**1.** 首先繪製出美少女的身體輪廓和動態。

**2.** 畫出頭頂頭髮的厚度和披散下來的頭髮範圍。

**3.** 初步畫出瀏海和波浪髮束的分布與走向。

**4.** 擦淡上一步的草稿，進一步繪畫髮束的分布細節和髮絲。

**5.** 用流暢的線條勾勒出頭髮，並對遮擋關係進行細微調整。

**6.** 然後為美少女畫出眼睛等五官和舞台類型的服裝。

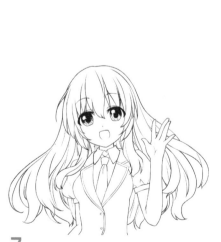

**7.** 擦掉草稿，畫出眼睛的細節，並對細節進行最後調整。

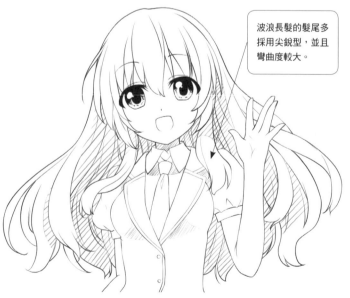

> 波浪長髮的髮尾多採用尖銳型，並且彎曲度較大。

**最終效果**

# 14
# 束髮是常見的髮型

束起頭髮的美少女在動漫作品中比較常見，多用於形象塑造或根據場景使美少女的動態更加合理。

## 【基礎講解】捆綁的藝術 —— 束髮

束髮是指將頭髮集中起來捆綁，形成收束效果的髮型，束起的頭髮能夠改變少女的氣質，不同的束髮方式所需要掌握的要點也有所不同。

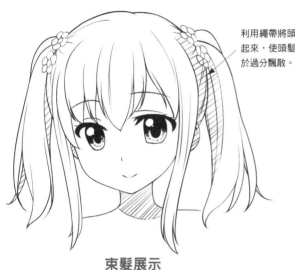

利用繩帶將頭髮束起來，使頭髮不至於過分飄散。

**束髮展示**

☆ 重點分析 ☆

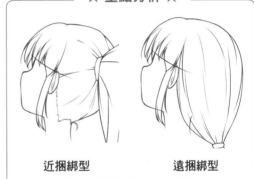

近捆綁型　　　　　遠捆綁型

捆綁類型決定了髮絲線條的走向以及分布規則。

● 下面看一下一些常見的束髮類型，包括馬尾、盤髮和編髮三種。

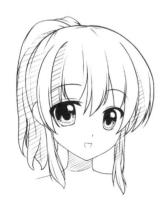

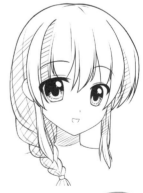

**馬尾**

馬尾為收束後擴展的髮型，畫的時候線條從束髮點向下垂。

**盤髮**

盤髮將頭髮盤繞於腦後，畫的時候要根據盤繞方向繪畫線條。

**編髮**

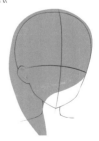

編髮由三股頭髮編織而成，畫的時候應將編織部分錯落排布。

# 【案例賞析】常見的束髮

對美少女的束髮有一定了解後，下面我們來總結一下美少女的常見束髮類型吧。

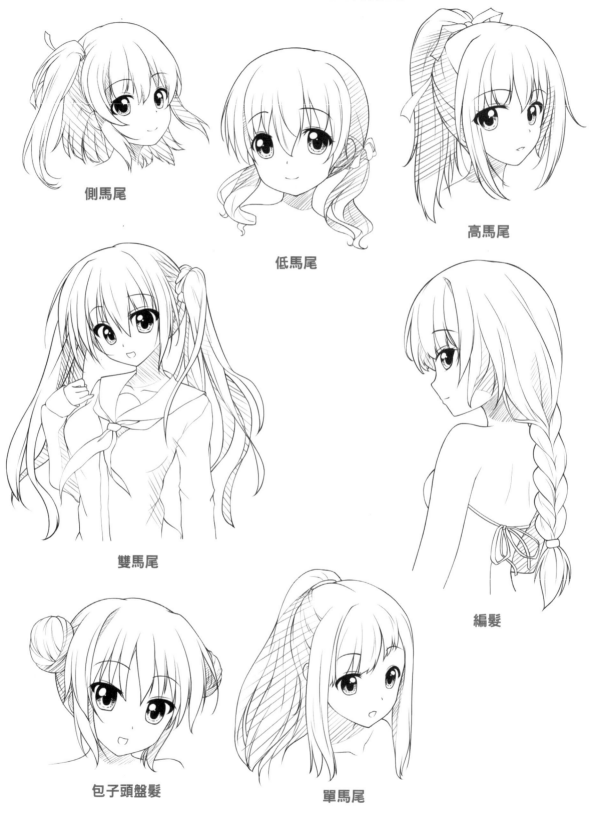

側馬尾

低馬尾

高馬尾

雙馬尾

編髮

包子頭盤髮

單馬尾

# 【實戰案例】雙馬尾美少女

梳著雙馬尾髮型的美少女在漫畫中非常受歡迎，束於頭部兩側的頭髮讓美少女顯得十分乖巧可愛。

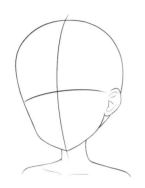

1. 首先將美少女微側著的頭部輪廓畫出來。

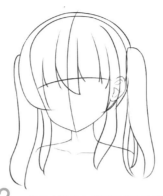

2. 然後大致畫出雙馬尾的高度和長度等，設計頭髮輪廓。

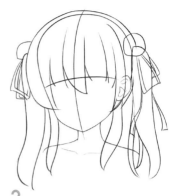

3. 在雙馬尾的根部畫出束起馬尾的髮飾。

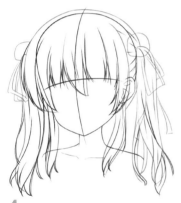

4. 擦淡草稿，為頭髮添加細節，盡可能多畫些髮絲以表現頭髮的靈動。

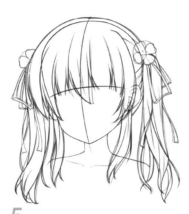

5. 畫出髮飾的大型，同時將頭髮勾勒出來。

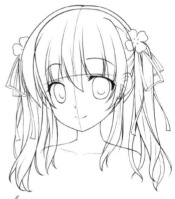

6. 調整頭髮和髮飾細節後，將五官繪畫完成。

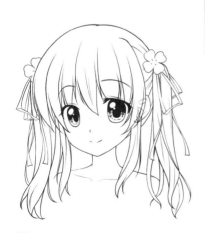

7. 擦去草稿，調整並完善頭髮線條後將眼睛細節畫出來。

馬尾束髮點的粗細由少女的髮量決定，由於收束得很緊，頭頂髮量會變少。

馬尾會將頭髮長度縮短，髮尾的卷曲表現能提升少女氣質。

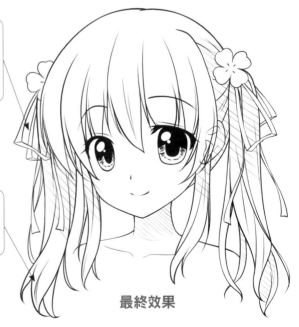

**最終效果**

# 15 LESSON

# 錦上添花的髮飾

髮飾是美少女常見的頭部裝飾小物，能夠讓髮型更加豐富，讓人物更加漂亮，同時提升少女角色的設計感。

## 【基礎講解】髮飾與頭髮的關係

髮飾是指固定於頭髮上，起到收束頭髮或裝飾作用的飾品，主要分為夾髮、捆綁和扦插三種類型，這些類型的髮飾造型也各有特色。

髮飾緊貼頭髮，且用不同材料組合設計，可增加髮飾立體感。

整體較集中的髮飾應添加一些絲線或飄帶等柔軟設計進行中和。

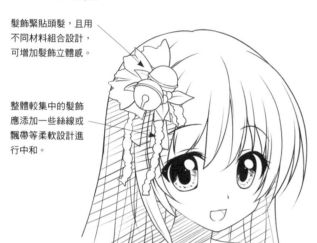

**髮飾展示**

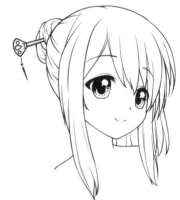

☆ 重點分析 ☆

無髮夾　　　　有髮夾

有髮夾固定的頭髮和自然下垂的頭髮比起來，有明顯的轉折，線條更多。

● 下面看一下常見的髮夾、捆綁和扦插三種髮夾的固定手法吧。

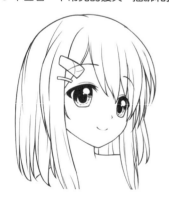

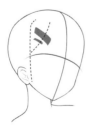

**髮夾髮飾**

緊貼頭髮的髮夾髮飾，夾子部分應畫得堅硬有力量一些。

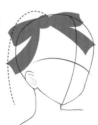

**捆綁髮飾**

捆綁髮飾將頭髮束起，寬鬆部分應畫得柔軟有飄動感。

**扦插髮飾**

扦插髮飾桿部用筆直線條繪畫，常與盤髮搭配。

# 【案例賞析】常見的髮飾

對美少女髮飾的基礎知識有所了解後,一起來對各類漂亮的髮飾進行分類總結吧。

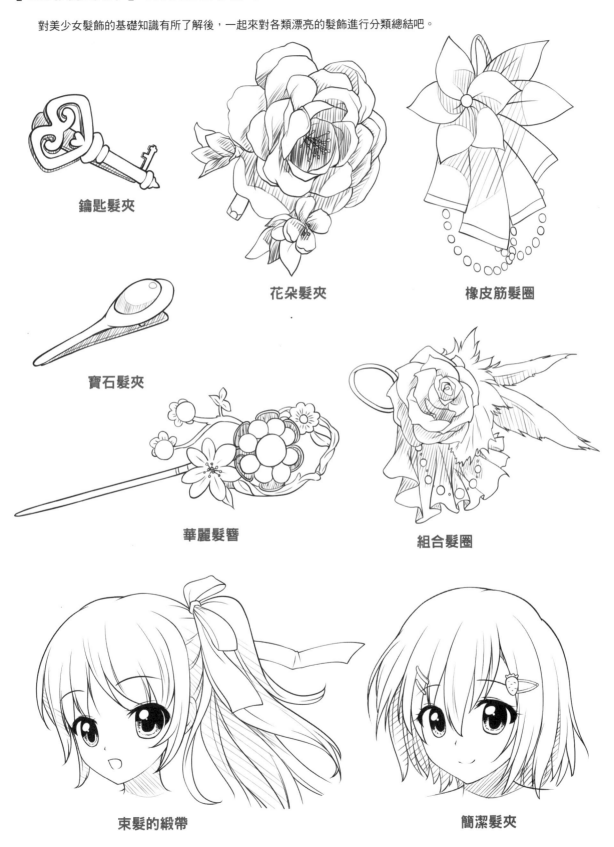

鑰匙髮夾

花朵髮夾

橡皮筋髮圈

寶石髮夾

華麗髮簪

組合髮圈

束髮的緞帶

簡潔髮夾

# 【實戰案例】華麗的花朵頭飾

華麗的頭飾在設計時利用了不同類型的髮飾組合，外形較複雜，能讓美少女的髮型設計感得到提升。

**1.** 畫出髮型的大致輪廓，一側的髮簪用於添加髮飾。

**2.** 添加髮絲的分布和走向，髮簪處注意線條的盤繞方式。

**3.** 用幾何圖形在髮簪前畫出透視設計的一部分。

**4.** 接著在髮髻後添加幾何圖形，並畫出下垂的絲線。

**5.** 然後在草稿內添加髮飾的設計元素和細節。

**6.** 擦去線稿，添加髮飾的細節，調整完成。

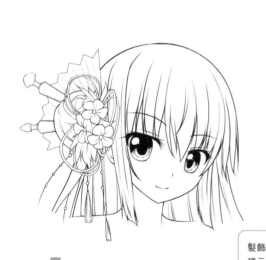

**7.** 檢查並修正髮飾的整體效果，然後完成頭髮和五官的繪畫。

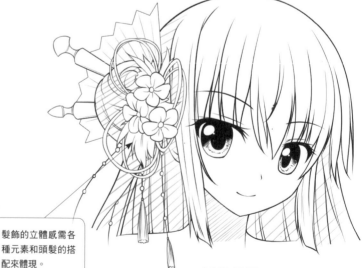

髮飾的立體感需各種元素和頭髮的搭配來體現。

**最終效果**

# 16
LESSON

# 用髮型表現人物性格

能夠表現人物性格的元素很多，不同的髮型也能夠表現人物不同的性格特點，抓住髮型的設計便能輕鬆打造性格各異的美少女。

## 【基礎講解】了解髮型與人物性格的關係

人物性格除表現於談吐舉止外，從人物髮型也能得到體現。選用適合的五官、表情或髮型搭配就能夠為美少女性格的表現加分不少。

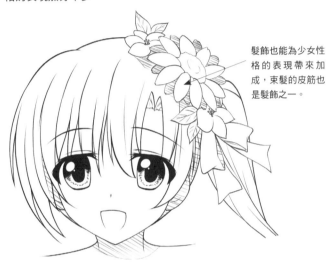

髮飾也能為少女性格的表現帶來加成，束髮的皮筋也是髮飾之一。

**頭部展示**

☆ 重點分析 ☆

奔放型　　　　溫柔型

髮尾類型的不同也能表現出美少女不同的性格，卷曲髮尾多適合奔放型少女，齊髮尾多用於溫柔型少女。

● 下面我們一起看一下靦腆、隨和和元氣美少女的表現吧。

**靦腆**

頭髮畫得柔軟蓬鬆一些，多以短髮表現，髮飾小巧可愛。

**隨和**

留著造型較隨意的長髮，髮飾造型畫得有設計感一些。

**元氣**

上揚的眼型是她的特點，表情開朗，髮型多為短髮或束髮。

# 【案例賞析】不同的髮型不同的性格

對人物性格與髮型的關係有了大致了解後，一起來對漫畫中經常用到的美少女性格進行歸納吧。

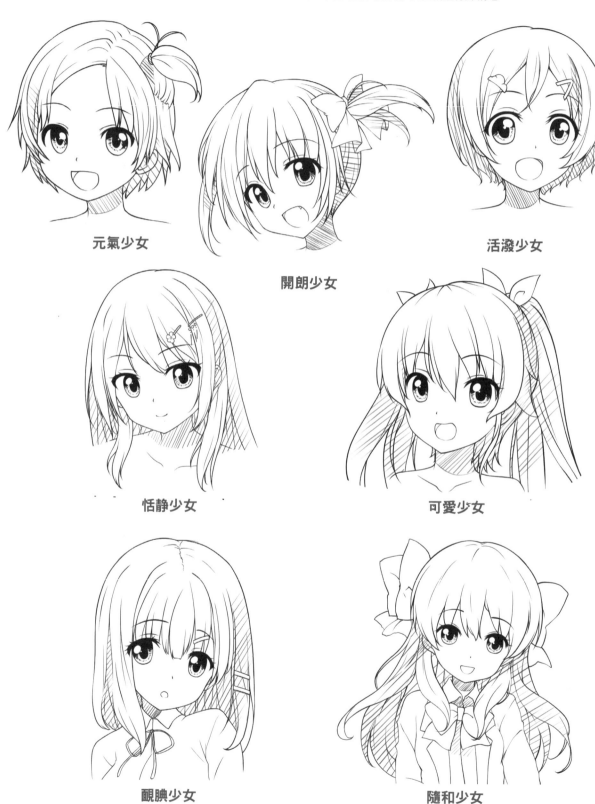

元氣少女

開朗少女

活潑少女

恬靜少女

可愛少女

靦腆少女

隨和少女

# 【實戰案例】開朗美少女

開朗的美少女笑容甜美，留著披肩長髮，頭側束著一個馬尾，搭配著可愛簡潔的髮飾。

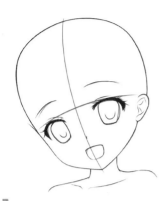

**1.** 首先畫出美少女的頭部輪廓及五官的表情。

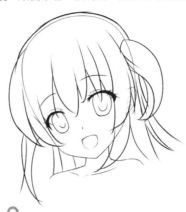

**2.** 擦淡頭部輪廓，畫出頭髮的髮型設計和髮束分布。

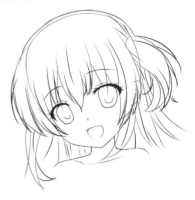

**3.** 然後添加髮束的細節表現，確定髮型樣式。

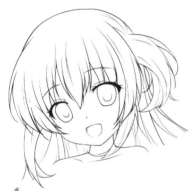

**4.** 勾勒頭髮線條並擦去草稿，同時整理髮束之間的疊加關係。

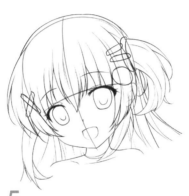

**5.** 然後在頭髮上畫出需要添加髮飾的位置。

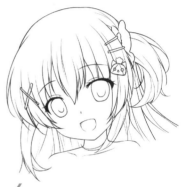

**6.** 添加髮飾，髮飾的位置在設計頭髮時應當有所考慮。

髮飾在頭髮畫好之後添加，事先安排好髮型和髮束能讓髮飾的出現更加自然合理。

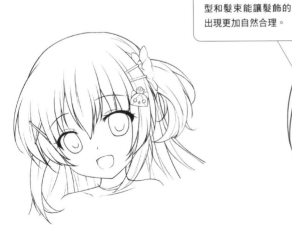

**7.** 將髮飾勾勒完成，並調整人物頭部的細節。

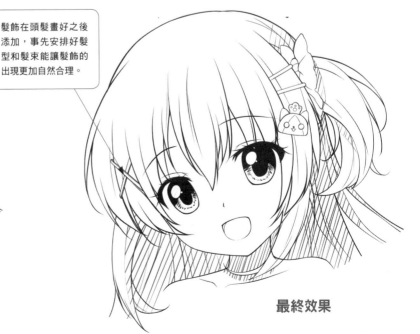

**最終效果**

# Chapter 4

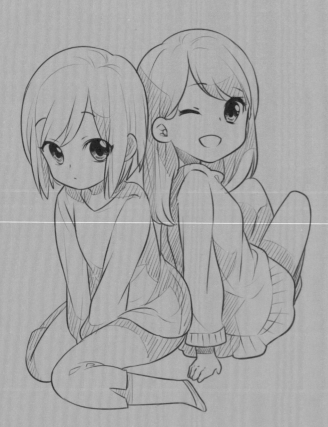

## 輕鬆畫出
## 美少女的好身材

了解了人物的身體比例才能繪製出美少女協調優美的身姿。身體比例一般用頭身比來計算，也可以根據具體情況自行調節。

# 17
## LESSON
# 2頭身美少女很Q彈

2頭身在漫畫作品中比較少見，大多出現於Q版漫畫中。漫畫作品中我們經常不按正常頭身比例創作，而2頭身更是一個誇張化的極致運用。

## 【基礎講解】短小精悍顯乖巧

2頭身是指人物的頭身比相當於其兩個頭部的長度，通常運用於Q版人物的繪製。2頭身人物的型態繪製當以可愛為主。

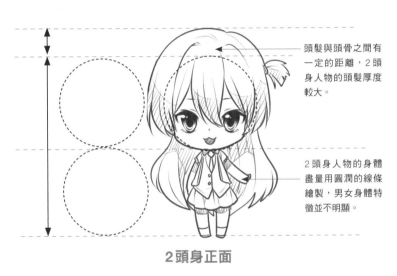

**2頭身正面**

頭髮與頭骨之間有一定的距離，2頭身人物的頭髮厚度較大。

2頭身人物的身體盡量用圓潤的線條繪製，男女身體特徵並不明顯。

☆ **重點分析** ☆

**2頭身手臂繪製**

**2頭身腿部繪製**

在繪製2頭身人物的胳膊腿時可適當省略，手部一般可繪製成四指，腿部則省略為一個尖角。

● 2頭身人物的常見姿勢各有特點，應當掌握好其規律後再加以運用。

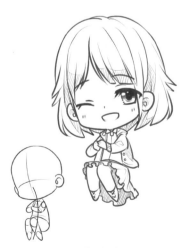

**2頭身坐姿**

2頭身人物胳膊腿較短，在繪製彎曲的腿部線條時注意幅度不要太大。

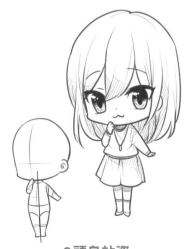

**2頭身站姿**

站立時，2頭身人物身體結構呈倒立橢圓形，腰部較粗，手部與腳部較小。

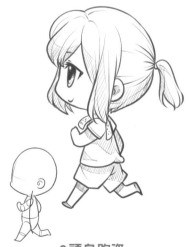

**2頭身跑姿**

2頭身人物跑步時，運動規律可弱化，手腳擺動的幅度不大。

## 【案例賞析】2頭身的美少女展示

大多數可愛的美少女活潑靈動的動態表現都可以通過2頭身發揮到極致，下面讓我們一起來感受一下吧。

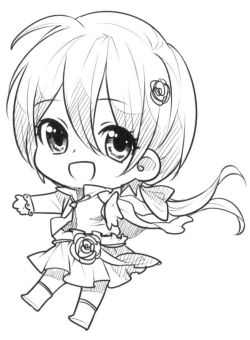

活潑的2頭身美少女

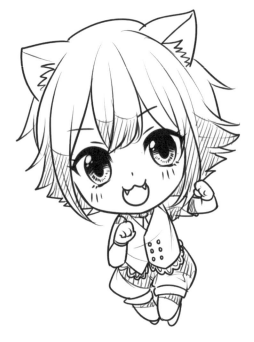

可愛的2頭身美少女

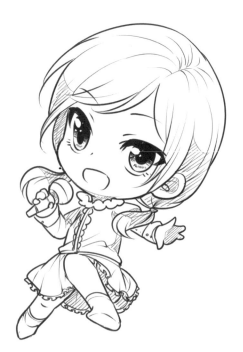

唱歌的2頭身美少女

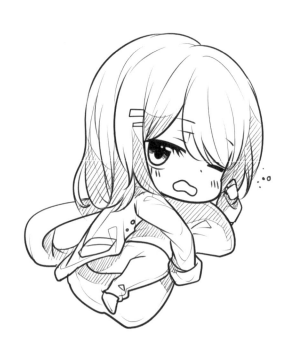

貪睡的2頭身美少女

# 【實戰案例】2頭身Q萌美少女

　　要把握好2頭身人物運動的規律，一般由於動態變化人物身體會在2個頭身之間波動。下面我們繪製一個躍起的少女，腿部彎曲，身體長度會小於2頭身。

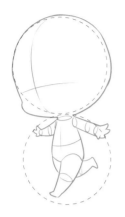

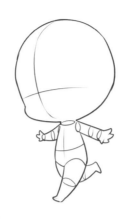

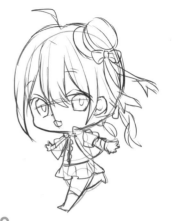

1. 先用兩個等大的圓圈確定2頭身的位置，由於人物處於起跳狀態，實際身體長度小於2頭身。

2. 勾勒出Q版人物的頭部，手臂張開，根據透視原理遠側的手部較小。

3. 根據2頭身比例大概繪製出人物草稿。小禮帽髮飾斜戴於頭上。

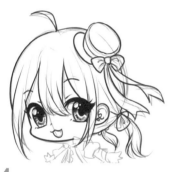

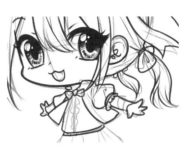

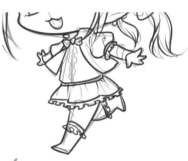

4. 眼睛占頭部的1/3，帽子上的絲帶上小下大，帶梢呈W形。

5. 2頭身人物線條圓潤，外套服飾輪廓簡潔，向上微翹。

6. 短裙在大腿處。裙褶用纖細線條輕輕勾勒，花邊用波浪線繪製。

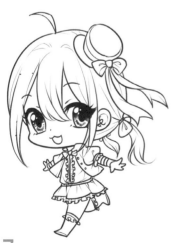

2頭身少女的眼睛占據了頭部的大部分位置，眼睛裡的高光也較大。

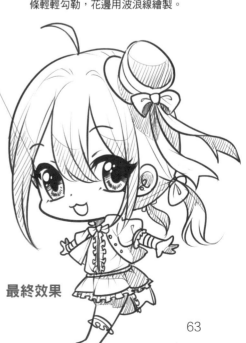

7. 以波浪線補充衣襟的花邊與紐扣，再用細線畫出髮絲與褶皺細部。

| 技 巧 總 結 |

1. 2頭身人物臉部大多QQ的，臉頰微向外凸出，很可愛。
2. 服飾隨著人物運動有所變化，不過在2頭身人物上表現得不太明顯。

**最終效果**

# 18

# 蘿莉特有的5頭身

5頭身大多用於表現漫畫中的蘿莉型美少女，這類人物看起來像正常人物的縮小版。
5頭身在漫畫中一般被當作誇張手法來使用。

## 【基礎講解】5頭身美少女身體結構較明顯

5頭身人物的頭和身體比例為1:4，一般用於表現年幼的人物角色。5頭身人物的四肢也相對更為短小圓潤。

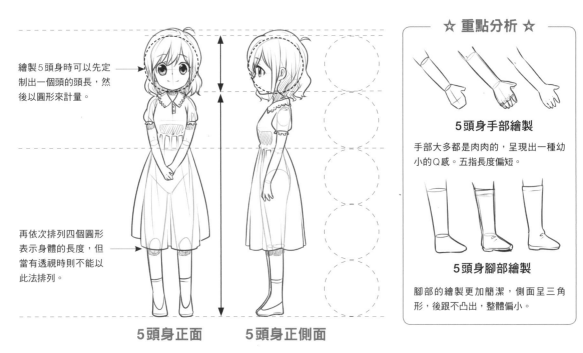

繪製5頭身時可以先定制出一個頭的頭長，然後以圓形來計量。

再依次排列四個圓形表示身體的長度，但當有透視時則不能以此法排列。

5頭身正面　　　5頭身正側面

☆ 重點分析 ☆

### 5頭身手部繪製

手部大多都是肉肉的，呈現出一種幼小的Q感。五指長度偏短。

### 5頭身腳部繪製

腳部的繪製更加簡潔，側面呈三角形，後跟不凸出，整體偏小。

● 5頭身人物的關節結構比正常人物更為簡化，人物身體的線條變化也不明顯。

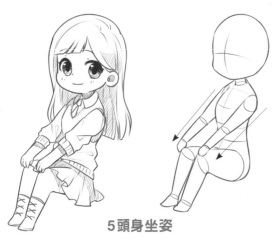

**5頭身坐姿**

當人物身體向後傾斜時，可繪製兩隻手置於膝蓋之上，保持重心平衡。

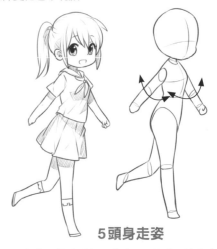

**5頭身走姿**

5頭身少女的手肘在運動時，關節位置始終處於腰部與肩部分開的弧形區域。

# 【案例賞析】5頭身的美少女展示

　　5頭身美少女站立平視時高度為5個頭身，坐下時則約為3頭身，而在其他動態下身體比例也各有不同。下面我們來看一看各種姿勢下的5頭身蘿莉吧。

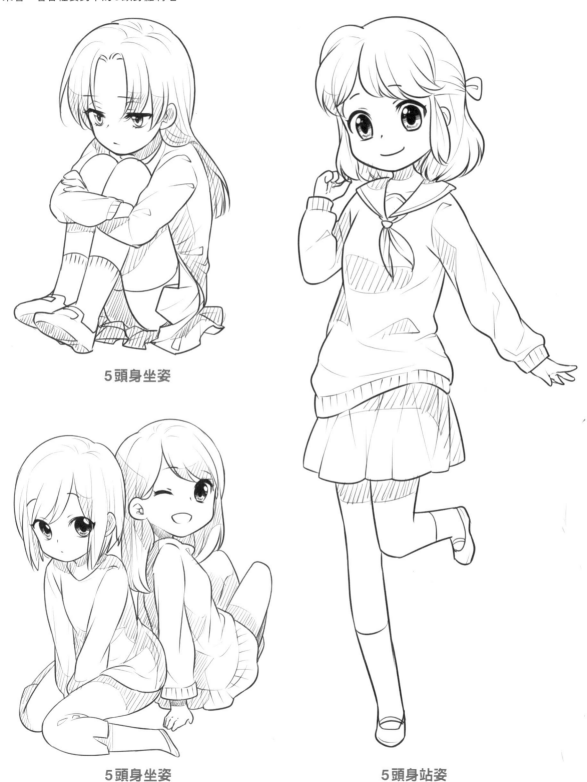

5頭身坐姿

5頭身坐姿　　　　　　　　　　　　　5頭身站姿

# 【實戰案例】5頭身兔耳蘿莉

這次我們來繪製一個兔耳蘿莉，5頭身更能將人物可愛的萌感體現得淋漓盡致。在繪製人物的關節時一定要注意將其弱化。

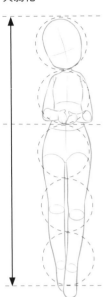

**1.** 繪製一個圓形作為頭部基準，再向下排列出四個等圓。

**2.** 在兩個圓處是腰身，臀部稍稍放大，四肢比較圓潤。

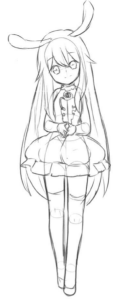

**3.** 繪製出人物的五官，並讓人物雙手相交置於腰前。

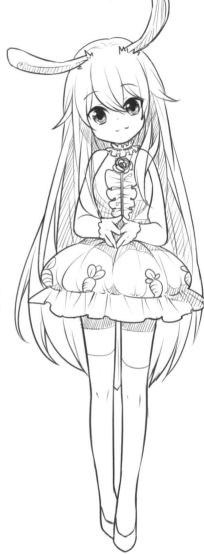

**最終效果**

**4.** 在臉部1/2處畫出眼睛，五官角度隨著頭部傾斜。

**6.** 裙身呈燈籠狀向外蓬起，裙身的褶皺用半弧線來繪製。

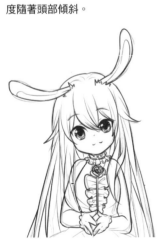

**5.** 以流暢的線條畫出長髮，兔耳根處用尖角狀線條表示絨毛。

**7.** 由於兩條腿前後位置不同，繪製絲襪時也要注意襪口位置的不同。

| 技 巧 總 結 |

1. 繪製5頭身美少女時應當盡量體現人物的「萌感」，而不是表現人物成熟的身姿氣質。
2. 5頭身美少女的身姿更為嬌小圓潤，四肢不適合過瘦，飽滿一點較好。

# 19
## LESSON
# 標準美少女是7.5頭身

7.5頭身多用於表現處於青年到成年時期的美少女,所展示的身體S形曲線感較強,也能展示各種不同性格的美少女。

## 【基礎講解】7.5頭身比例協調很好畫

7.5頭身是擁有7個半頭長的標準美少女頭身比,能夠進一步展現出美少女身材的S形曲線感。

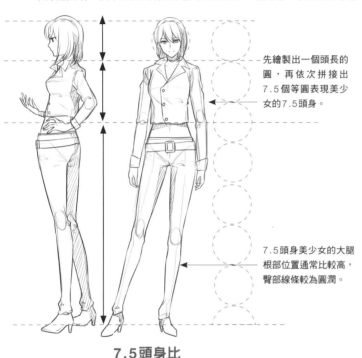

先繪製出一個頭長的圓,再依次拼接出7.5個等圓表現美少女的7.5頭身。

7.5頭身美少女的大腿根部位置通常比較高,臀部線條較為圓潤。

**7.5頭身比**

☆ 重點分析 ☆

**頭身比變化的繪製要點**

掌握好頭身比變化的要點,能讓我們更好地掌握相同頭身比下不同人物的身材繪製。比例的變化要點在於:脖子的長度、胸的位置、大腿根部的位置。大腿根部的位置越高,人物的腿就越長。

● 站姿與坐姿是人物的常見動態,在繪製時應多注意比例變化。

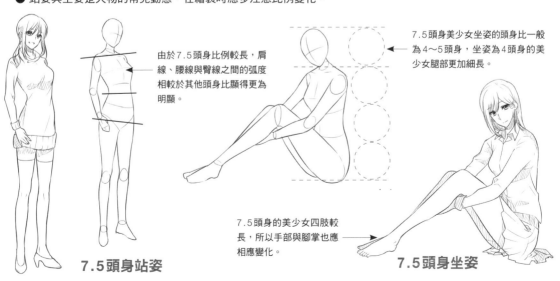

由於7.5頭身比例較長,肩線、腰線與臀線之間的弧度相較於其他頭身比顯得更為明顯。

7.5頭身美少女坐姿的頭身比一般為4~5頭身,坐姿為4頭身的美少女腿部更加細長。

7.5頭身的美少女四肢較長,所以手部與腳掌也應相應變化。

**7.5頭身站姿**

**7.5頭身坐姿**

# 【案例賞析】7.5頭身的美少女展示

了解了7.5頭身的相關知識後，下面來看一看7.5頭身美少女的展示吧。

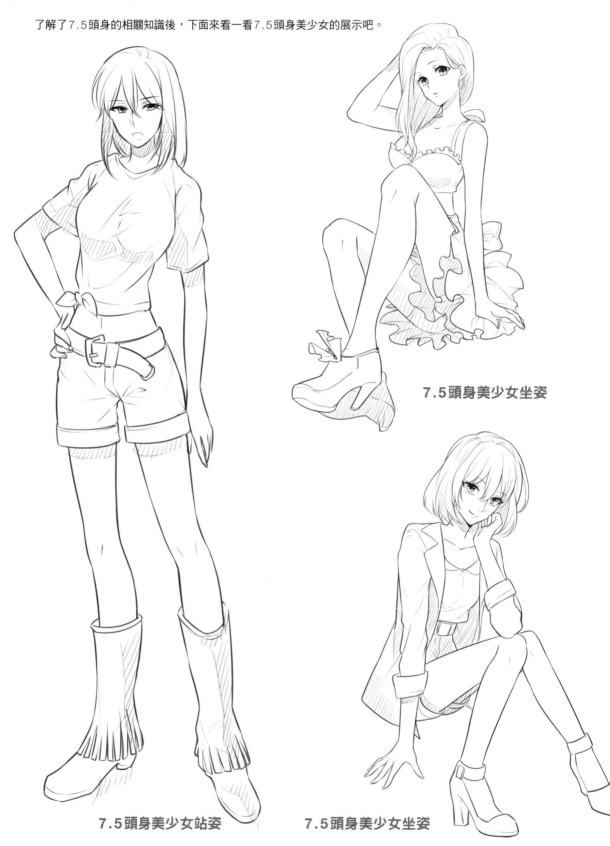

7.5頭身美少女坐姿

7.5頭身美少女站姿　　　　7.5頭身美少女坐姿

# 【實戰案例】7.5頭身撥髮美少女

下面我們繪製一個7.5頭身的帥氣美少女，7.5頭身已經能夠彰顯出美少女的標準身材了，我們還要考慮用什麼樣的動態使美少女更加帥氣颯爽。

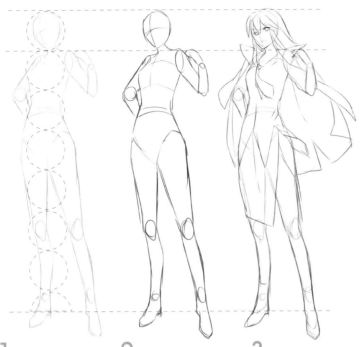

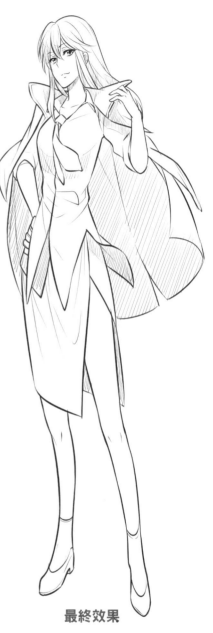

1. 先畫出7個圓圈，最後畫半個圓圈。

2. 畫出人物一手叉腰一手彎曲的站姿。

3. 大衣披於肩膀上，領結袖口飄動。

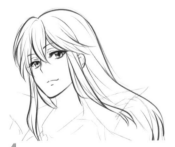

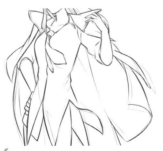

4. 用流暢的線條繪製出向右飄動的頭髮。

6. 大衣由於撥髮的動作而產生了動態。衣角翻起。

**最終效果**

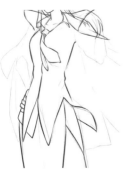

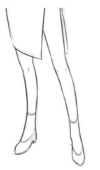

5. 人物衣服較為貼身，要沿著身體曲線繪製服飾線條。

7. 由於7.5頭身較為高挑，所以腿部盡量修長一些。

## 技巧總結

1. 將衣袖畫至手肘處會給人一種幹練的清爽感，可以增加人物魅力。
2. 由於大衣的材質較厚，所以繪製出的褶皺較少。

# 20 美少女的軀幹這樣畫

人物重要的上半身動作基本都是由軀幹指導掌控的。軀幹繪製的關鍵是要了解掌握軀幹骨骼的分布以及其形狀特點。

## 【基礎講解】從掌握軀幹骨骼結構開始

人體軀幹由脊椎支撐，脊椎從頭部到腰再到骨盆，貫穿整個軀幹。以脊椎為中心來繪製軀幹，可以使我們更容易精准表現人物的動作。

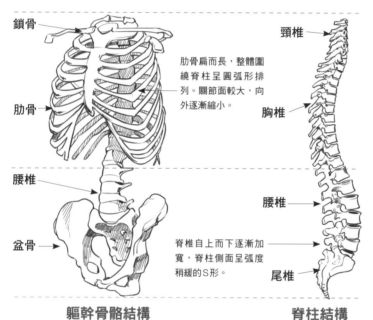

鎖骨

肋骨扁而長，整體圍繞脊柱呈圓弧形排列。關節面較大，向外逐漸縮小。

肋骨

胸椎

腰椎

盆骨

脊椎自上而下逐漸加寬，脊柱側面呈弧度稍緩的S形。

頸椎

腰椎

尾椎

**軀幹骨骼結構**

**脊柱結構**

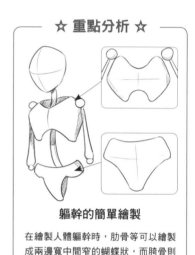

☆ 重點分析 ☆

**軀幹的簡單繪製**

在繪製人體軀幹時，肋骨等可以繪製成兩邊寬中間窄的蝴蝶狀，而胯骨則可以用三角形來表示。

● 脊椎的型態隨著軀幹的運動而變化，要掌握其最突出的特點。

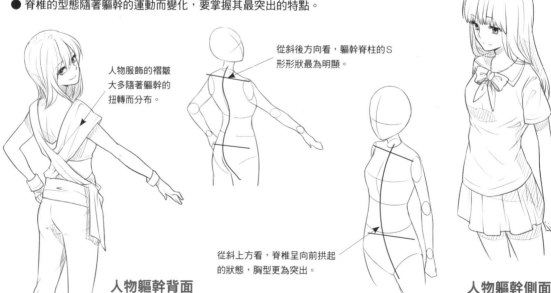

人物服飾的褶皺大多隨著軀幹的扭轉而分布。

從斜後方向看，軀幹脊柱的S形形狀最為明顯。

從斜上方看，脊椎呈向前拱起的狀態，胸型更為突出。

**人物軀幹背面**

**人物軀幹側面**

# 【案例賞析】不同姿態下的軀幹表現

不同的軀幹動態能夠展現出美少女不同的情緒與人物性格。下面一起來看看不同姿態下的軀幹表現吧。

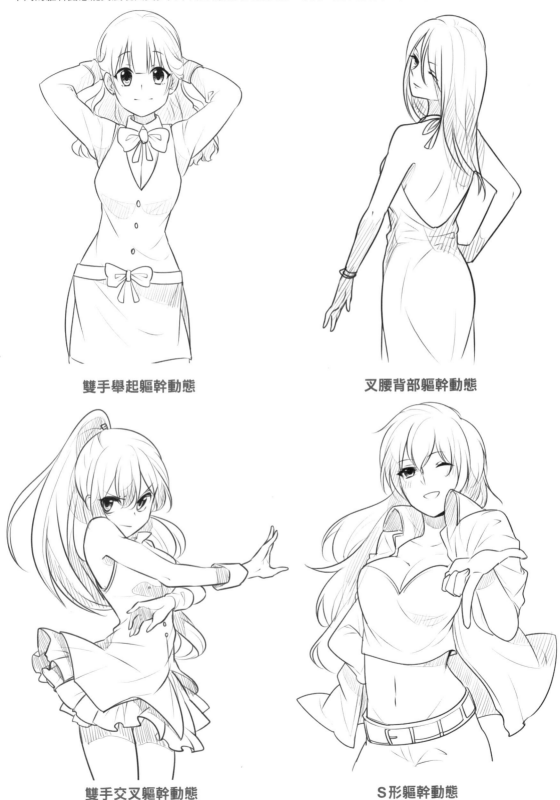

雙手舉起軀幹動態

叉腰背部軀幹動態

雙手交叉軀幹動態

S形軀幹動態

# 【實戰案例】S形傲人身材的美少女

下面我們要繪製一個能夠凸顯美少女成熟性感身材的造型。S形姿勢能夠很好地展現出美少女身體的曲線。

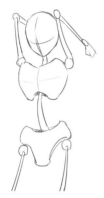 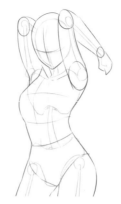 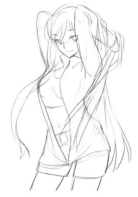

**1.** 用簡易的蝴蝶形與三角形來繪製軀幹的骨骼結構。

**2.** 畫出兩手向上抬起，向後彎曲的動態，身體輪廓呈前凸後翹的S形。

**3.** 細化身體輪廓，人物胸部向上挺起，臀部後靠。

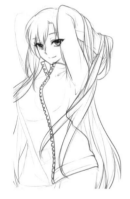 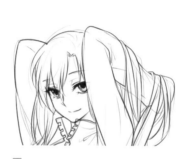 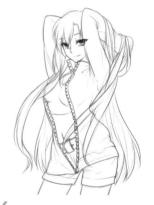

**4.** 繪製出畫面右側的衣服，中部的服飾線條由於胸部的關係向左凸。

**5.** 擦除被手臂擋住的眼睛上的多餘線條。

**6.** 繪出另一側衣服。衣服下擺用拉鏈連接著，整體呈V字形。

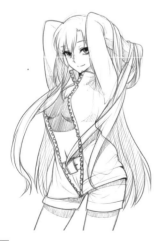

> S形站姿通常將承重置於一條腿上，另一條腿斜向外，處於放鬆狀態。

**最終效果**

**7.** 在衣服褶皺處、頭髮後部與人物背心處用斜線表示陰影。

| 技 巧 總 結 |
| --- |

1. 手臂處的頭髮可以繪製出不規則散落的細節，讓頭髮更加柔順飄逸。
2. S形造型下人物背部與臀部之間角度應該大於45°，否則就會顯得不自然。

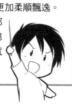

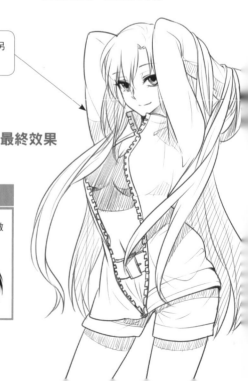

# 21
LESSON

# 修長的手臂與手部

手臂與手部的動作是展現人物身體語言的關鍵。少女的手臂相較於男性手臂更注重輪廓線條的表現。如何繪製出線條優美的修長手臂是我們需要思考的重點。

## 【基礎講解】手部與手臂動作很靈巧

手臂與手部的動作千變萬化，要畫出多樣的動作，就需要對手臂與手部的肌肉骨骼有一定的認識。繪製美少女手臂時應注意突出線條的流暢感，不要畫太多的肌肉。

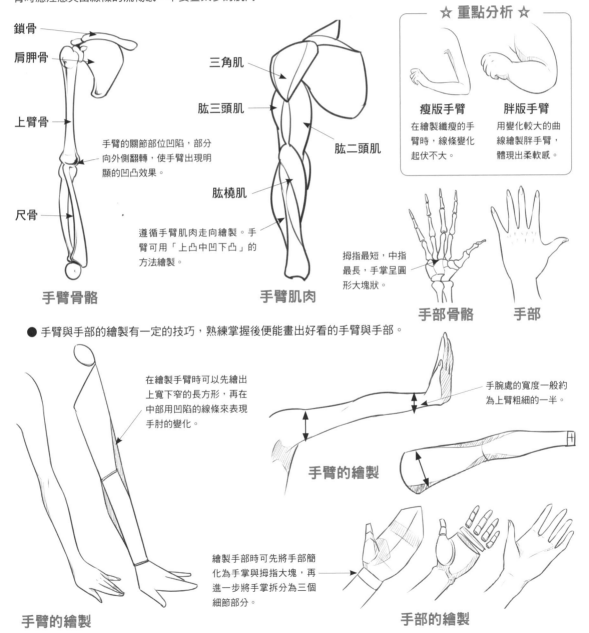

☆ 重點分析 ☆

瘦版手臂
在繪製纖瘦的手臂時，線條變化起伏不大。

胖版手臂
用變化較大的曲線繪製胖手臂，體現出柔軟感。

鎖骨
肩胛骨
上臂骨
尺骨

手臂的關節部位凹陷，部分向外側翻轉，使手臂出現明顯的凹凸效果。

遵循手臂肌肉走向繪製。手臂可用「上凸中凹下凸」的方法繪製。

手臂骨骼

三角肌
肱三頭肌
肱二頭肌
肱橈肌

手臂肌肉

拇指最短，中指最長，手掌呈圓形大塊狀。

手部骨骼        手部

● 手臂與手部的繪製有一定的技巧，熟練掌握後便能畫出好看的手臂與手部。

在繪製手臂時可以先繪出上寬下窄的長方形，再在中部用凹陷的線條來表現手肘的變化。

手腕處的寬度一般約為上臂粗細的一半。

手臂的繪製

繪製手部時可先將手部簡化為手掌與拇指大塊，再進一步將手掌拆分為三個細節部分。

手臂的繪製

手部的繪製

73

# 【案例賞析】各種型態的手臂與手部

手臂與手部的變化較多，但各關節間骨節的比例是大致不變的，美少女的手臂與手部通常比較纖細修長。

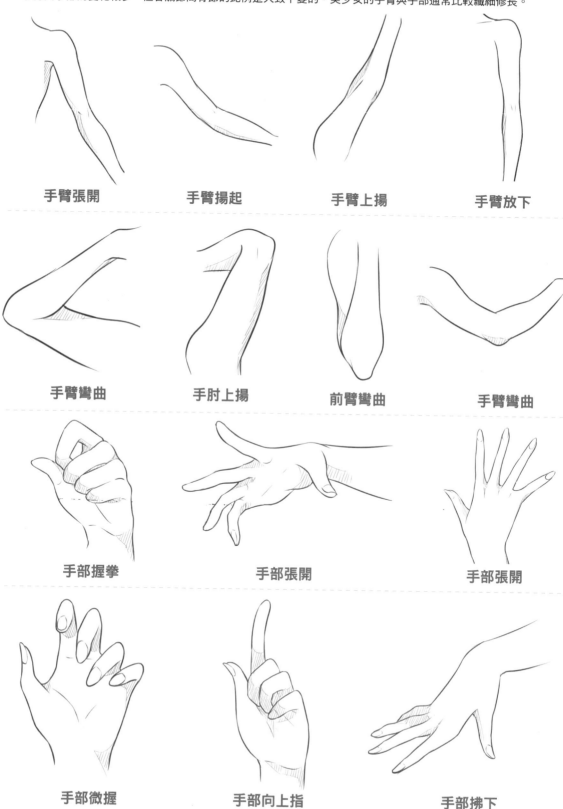

手臂張開　　手臂揚起　　手臂上揚　　手臂放下

手臂彎曲　　手肘上揚　　前臂彎曲　　手臂彎曲

手部握拳　　手部張開　　手部張開

手部微握　　手部向上指　　手部拂下

# 【實戰案例】手握相機的拍照美少女

　　要生動地表現出一個美少女拍照的動態，我們可以考慮為其設計一個一手托住相機調整鏡頭，一手按住快門的姿勢，以添加畫面細節。

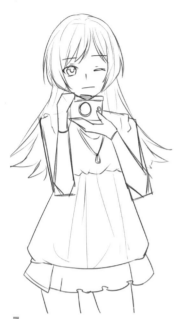

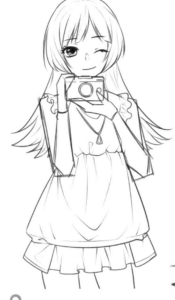

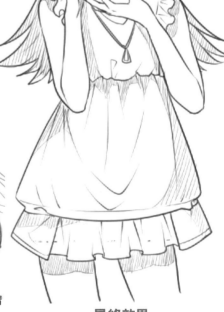

1. 繪製出人物一手平托相機，一手按住快門的姿勢。

2. 進一步繪製出人物的髮型與服飾等細節。

3. 用圓柱形小節拼出手指動態，大致繪出手肘處的凹陷形狀。

4. 以平滑流暢的線條繪製出手臂向上曲的動作。

**最終效果**

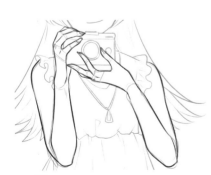

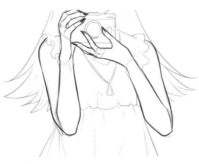

5. 手掌五指關節處盡量以平緩的線條過渡。

6. 將手指處的指甲塗黑，使美少女看著更加時尚。

| 技 巧 總 結 |

1. 當人物的服飾為長袖時，服飾的褶皺大多集中在手肘處。彎曲時堆積的褶皺更多。
2. 繪製手臂與手部時，可添加戒指、手鐲、手環等飾品，可以使美少女更加青春可愛。

# 22
## LESSON

# 柔美的腿部與腳部

繪製腿部與腳部時，我們需要多觀察腳踝、腳趾和小腿之間的關係。在繪製腳部的時候，要注意表現出腳部的體積感。

## 【基礎講解】腿部與腳部需要適當簡化

腳部與腿部的繪製一般只需表現出腳部與腿部的結構線條即可。在繪製腿部與腳部時，需要根據它們的結構以流暢的線條來優化腿部與腳部。

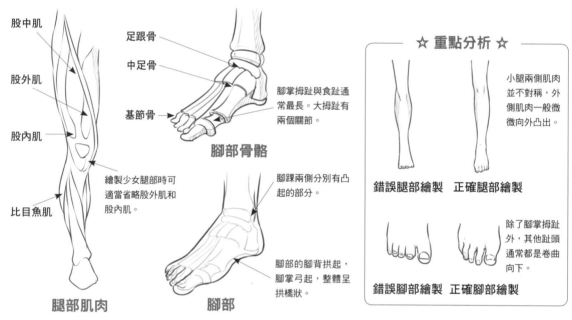

股中肌

股外肌

股內肌

比目魚肌

**腿部肌肉**

繪製少女腿部時可適當省略股外肌和股內肌。

足跟骨

中足骨

基節骨

**腳部骨骼**

腳掌拇趾與食趾通常最長。大拇趾有兩個關節。

腳踝兩側分別有凸起的部分。

腳部的腳背拱起，腳掌弓起，整體呈拱橋狀。

**腳部**

☆ 重點分析 ☆

小腿兩側肌肉並不對稱，外側肌肉一般微微向外凸出。

**錯誤腿部繪製　正確腿部繪製**

除了腳掌拇趾外，其他趾頭通常都是卷曲向下。

**錯誤腳部繪製　正確腳部繪製**

● 了解腿部與腳部的特點對它們的繪製有很大幫助。

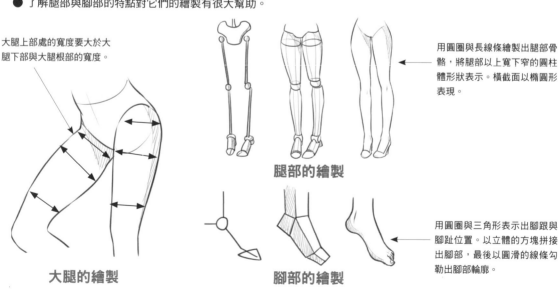

大腿上部處的寬度要大於大腿下部與大腿根部的寬度。

**大腿的繪製**

**腿部的繪製**

**腳部的繪製**

用圓圈與長線條繪製出腿部骨骼，將腿部以上寬下窄的圓柱體形狀表示。橫截面以橢圓形表現。

用圓圈與三角形表示出腳跟與腳趾位置。以立體的方塊拼接出腳部，最後以圓滑的線條勾勒出腳部輪廓。

# 【案例賞析】各種型態的腿部與腳部

腳部與腿部的動作比手部的動作要少許多，但是腳部各關節間骨節的比例是大致不變的。

雙腿上翹姿勢

盤腿姿勢

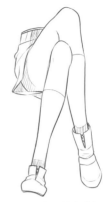

架腿姿勢

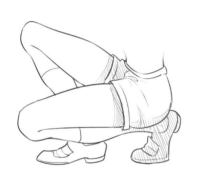

蹲腿姿勢

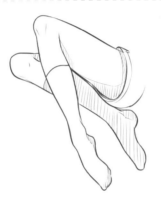

交叉腿姿勢

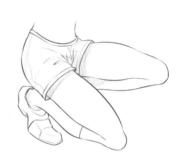

蹲腿姿

腳部上翹

腳部下垂

腳掌著地

腳部向後曲

腳部繃直

腳部抬起

# 【實戰案例】歡騰一躍的美少女

　　由於這次繪製的躍起動態的構圖帶有透視角度，位於畫面下方的腿部與腳部顯得稍大，而且腳部在透視角度下可以看見腳掌部位。

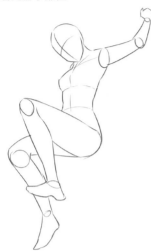 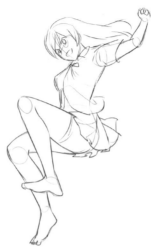 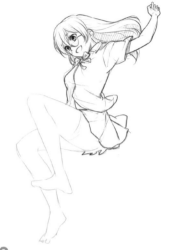

**1.** 設計出人物身體上小下大，雙腳躍起的動態。

**2.** 身體輪廓上勾畫出手部上揚、服飾飄起的動態。

**3.** 細化草稿，繪製出上半身細節。

**4.** 腿部用圓柱體表現。大腿與小腿角度小於90°。

**5.** 用平滑的長弧線拉出腿部線條。

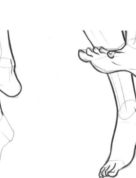 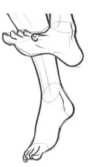 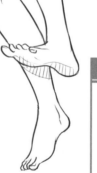

**6.** 用波浪形弧線繪製出一隻腳的腳心輪廓。

**7.** 畫出另一隻腳的輪廓，腳背向上拱起。

**最終效果**

---

| 技 巧 總 結 |

1. 腿部的膝蓋關節處肌肉較少，所以會呈現出內凹的弧度。
2. 將腳部拆分成塊狀的立體結構，能夠幫我們快速理清腳部的動作走向。

Chapter 5

# 美少女的
# 姿勢很多變

少女的姿態要曼妙婀娜，突出S形曲線，站立時要
雙腿交疊，扭動的身姿更能體現少女獨特的韻味。

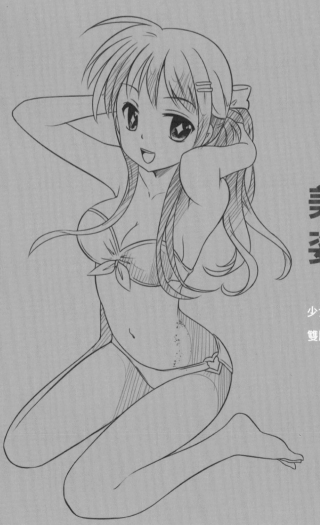

# 23 静態姿勢——站與坐

站姿、坐姿是兩種基本的姿態，漫畫美少女的站姿一般是內八字或者芭蕾舞姿勢，這樣會更有氣質；女生著裙裝時的坐姿要先輕攏裙擺，而後入坐。

## 【基礎講解】站姿與坐姿重心要穩

靜態姿勢這裡我們主要介紹常見的站姿和坐姿。下面我們主要以坐姿來解析美少女的繪製重點。坐著時雙腿要交疊在一起。

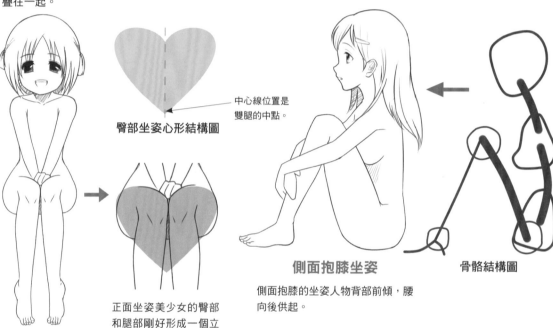

中心線位置是雙腿的中點。

臀部坐姿心形結構圖

少女正面坐姿

正面坐姿美少女的臀部和腿部剛好形成一個立體的心形，臀部比較寬。

側面抱膝坐姿

骨骼結構圖

側面抱膝的坐姿人物背部前傾，腰向後拱起。

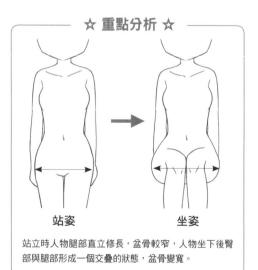

☆ 重點分析 ☆

站姿　　　　　坐姿

站立時人物腿部直立修長，盆骨較窄，人物坐下後臀部與腿部形成一個交疊的狀態，盆骨變寬。

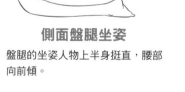

側面盤腿坐姿

骨骼結構圖

盤腿的坐姿人物上半身挺直，腰部向前傾。

# 【案例賞析】不同的站姿和坐姿展示

前面簡單介紹了坐姿與站姿的基本知識，下面我們欣賞一些美少女的靜態姿態吧！

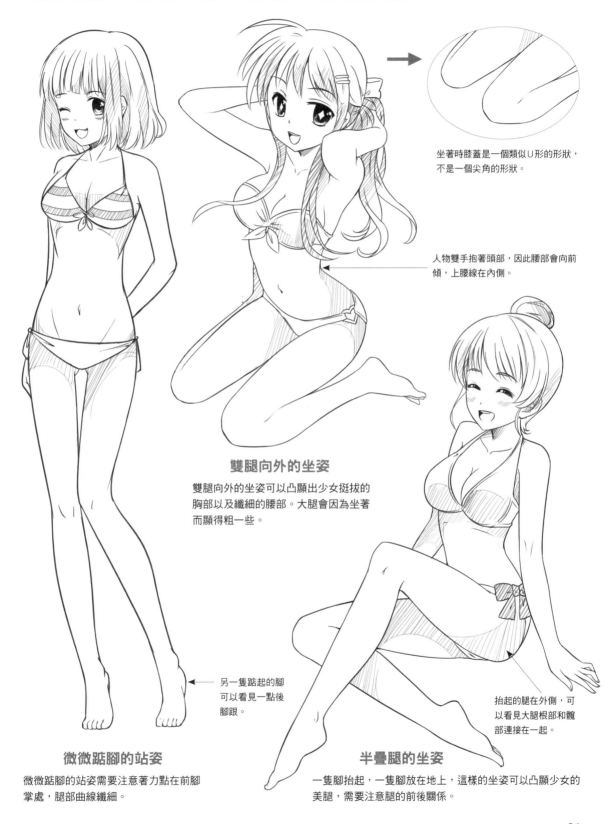

坐著時膝蓋是一個類似U形的形狀，不是一個尖角的形狀。

人物雙手抱著頭部，因此腰部會向前傾，上腰線在內側。

### 雙腿向外的坐姿

雙腿向外的坐姿可以凸顯出少女挺拔的胸部以及纖細的腰部。大腿會因為坐著而顯得粗一些。

另一隻踮起的腳可以看見一點後腳跟。

抬起的腿在外側，可以看見大腿根部和髖部連接在一起。

### 微微踮腳的站姿

微微踮腳的站姿需要注意著力點在前腳掌處，腿部曲線纖細。

### 半疊腿的坐姿

一隻腳抬起，一隻腳放在地上，這樣的坐姿可以凸顯少女的美腿，需要注意腿的前後關係。

# 【實戰案例】含蓄交叉腿站姿

交叉站姿可以凸顯少女的嬌羞氣質。一般是一隻腳在前，另一隻腳斜在後，這樣的站姿可以讓美少女的腿部顯得更加苗條。

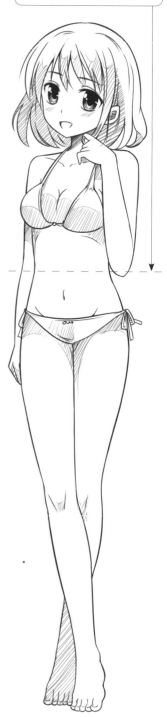

彎曲的手臂手肘剛好在腰部的中心線上。

**1.** 先繪製一條豎直線確定人物的身高比例，再確定頭部的大小。

**2.** 根據頭部的大小繪製出少女的頭身比，是6.5頭身比例。

**3.** 描繪右腳在前、左腳在後的交叉站姿，髖部線條在3與4頭身交界處。

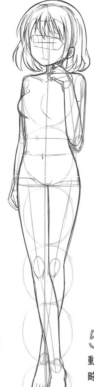

**4.** 在骨骼的基礎上描繪出肌肉變化，在前面的大腿會粗一些，腳部微微踮起。

**5.** 描繪出站立時人物的動態，注意抬起手臂的肩部略高一點，被遮擋的腿部小腿只看見一部分。

**最終效果**

# 24

# 靜態姿勢──蹲與跪

本小節將要介紹蹲姿、跪姿。蹲姿的特點是人物雙腳著地，但是屁股沒有著地，而跪姿雙膝與地面接觸。

## 【基礎講解】蹲姿與跪姿很舒服

雙手和雙膝著地，像動物一樣趴著，所以叫「母豹姿勢」。這個姿勢少女們在拍照時經常用到。

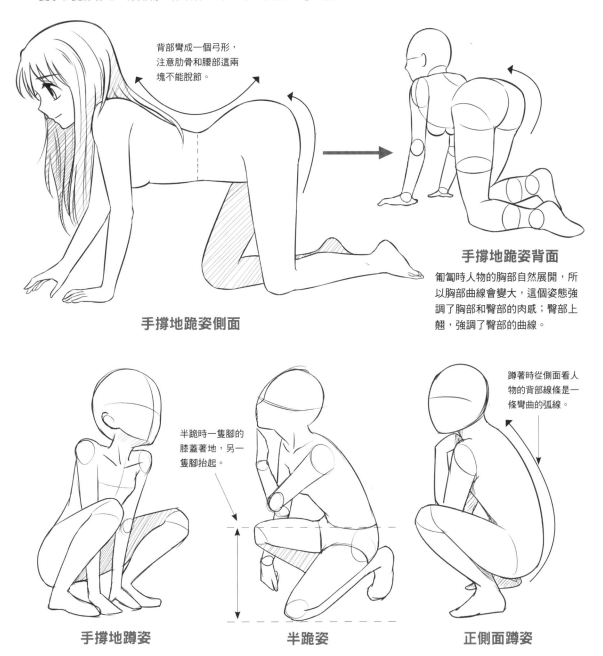

背部彎成一個弓形，注意肋骨和腰部這兩塊不能脫節。

**手撐地跪姿側面**

**手撐地跪姿背面**

匍匐時人物的胸部自然展開，所以胸部曲線會變大，這個姿態強調了胸部和臀部的肉感；臀部上翹，強調了臀部的曲線。

半跪時一隻腳的膝蓋著地，另一隻腳抬起。

蹲著時從側面看人物的背部線條是一條彎曲的弧線。

**手撐地蹲姿**

**半跪姿**

**正側面蹲姿**

# 【案例賞析】不同的蹲姿和跪姿展示

本節課程的靜態姿勢我們主要是介紹少女的跪和蹲的姿態，下面我們就來欣賞一些美少女的延伸姿態吧。

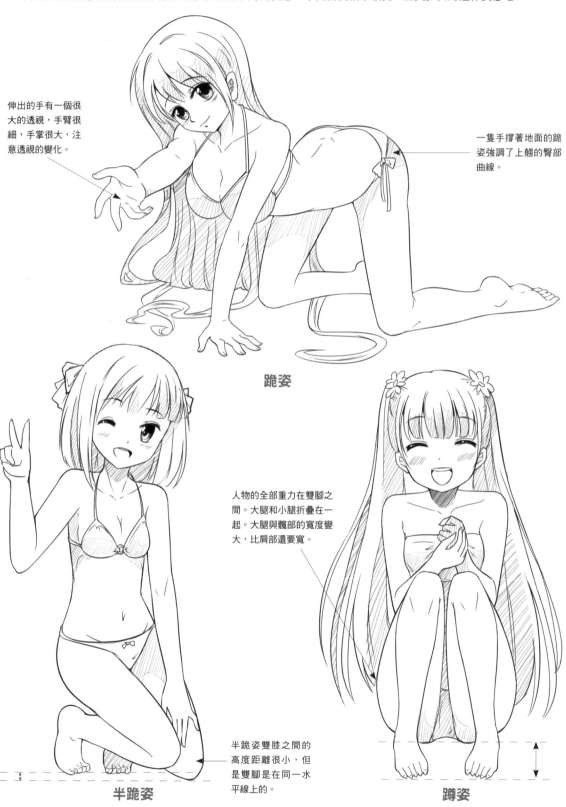

伸出的手有一個很大的透視，手臂很細，手掌很大，注意透視的變化。

一隻手撐著地面的跪姿強調了上翹的臀部曲線。

跪姿

人物的全部重力在雙腳之間。大腿和小腿折疊在一起。大腿與髖部的寬度變大，比肩部還要寬。

半跪姿雙膝之間的高度距離很小，但是雙腳是在同一水平線上的。

半跪姿

蹲姿

# 【實戰案例】正面跪姿

下面我們來繪製一個少女正面的標準跪姿。人物上半身直立，只是腿部膝蓋著地，小腿折疊。

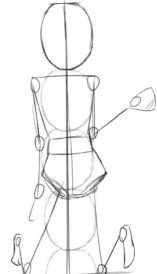

**3.** 描繪出跪姿的骨骼結構圖，腰部的中心在 2.5 頭身處，小腿的比例縮短。

**1.** 先繪製一條豎線表示人物的身體中心線。

**2.** 畫出頭部輪廓，頭部到膝蓋大約是 4.5 頭身。

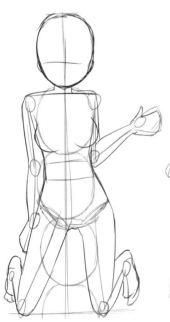

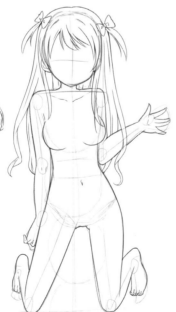

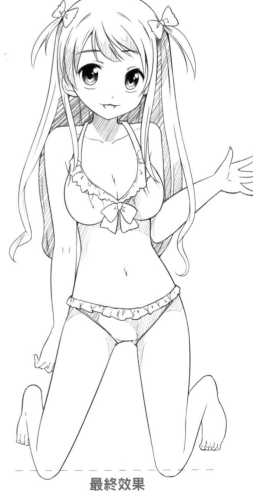

**4.** 繪製出結構線。注意跪姿時大腿的粗細和站姿時一樣，只是小腿因為透視變得很短、很細。

**5.** 跪著時雙腿的膝蓋有一定厚度，線條平緩，雙腳是豎直的狀態，腳趾著地。

**最終效果**

# 靜態姿勢——趴與躺

下面我們將介紹趴和躺兩個靜態姿勢。趴的動作特點是除了人物的頭部之外，其他部位都挨著地面；躺則是人物整個身體都和地面接觸。

## 【基礎講解】趴姿與躺姿顯身材

不同姿態的躺姿，人物的身體都緊貼著地面，肋骨和腰部發生了一點傾斜。這種傾斜形成了明顯的身體曲線，強調了美少女的身體美感。

### 俯趴的身體動作

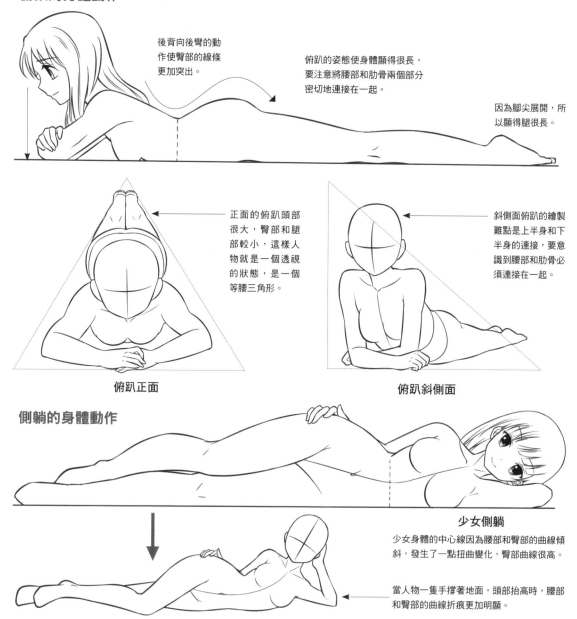

後背向後彎的動作使臀部的線條更加突出。

俯趴的姿態使身體顯得很長，要注意將腰部和肋骨兩個部分密切地連接在一起。

因為腳尖展開，所以顯得腿很長。

正面的俯趴頭部很大，臀部和腿部較小，這樣人物就是一個透視的狀態，是一個等腰三角形。

斜側面俯趴的繪製難點是上半身和下半身的連接，要意識到腰部和肋骨必須連接在一起。

俯趴正面

俯趴斜側面

### 側躺的身體動作

少女側躺

少女身體的中心線因為腰部和臀部的曲線傾斜，發生了一點扭曲變化，臀部曲線很高。

當人物一隻手撐著地面，頭部抬高時，腰部和臀部的曲線折痕更加明顯。

# 【案例賞析】不同的趴姿和躺姿展示

美少女的趴姿和躺姿的變化非常多，下面我們就一起來欣賞一下吧。

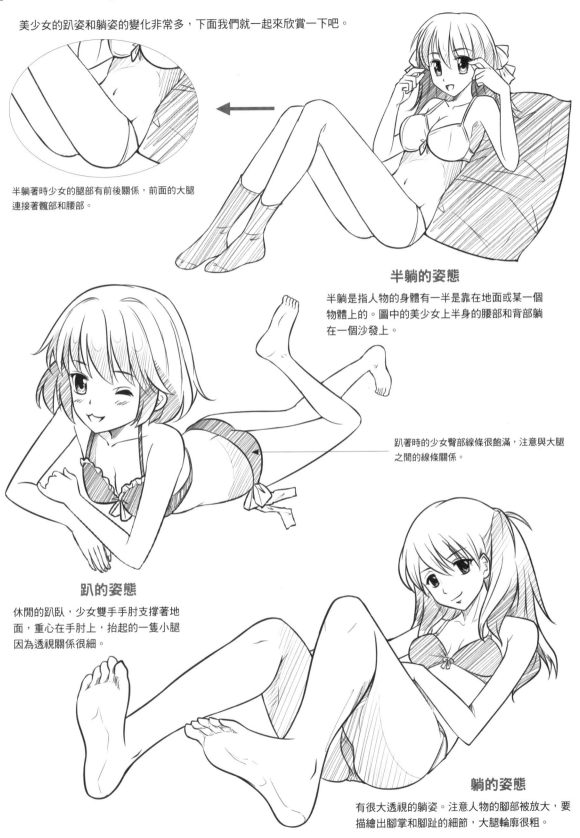

半躺著時少女的腿部有前後關係，前面的大腿連接著髖部和腰部。

### 半躺的姿態

半躺是指人物的身體有一半是靠在地面或某一個物體上的。圖中的美少女上半身的腰部和背部躺在一個沙發上。

趴著時的少女臀部線條很飽滿，注意與大腿之間的線條關係。

### 趴的姿態

休閒的趴臥，少女雙手手肘支撐著地面，重心在手肘上，抬起的一隻小腿因為透視關係很細。

### 躺的姿態

有很大透視的躺姿。注意人物的腳部被放大，要描繪出腳掌和腳趾的細節，大腿輪廓很粗。

# 【實戰案例】側面躺姿

雙腿蜷縮著的側躺是一個很常見的少女睡覺姿態。不過美少女懷裡抱著的一個糖果長抱枕，注意其大小比例和人物的關係描繪。

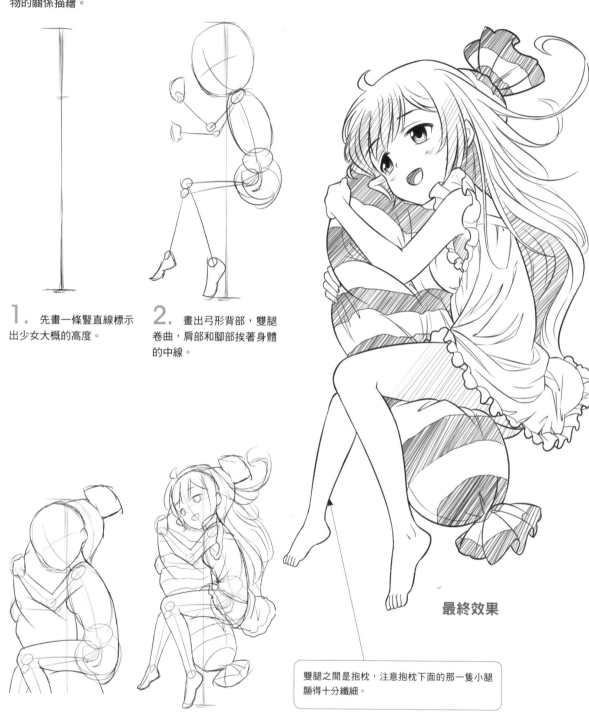

**1.** 先畫一條豎直線標示出少女大概的高度。

**2.** 畫出弓形背部，雙腿卷曲，肩部和腳部挨著身體的中線。

**最終效果**

雙腿之間是抱枕，注意抱枕下面的那一隻小腿顯得十分纖細。

**3.** 骨骼基本結構繪製完成後，再繪製肌肉線稿，側面少女的腰部向內收，手臂抱著抱枕。

**4.** 躺著時長髮凌亂地散落在地面上，裙擺自然地從大腿垂向地面。

# 26
## LESSON
# 動態姿勢——走

動態姿勢是人物有變化的姿態動作，例如行走，在行走的過程中人物的腿部和手部有一個變化的運動過程。

## 【基礎講解】走姿是運動的某一幀表現

美少女的走姿一般與人物的性格以及年齡有關係。小女孩的走路姿勢動作幅度更大一點，手臂和腿部的動作更加誇張，而一般的少女走路都是邁著小碎步或一字步的。

### 走姿腿部不同角度展示

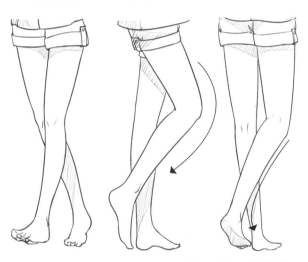

半側面腿部動態　　正側面腿部動態　　背面腿部動態

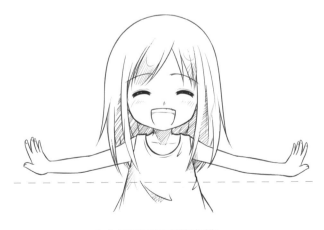

### 小女孩走路手臂姿態

小女孩走路時喜歡將手臂張開，同時手臂在一條水平線上，這種狀態讓人物顯得十分活潑。

### ☆ 重點分析 ☆

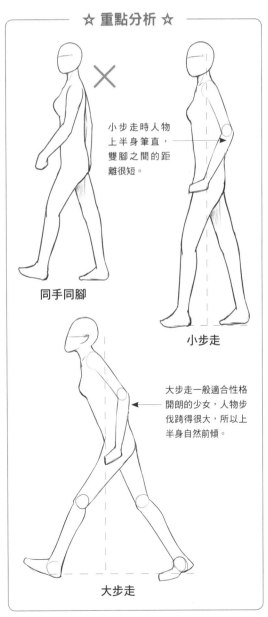

同手同腳

小步走時人物上半身筆直，雙腳之間的距離很短。

小步走

大步走一般適合性格開朗的少女，人物步伐跨得很大，所以上半身自然前傾。

大步走

# 【案例賞析】不同的走姿展示

少女的走姿會隨著其性格和年齡的變化而有所不同，下面我們就來看看這些細微的變化吧！

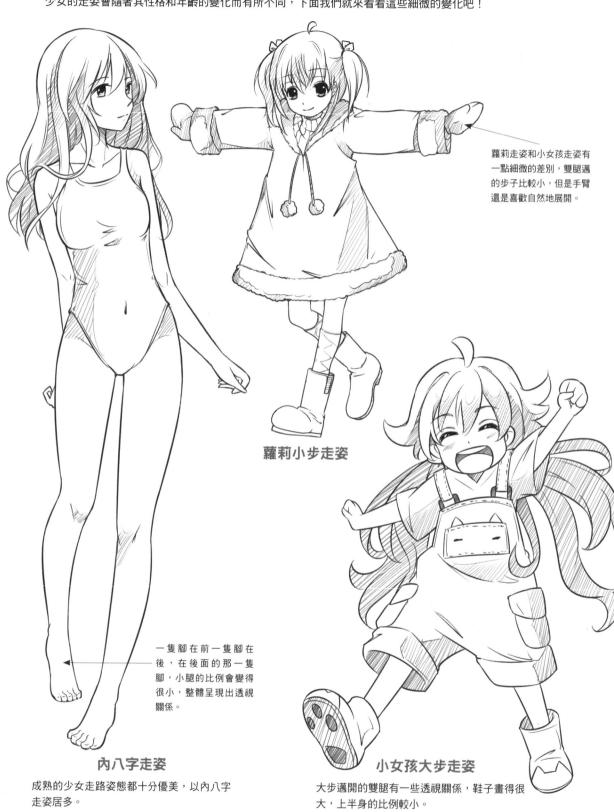

蘿莉走姿和小女孩走姿有一點細微的差別，雙腿邁的步子比較小，但是手臂還是喜歡自然地展開。

**蘿莉小步走姿**

一隻腳在前一隻腳在後，在後面的那一隻腳，小腿的比例會變得很小，整體呈現出透視關係。

**內八字走姿**

成熟的少女走路姿態都十分優美，以內八字走姿居多。

**小女孩大步走姿**

大步邁開的雙腿有一些透視關係，鞋子畫得很大，上半身的比例較小。

# 【實戰案例】側面走姿

少女側面的走路姿態要注意手臂和腿部的前後交互關係，不要描繪成同手同腳即可。側面的少女走姿可以很好地展現人物的整體身體曲線。

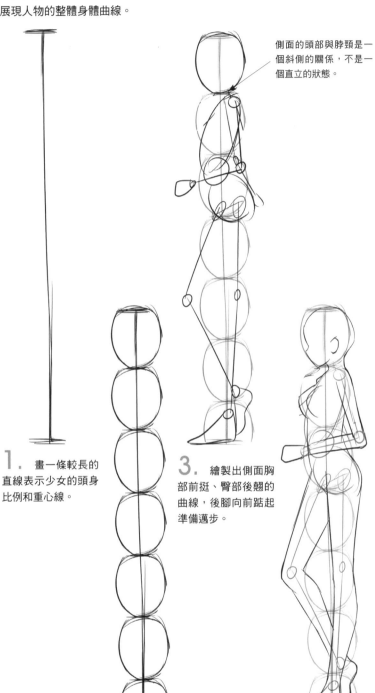

側面的頭部與脖頸是一個斜側的關係，不是一個直立的狀態。

1. 畫一條較長的直線表示少女的頭身比例和重心線。

2. 走姿和站姿的頭身比一樣，大概是6.5頭身。

3. 繪製出側面胸部前挺、臀部後翹的曲線，後腳向前踮起準備邁步。

4. 後腳準備前邁，前面的那一隻手臂自然地向前擺動，手肘在腰線上。

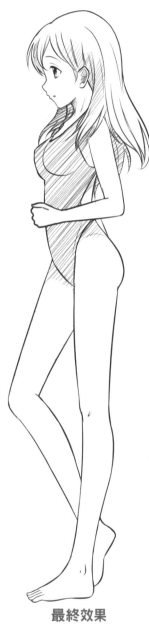

**最終效果**

| 技 巧 總 結 |

1. 側面走姿要注意胸、腰、臀三者之間的曲線關係。
2. 腿部的曲線和彎折比例要根據走路的動態姿勢去描繪。

# 27
LESSON

# 動態姿勢——奔跑與跳

除了上一節課講到的走姿，其實跑和跳也屬於動態姿勢。跑是比走更加快速的一個運動姿態，而跳則是雙腳離開地面的一種動態。

## 【基礎講解】具有協調性的奔跑與跳姿

跑和走都是一個連續性的動態過程，而我們繪製時只是提取動態構成中一個固定且華麗的姿態。繪製動態需要了解其運動原理，下面我們就來學習一下。

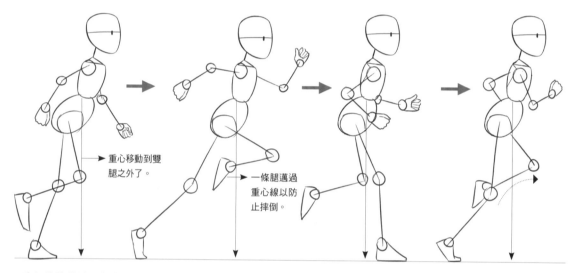

重心移動到雙腿之外了。

一條腿邁過重心線以防止摔倒。

重心的移動速度越快，跨出的每一步幅度都會增大，雙腿交替邁出的連續動作也會加快。手臂與腿交互向前擺動，擺動的速度越快，跑步動作就越有動感和活力，這就是跑步的原理。

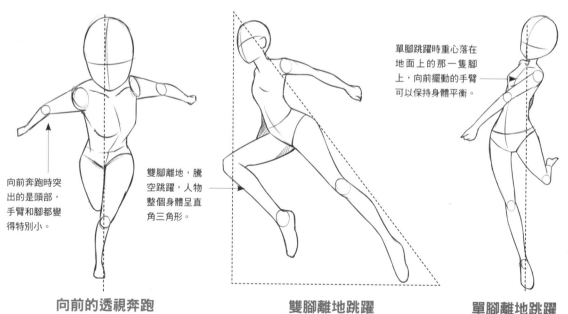

向前奔跑時突出的是頭部，手臂和腳都變得特別小。

雙腳離地，騰空跳躍，人物整個身體呈直角三角形。

單腳跳躍時重心落在地面上的那一隻腳上，向前擺動的手臂可以保持身體平衡。

**向前的透視奔跑**　　　　**雙腳離地跳躍**　　　　**單腳離地跳躍**

# 【案例賞析】不同的跳姿與跑姿展示

奔跑和跳躍的姿態最主要的目的是展現少女優美的一面，下面我們就來看看這些姿態的變化吧。

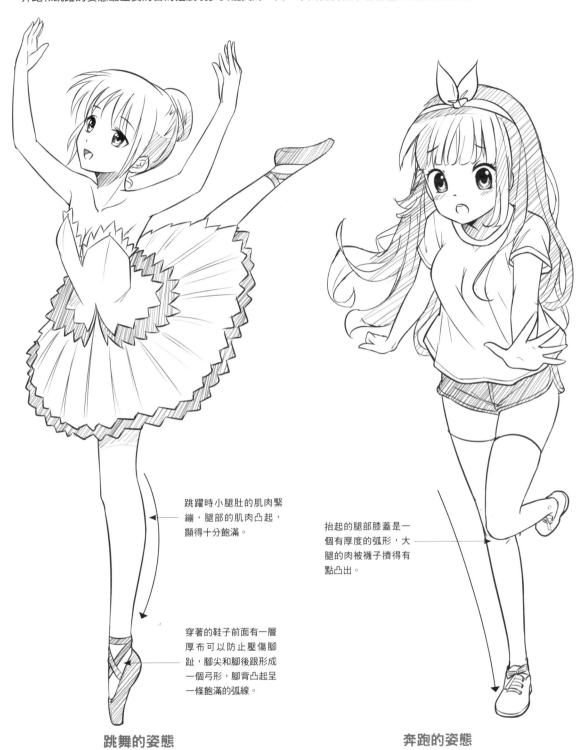

跳躍時小腿肚的肌肉緊繃，腿部的肌肉凸起，顯得十分飽滿。

抬起的腿部膝蓋是一個有厚度的弧形，大腿的肉被襪子擠得有點凸出。

穿著的鞋子前面有一層厚布可以防止壓傷腳趾，腳尖和腳後跟形成一個弓形，腳背凸起呈一條飽滿的弧線。

### 跳舞的姿態

跳舞時人物抬腿和墊腳的動作是在跳躍的一瞬間形成的，人物的重心在墊起的那一隻腳上，向上伸展的手臂可以保持身體的平衡。

### 奔跑的姿態

上圖中少女向前奔跑時，身體前傾的弧度有點太大，給人一種重心不穩的感覺。

# 【實戰案例】開心地跳起來

跳躍的人物雙腳都會離開地面，大腿和小腿自然地重合在一起，手臂自然地跟著腿部擺動。

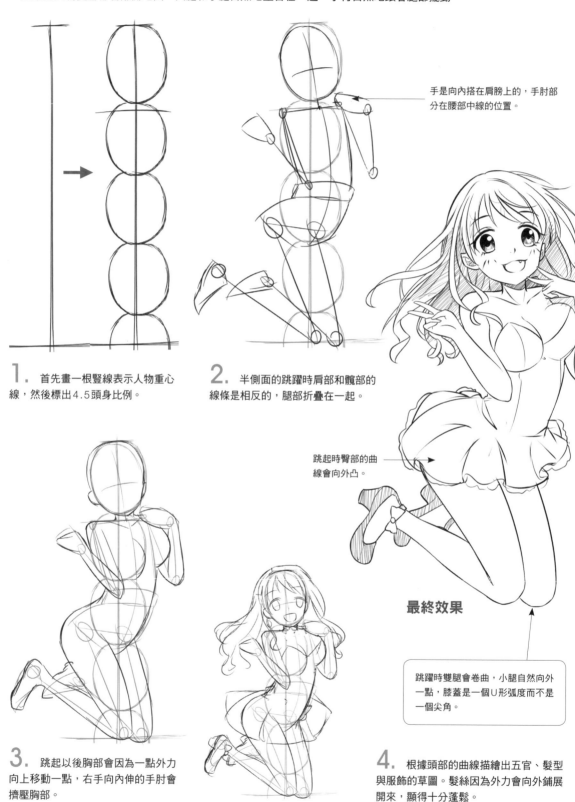

手是向內搭在肩膀上的，手肘部分在腰部中線的位置。

1. 首先畫一根豎線表示人物重心線，然後標出4.5頭身比例。

2. 半側面的跳躍時肩部和髖部的線條是相反的，腿部折疊在一起。

跳起時臀部的曲線會向外凸。

**最終效果**

跳躍時雙腿會卷曲，小腿自然向外一點，膝蓋是一個U形弧度而不是一個尖角。

3. 跳起以後胸部會因為一點外力向上移動一點，右手向內伸的手肘會擠壓胸部。

4. 根據頭部的曲線描繪出五官、髮型與服飾的草圖。髮絲因為外力會向外鋪展開來，顯得十分蓬鬆。

# 28

**LESSON**

# 自由自在的休閒時光

娛樂時美少女處於放鬆狀態，比如吃飯、唱歌、睡覺等，更傾向於一種居家的狀態。可以在生活中多觀察人們的姿勢。

## 【基礎講解】唱歌美少女最放鬆

唱歌是少女們娛樂時最常做的一件事情。唱歌時的姿態主要是少女們手持話筒做一些調皮、可愛的動作。手持麥克風時注意手與麥克風的比例以及手部的動態表現。

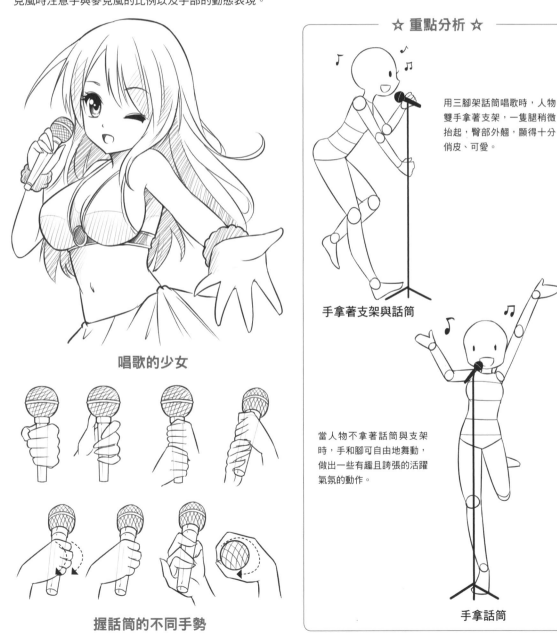

☆ **重點分析** ☆

唱歌的少女

握話筒的不同手勢

用三腳架話筒唱歌時，人物雙手拿著支架，一隻腿稍微抬起，臀部外翹，顯得十分俏皮、可愛。

手拿著支架與話筒

當人物不拿著話筒與支架時，手和腳可自由地舞動，做出一些有趣且誇張的活躍氣氛的動作。

手拿話筒

# 【案例賞析】美少女們的多彩娛樂方式

娛樂休閒時，少女們的姿態可謂百花齊放，下面我們就一起來欣賞一下少女們娛樂時的姿態吧。

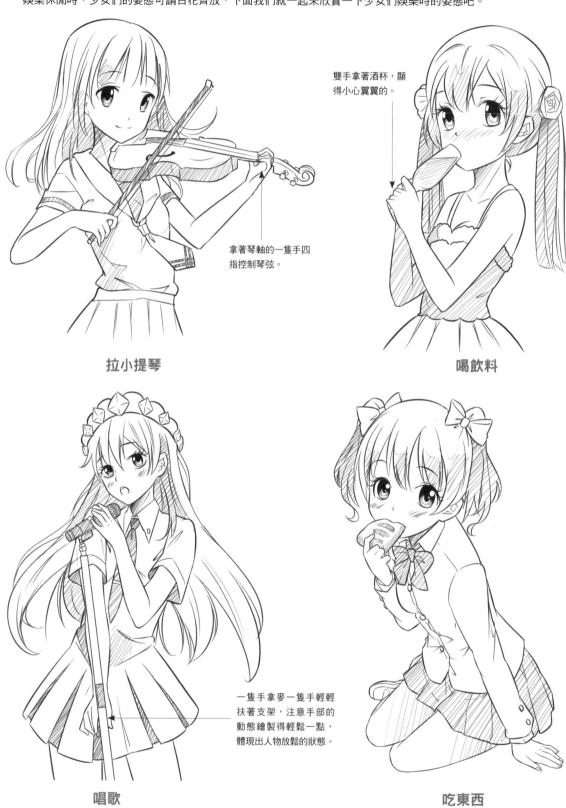

雙手拿著酒杯，顯得小心翼翼的。

拿著琴軸的一隻手四指控制琴弦。

**拉小提琴**

**喝飲料**

一隻手拿麥一隻手輕輕扶著支架，注意手部的動態繪製得輕鬆一點，體現出人物放鬆的狀態。

**唱歌**

**吃東西**

# 【實戰案例】戴耳機的美少女

聽歌時少女的狀態最為放鬆，人物臉部帶著淺淺微笑，手很享受地撫摸著耳機，有一種跟著音樂一起律動的感覺。

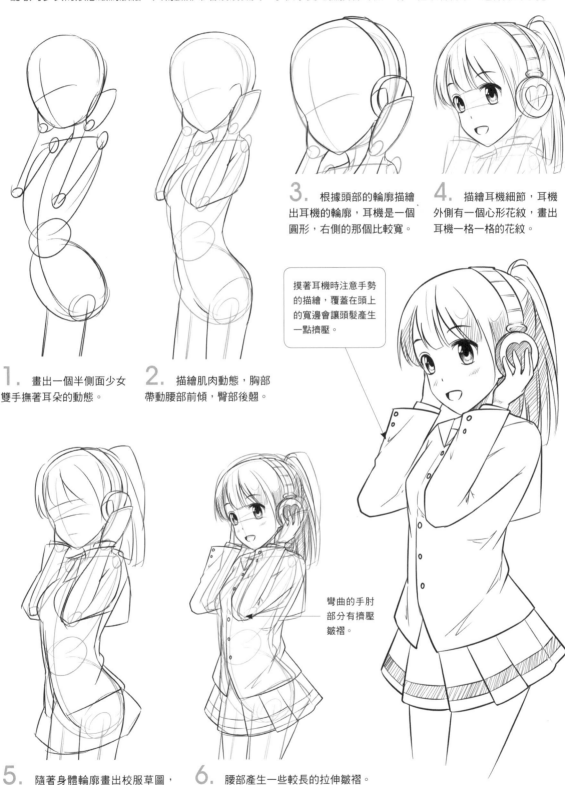

**3.** 根據頭部的輪廓描繪出耳機的輪廓，耳機是一個圓形，右側的那個比較寬。

**4.** 描繪耳機細節，耳機外側有一個心形花紋，畫出耳機一格一格的花紋。

摸著耳機時注意手勢的描繪，覆蓋在頭上的寬邊會讓頭髮產生一點擠壓。

**1.** 畫出一個半側面少女雙手撫著耳朵的動態。

**2.** 描繪肌肉動態，胸部帶動腰部前傾，臀部後翹。

彎曲的手肘部分有擠壓皺褶。

**5.** 隨著身體輪廓畫出校服草圖，可以看見衣服後面較寬的衣領。

**6.** 腰部產生一些較長的拉伸皺褶。戴著的耳機會把頭髮稍微壓著一點。

**最終效果**

# 29

# 專心致志的學習時刻

學習是校園漫畫中少女們經常做的事情。學習姿態有很多，如坐在椅子上雙手撐著臉頰發呆、一隻手拿著筆寫字、雙手捧著書看書等。

## 【基礎講解】學習的各種姿態

學習時的姿態其實比較好繪製，只要了解身體與某些物體結合時的合適動態即可。學習姿態的繪製要把握好手拿著書或筆等漂亮的手勢。

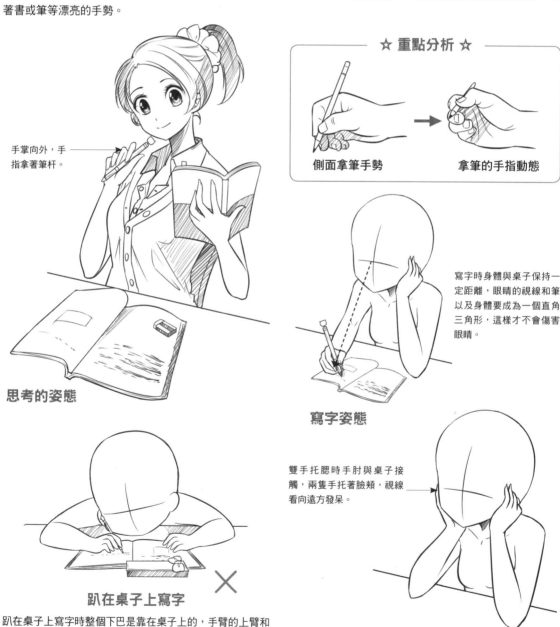

手掌向外，手指拿著筆杆。

☆ 重點分析 ☆

側面拿筆手勢　　　　拿筆的手指動態

思考的姿態

寫字時身體與桌子保持一定距離，眼睛的視線和筆以及身體要成為一個直角三角形，這樣才不會傷害眼睛。

寫字姿態

雙手托腮時手手肘與桌子接觸，兩隻手托著臉頰，視線看向遠方發呆。

趴在桌子上寫字　×

趴在桌子上寫字時整個下巴是靠在桌子上的，手臂的上臂和小臂與桌面在同一水平線上。

雙手托腮發呆

# 【案例賞析】認真學習的美少女們

學習的姿態一定要和與學習有關的道具結合在一起，下面我們就來了解一下少女們學習時的動態吧。

### 抓狂時的寫字狀態

當人物處於抓狂的學習狀態時，整個身體都是緊繃的，腦子裡亂成一團，且放在桌子上的手非常用力。

### 聽學習機

一隻手拿著筆，一邊戴著耳機聽學習機，人物十分放鬆，拿筆的手勢也很輕鬆。

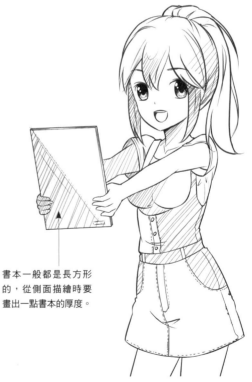

書本一般都是長方形的，從側面描繪時要畫出一點書本的厚度。

### 上課時的動態

人物前面是桌子，擋住了腰部曲線，注意手拿著書時肩部略微向一側偏。

### 遠遠拿著書看

少女把手臂伸直，拿著書看，注意手臂顯得十分纖細，書本遮擋了另一隻手臂的一部分。

# 【實戰案例】拿起書本上課去

準備學習之前的一些動態也是可以描繪的，例如抱著書本準備去上課時的狀態或者拿著筆思考的狀態。

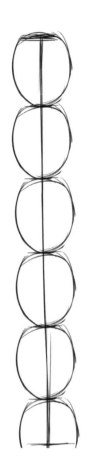

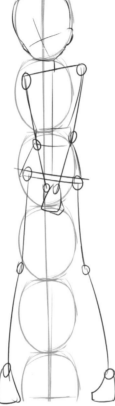

雙手上下交握地拿著書本，注意手部的動態，可以看見凸出的關節。

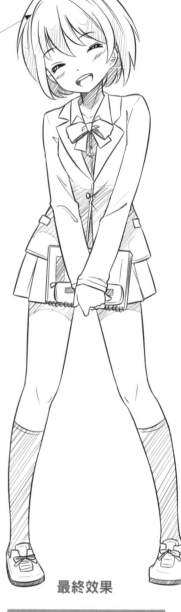

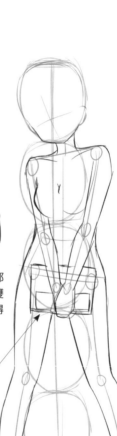

1. 首先描繪出少女站著時的5.5頭身比例。

2. 畫出骨骼動態，肩部和髖部的線條方向相反，雙手在身體前交握，雙腿站得很開。

最終效果

手拿著書本的細節圖

3. 人物站立時雙手在身體前抱著書本，手臂擠壓胸部，雙腳是內八字站姿。

## ｜ 技 巧 總 結 ｜

1. 手抱著書本時正面只能看見手指的關節。

2. 書本的樣式和細節描繪可以參考實物。

# 30

# 揮灑汗水的運動身影

運動時少女處於連續動作的狀態，不同的運動少女的姿態也會有所不同。常見的運動姿態有跑步、打籃球、打羽毛球等。

## 【基礎講解】美少女的運動姿態同樣優雅

打羽毛球時是發球、彎腰接球以及揮拍等比較激烈的運動姿態，這些動態的描繪要注意身體各關節比例的連接。

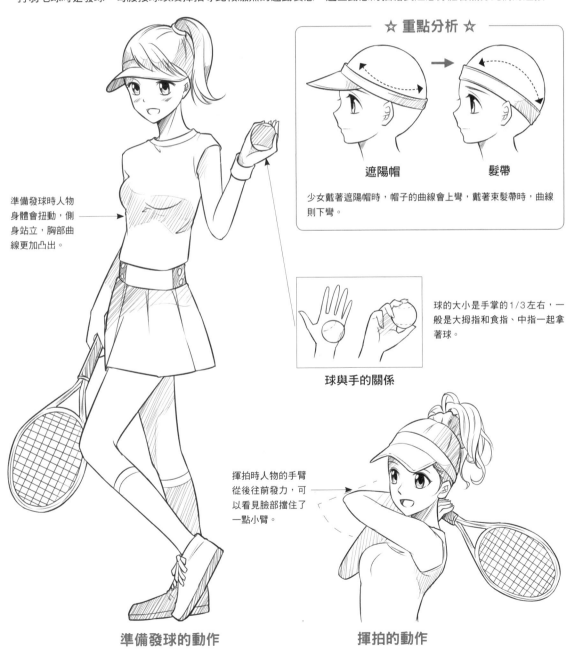

☆ 重點分析 ☆

遮陽帽　　　　髮帶

少女戴著遮陽帽時，帽子的曲線會上彎，戴著束髮帶時，曲線則下彎。

準備發球時人物身體會扭動，側身站立，胸部曲線更加凸出。

球的大小是手掌的1/3左右，一般是大拇指和食指、中指一起拿著球。

球與手的關係

揮拍時人物的手臂從後往前發力，可以看見臉部擋住了一點小臂。

準備發球的動作　　　　揮拍的動作

# 【案例賞析】運動中的美少女們

不同的運動人物的一些基本動態也不同，下面我們一起來欣賞一下吧！

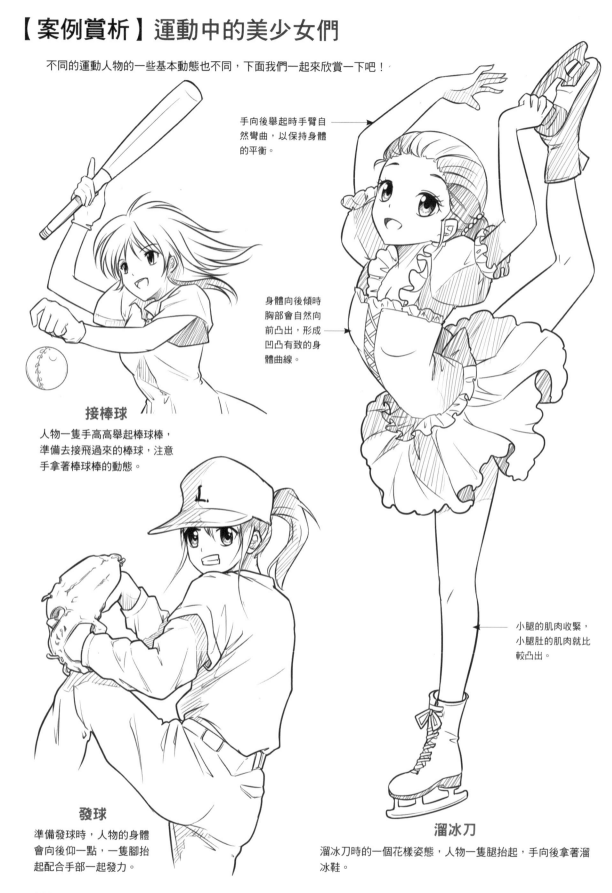

手向後舉起時手臂自
然彎曲，以保持身體
的平衡。

身體向後傾時
胸部會自然向
前凸出，形成
凹凸有致的身
體曲線。

**接棒球**

人物一隻手高高舉起棒球棒，
準備去接飛過來的棒球，注意
手拿著棒球棒的動態。

小腿的肌肉收緊，
小腿肚的肌肉就比
較凸出。

**發球**

準備發球時，人物的身體
會向後仰一點，一隻腳抬
起配合手部一起發力。

**溜冰刀**

溜冰刀時的一個花樣姿態，人物一隻腿抬起，手向後拿著溜
冰鞋。

# 【實戰案例】奔跑中的美少女

　　跑步是最簡單的一種運動方式。跑步時因為腿部和手部的交互運動，身體的中心線會形成一條曲線。手臂揮臂的狀態要跟腿部運動保持一致。

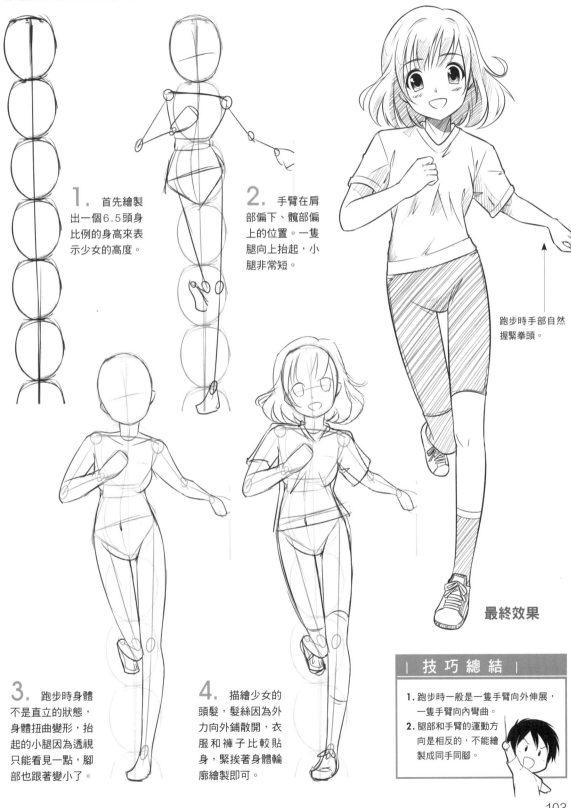

**1.** 首先繪製出一個6.5頭身比例的身高來表示少女的高度。

**2.** 手臂在肩部偏下、髖部偏上的位置。一隻腿向上抬起，小腿非常短。

跑步時手部自然握緊拳頭。

**3.** 跑步時身體不是直立的狀態，身體扭曲變形，抬起的小腿因為透視只能看見一點，腳部也跟著變小了。

**4.** 描繪少女的頭髮，髮絲因為外力向外鋪散開，衣服和褲子比較貼身，緊挨著身體輪廓繪製即可。

**最終效果**

| **技 巧 總 結** |
| 1. 跑步時一般是一隻手臂向外伸展，一隻手臂向內彎曲。 |
| 2. 腿部和手臂的運動方向是相反的，不能繪製成同手同腳。 |

# 31

# 英姿颯爽的格鬥風采

　　格鬥是一些比較特殊的動作，一般是練習拳擊或者跆拳道等，格鬥的繪製要求身體的動作幅度很大。

## 【基礎講解】格鬥美少女的姿態

　　格鬥時一般要求全身的每個部位都要運動起來。要了解手部和腿部、腰部等的運動極限以及運動方向與規律，這樣才能繪製好格鬥姿態。

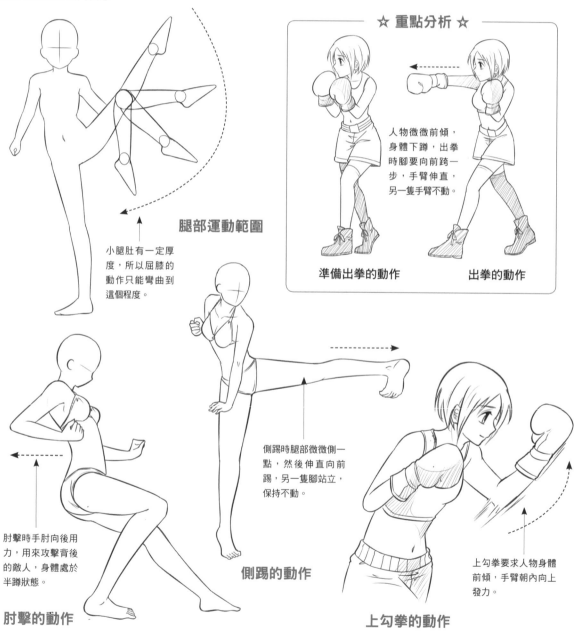

腿部運動範圍

小腿肚有一定厚度，所以屈膝的動作只能彎曲到這個程度。

☆ 重點分析 ☆

人物微微前傾，身體下蹲，出拳時腳要向前跨一步，手臂伸直，另一隻手臂不動。

準備出拳的動作　　出拳的動作

肘擊時手肘向後用力，用來攻擊背後的敵人，身體處於半蹲狀態。

肘擊的動作

側踢時腿部微微側一點，然後伸直向前踢，另一隻腳站立，保持不動。

側踢的動作

上勾拳要求人物身體前傾，手臂朝內向上發力。

上勾拳的動作

# 【案例賞析】格鬥中的美少女風姿

不同的格鬥少女們的姿勢也不同，下面我們來欣賞一下美少女格鬥時的英姿吧。

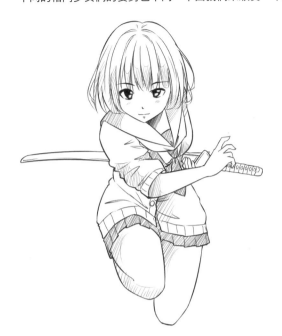

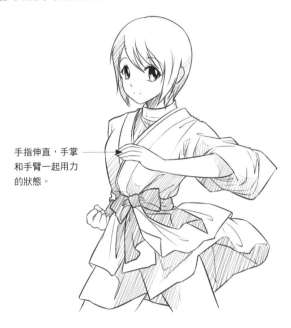

手指伸直，手掌
和手臂一起用力
的狀態。

## 準備拔刀的動作

準備拔刀戰鬥時，人物半蹲，一隻手拿著刀，另一隻手
彎曲，準備拔刀。

## 準備出拳的動作

準備出拳時，準備出拳的手是在身體側後方的，手握
成一個拳頭。

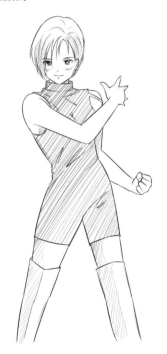

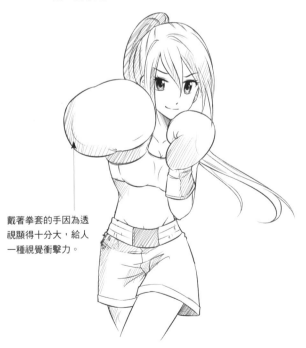

戴著拳套的手因為透
視顯得十分大，給人
一種視覺衝擊力。

## 準備揮拳的動作

人物的雙腿張開，手臂彎曲，手指張開，可以有效地
準備攻擊發力。

## 正面出拳動作

正面出拳的動作，少女的腿部略微交叉站著，一隻手彎曲
收在身前，另一隻手伸直。

# 【實戰案例】炫酷高踢腿

　　高踢腿是格鬥中常見的一種動作，主要用於正面攻擊敵人。繪製的重點是人物在抬高腿部時，雙臂要張開，以保持身體的平衡性。

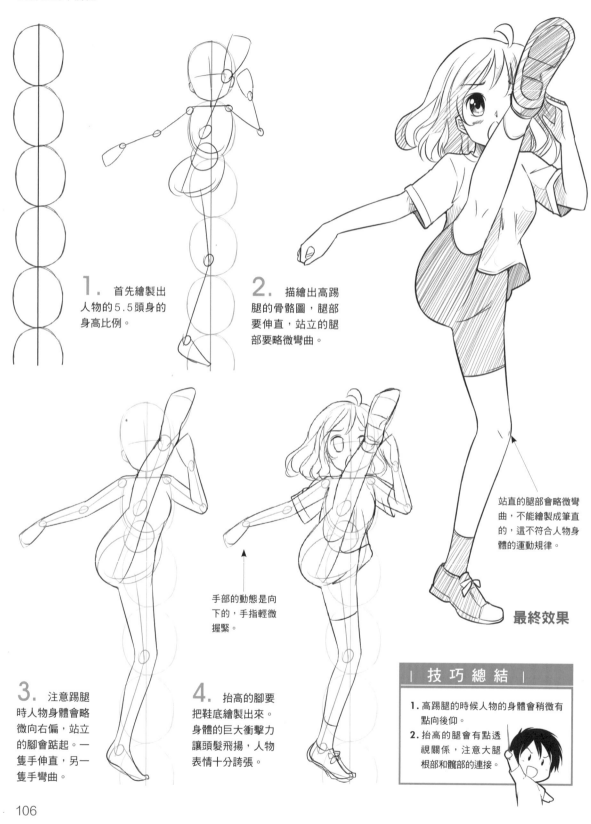

**1.** 首先繪製出人物的5.5頭身的身高比例。

**2.** 描繪出高踢腿的骨骼圖，腿部要伸直，站立的腿部要略微彎曲。

站直的腿部會略微彎曲，不能繪製成筆直的，這不符合人物身體的運動規律。

**最終效果**

手部的動態是向下的，手指輕微握緊。

**3.** 注意踢腿時人物身體會略微向右偏，站立的腳會踮起。一隻手伸直，另一隻手彎曲。

**4.** 抬高的腳要把鞋底繪製出來。身體的巨大衝擊力讓頭髮飛揚，人物表情十分誇張。

| 技 巧 總 結 |

1. 高踢腿的時候人物的身體會稍微有點向後仰。
2. 抬高的腿會有點透視關係，注意大腿根部和髖部的連接。

Chapter **6**

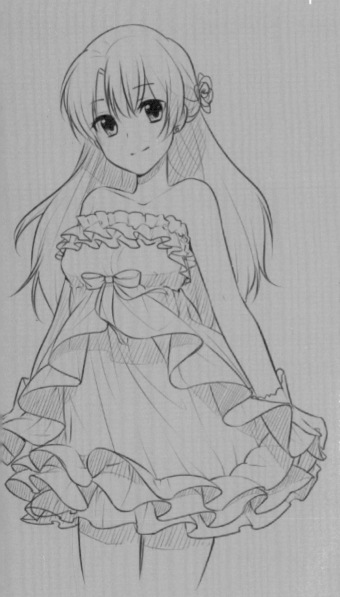

# 漂亮衣服是
# 美少女的最愛

漫畫中的少女服飾紛繁多樣，少女的職業、背景、性格不同，所穿戴的服飾也各有不同。多了解服飾的類型與搭配，可以更好地幫助我們展現美少女的魅力。

# 32

# 畫出服飾的立體感

可用於表現服飾立體感的元素較多,如褶皺。皺褶是表現服飾體積感的一種方式,硬朗材質服飾的皺褶較少。

## 【基礎講解】皺褶是服飾的靈魂

直接晾在衣架上的衣服,因為重力的作用,衣服會產生重要的拉伸皺褶。不過,受力程度不同,產生的皺褶也不相同,下面我們就一起來學習皺褶吧。

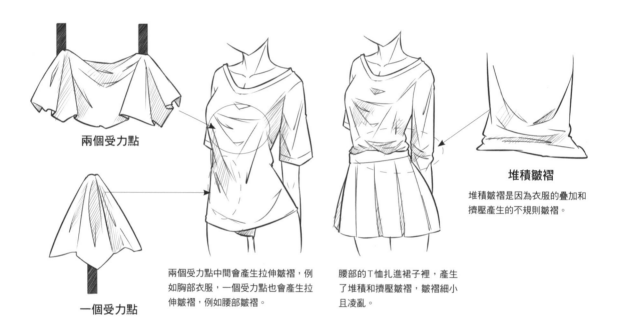

兩個受力點

一個受力點

兩個受力點中間會產生拉伸皺褶,例如胸部衣服,一個受力點也會產生拉伸皺褶,例如腰部皺褶。

腰部的T恤扎進裙子裡,產生了堆積和擠壓皺褶,皺褶細小且凌亂。

堆積皺褶

堆積皺褶是因為衣服的疊加和擠壓產生的不規則皺褶。

---

☆ 重點分析 ☆

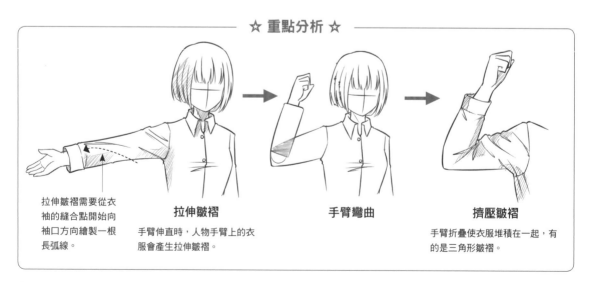

拉伸皺褶需要從衣袖的縫合點開始向袖口方向繪製一根長弧線。

**拉伸皺褶**

手臂伸直時,人物手臂上的衣服會產生拉伸皺褶。

**手臂彎曲**

**擠壓皺褶**

手臂折疊使衣服堆積在一起,有的是三角形皺褶。

# 【案例賞析】大小長短不一的皺褶

既有衣服本身的皺褶設計，還有由於人體關節運動產生的皺褶，下面我們就來看看吧。

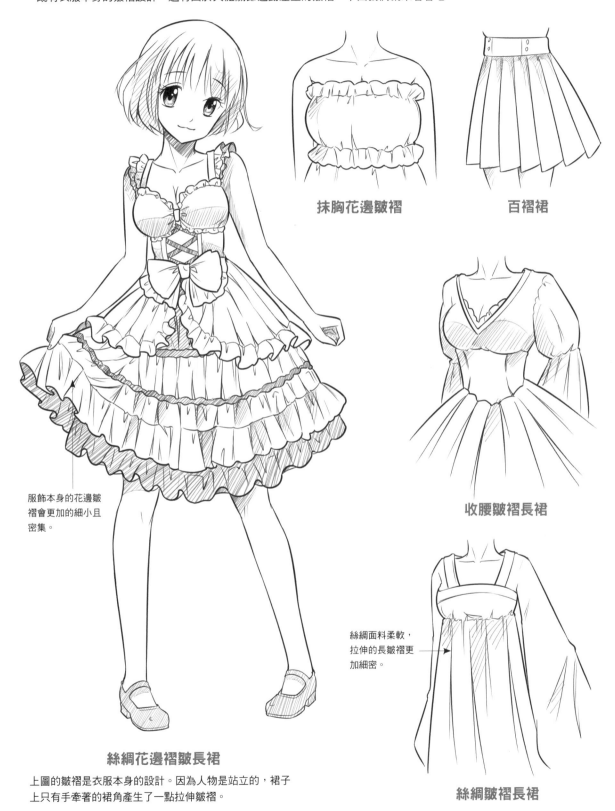

抹胸花邊皺褶

百褶裙

服飾本身的花邊皺褶會更加的細小且密集。

收腰皺褶長裙

絲綢面料柔軟，拉伸的長皺褶更加細密。

**絲綢花邊褶皺長裙**

上圖的皺褶是衣服本身的設計。因為人物是站立的，裙子上只有手牽著的裙角產生了一點拉伸皺褶。

**絲綢皺褶長裙**

# 【實戰案例】穿寬鬆短裙的美少女

纖細的身體與寬鬆的服飾會產生怎樣的皺褶呢？下面我們一起來畫一畫吧。

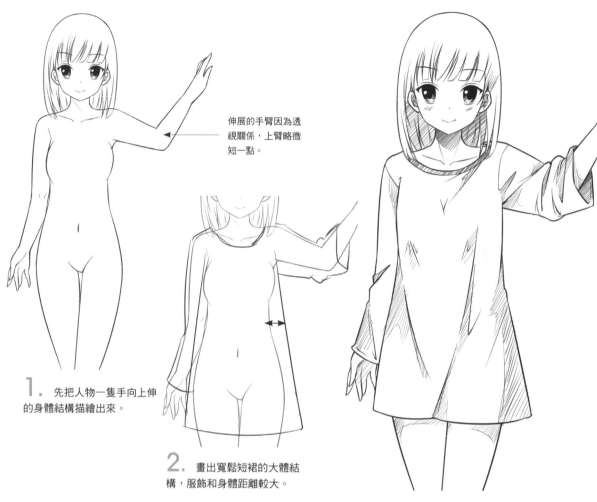

伸展的手臂因為透視關係，上臂略微短一點。

1. 先把人物一隻手向上伸的身體結構描繪出來。

2. 畫出寬鬆短裙的大體結構，服飾和身體距離較大。

**最終效果**

寬鬆的袖子會從手臂上下滑，產生很多皺褶。

3. 跟著身體的起伏畫出衣服的曲線，腰部內收一點。

4. 進一步描繪出從胸部到腿部的長線拉伸皺褶。

| 技 巧 總 結 |

1. 寬鬆的衣服線條比較直。
2. 衣服在身體上的皺褶比較少，只在腰部和胸部等特殊部位產生一點皺褶。

# 33 畫質感要做「表面」功夫

質感是衣服布料的材質表現。牛仔和毛呢的面料質感比較粗糙，絲綢的面料質感柔軟且順滑。

## 【基礎講解】絲滑、軟綿的服飾質感

質感主要用線條的粗細和深淺去表現。例如薄紗的絲綢和棉的布料質感需要用細且軟的線條表現，以描繪出柔順的感覺與質地。

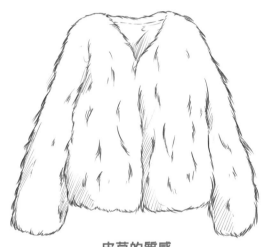

**皮草的質感**

皮草服飾十分高檔，主要選用不同動物的皮毛製作而成，皮草面料十分順滑且柔軟。

☆ 重點分析 ☆

**粗硬皮草毛髮**　　　**柔軟皮草毛**

柔軟的皮草毛髮是用一根一根柔順的短曲線繪製而成的，體現出順滑感覺。粗硬的皮草毛髮外側是尖銳的棱角。

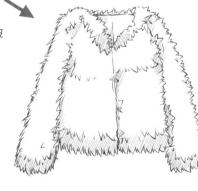

將皮毛繪製得十分粗糙且扎人，都沒人敢穿了。

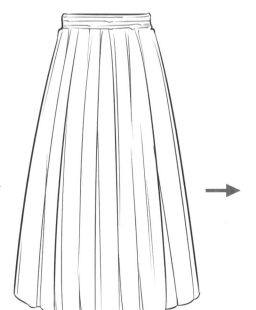

**紗裙質感**

紗裙質感要用細長的線條表現，有很多細密的小線條。

要順著一個方向描繪紗裙紋理，要用不同粗細的線條描繪。

111

# 【案例賞析】不同的服飾有不同的質感

不同質感的衣服搭配起來可以很好地增添美少女的時尚感，下面我們來欣賞一下各種質感的美少女服飾吧。

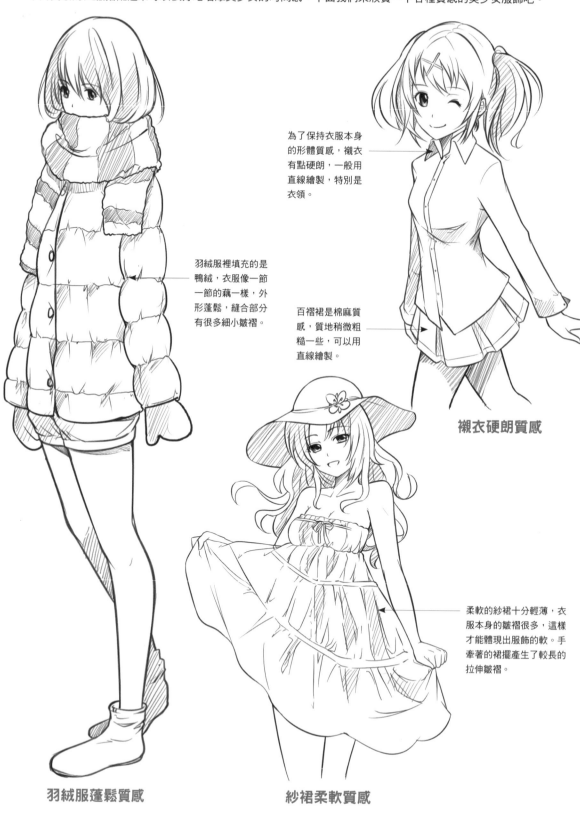

為了保持衣服本身的形體質感，襯衣有點硬朗，一般用直線繪製，特別是衣領。

羽絨服裡填充的是鴨絨，衣服像一節一節的藕一樣，外形蓬鬆，縫合部分有很多細小皺褶。

百褶裙是棉麻質感，質地稍微粗糙一些，可以用直線繪製。

襯衣硬朗質感

柔軟的紗裙十分輕薄，衣服本身的皺褶很多，這樣才能體現出服飾的軟。手牽著的裙擺產生了較長的拉伸皺褶。

羽絨服蓬鬆質感

紗裙柔軟質感

# 【實戰案例】穿緊身皮衣的美少女

皮衣之前一般用豬皮、牛皮、駱駝皮等製成,現在一般用人造皮,質感更加平滑,光澤度更好。

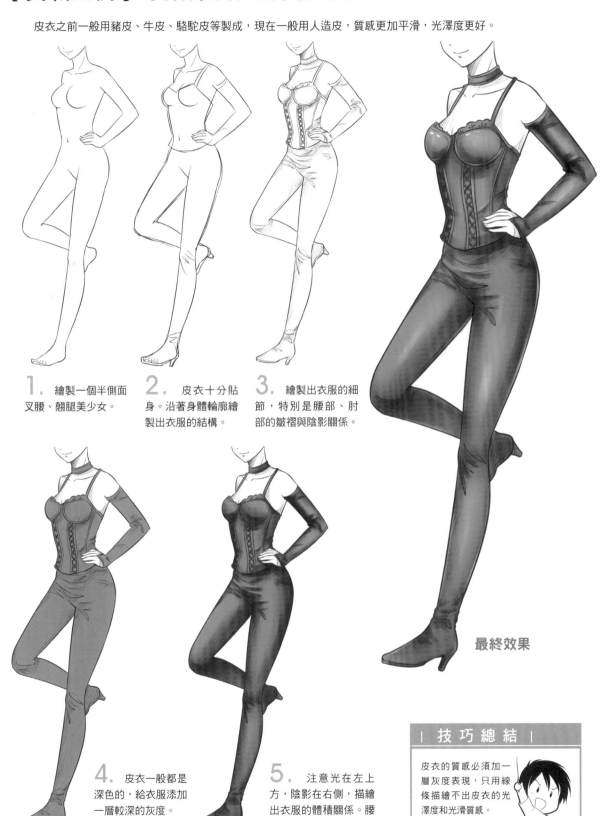

1. 繪製一個半側面叉腰、翹腿美少女。

2. 皮衣十分貼身。沿著身體輪廓繪製出衣服的結構。

3. 繪製出衣服的細節,特別是腰部、肘部的皺褶與陰影關係。

最終效果

4. 皮衣一般都是深色的,給衣服添加一層較深的灰度。

5. 注意光在左上方,陰影在右側,描繪出衣服的體積關係。腰部下方顏色很深。

| 技巧總結 |

皮衣的質感必須加一層灰度表現,只用線條描繪不出皮衣的光澤度和光滑質感。

# 34
LESSON

# 乖巧可人的女僕

女僕裝一般指具有英倫風格的服裝款式，大多為佣人與女管家所穿的某種圍裙裝，一般是可愛風。

## 【基礎講解】喀秋莎與圍裙的搭配藝術

隨著時代的進步，女僕裝的設計也逐漸繁複起來，女僕裝一般包括喀秋莎（註：一種女僕頭飾）、圍裙、長襪與皮鞋，在繪製前我們應該多了解女僕裝以及其配飾的組成。

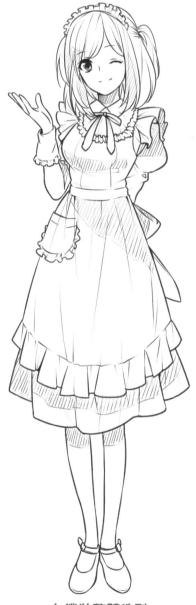

**女僕裝整體造型**

☆ 重點分析 ☆

**喀秋莎荷葉邊繪製**

向上的荷葉邊整體向上凸起，邊緣處的波浪紋較密集。

**女僕帽子荷葉邊繪製**

偏正面的帽檐荷葉邊呈直線形，線條上下波動距離較小。

**蝴蝶結**

蝴蝶結兩側緞帶外形類似蝴蝶翅膀。

**圓頭皮鞋**

圓頭皮鞋鞋頭寬闊圓滑，晶亮光澤。

**圍裙正面**

肩部與裙擺邊都有機器縫製的荷葉邊。

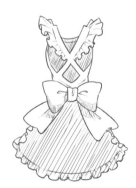

**圍裙背面**

背部緞帶呈交叉狀，腰部處繫有大蝴蝶結裝飾。

# 【案例賞析】不同款式的女僕裝搭配

　　隨著時間的推移，服飾的發展與改進使女僕裝也有了不少的變化。近期女僕服的發展呈現多元化特色，而且各有特點，一起來欣賞不同款式的女僕裝吧。

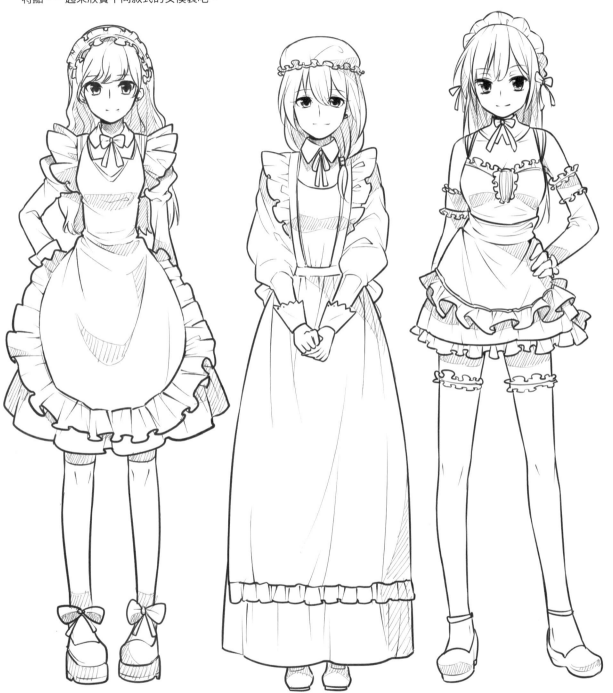

**中長度女僕裝**

中長度女僕裙長度大多到膝蓋處即可。繪製裙身時可用硬朗的線條來表示裙撐頂出的蓬起感。

**長裙款女僕裝**

長款女僕裙長度多至腳踝處，以圓滑修長的線條來繪製長裙的外輪廓。袖口為三角弧形鋸齒狀。

**短裙款女僕裝**

短款女僕裝多處有蓬起的荷葉邊，肩部與襪口處的荷葉邊波動較小，繪製時線條可以分布得密集一點。

# 【實戰案例】可愛女僕裝

現在流行意義上的女僕裝大多融合了ACGN（動漫、遊戲、小說）相關元素，所以我們在繪製女僕裝時，可以重點表現出人物與服飾的萌感。

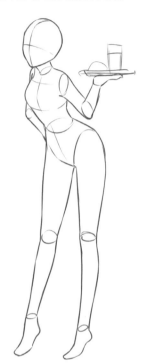

2. 裙身線貼合臀部向外微微蓬起，以高低起伏的波浪線繪製荷葉邊輪廓。

3. 注意由於透視關係，越接近平視角度，餐盤的橢圓輪廓就越扁。

1. 繪製出人物的身體結構圖，一隻手叉腰，一隻手舉托盤，身體前傾。

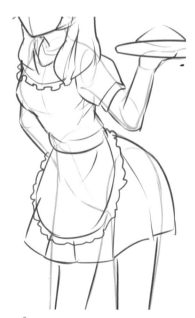

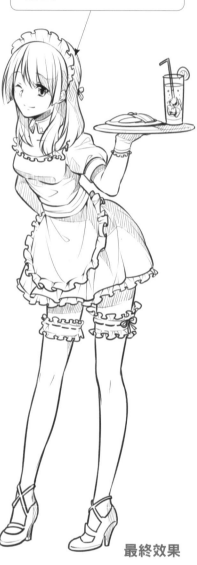

添加小飾品裝飾，可以使女僕顯得更加可愛乖巧。

**最終效果**

4. 進一步細化服飾草稿，大概繪出泡泡袖女僕裙與帶有荷葉邊的圍裙。

5. 在吊帶襪襪頸處添加荷葉花邊裝飾，腳部高跟鞋後跟向裡傾斜彎曲。

## | 技 巧 總 結 |

1. 在繪製荷葉邊的時候，要盡量注意它的運動走向。
2. 身體前傾時承重分散在兩腿間，叉腰的手臂也增加了身體的平衡性。

# 35

# 經典永恆的學生裝

學生裝是學校專門為在校學生製定的服裝。一般男生都穿西褲，而女生幾乎都穿裙子。女生裙子的長度不超過膝蓋。

## 【基礎講解】有層次的校服

動漫作品中女生上身正裝，下身短裙，每個季節不同服飾的款式、厚薄也會有差異。校服大致可分為水手服、西裝套裝、秋季毛衫等幾大類。

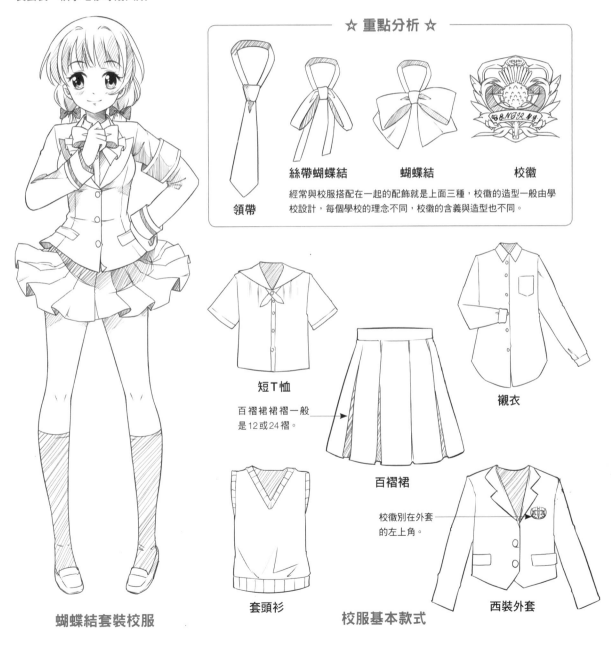

☆ 重點分析 ☆

領帶

絲帶蝴蝶結

蝴蝶結

校徽

經常與校服搭配在一起的配飾就是上面三種，校徽的造型一般由學校設計，每個學校的理念不同，校徽的含義與造型也不同。

短T恤

百褶裙裙褶一般是12或24褶。

百褶裙

襯衣

校徽別在外套的左上角。

套頭衫

西裝外套

蝴蝶結套裝校服

校服基本款式

# 【案例賞析】不同百搭經典學生套裝

不同季節和不同學校的校服造型和搭配都不一樣，下面我們來看看各種校服少女的造型吧！

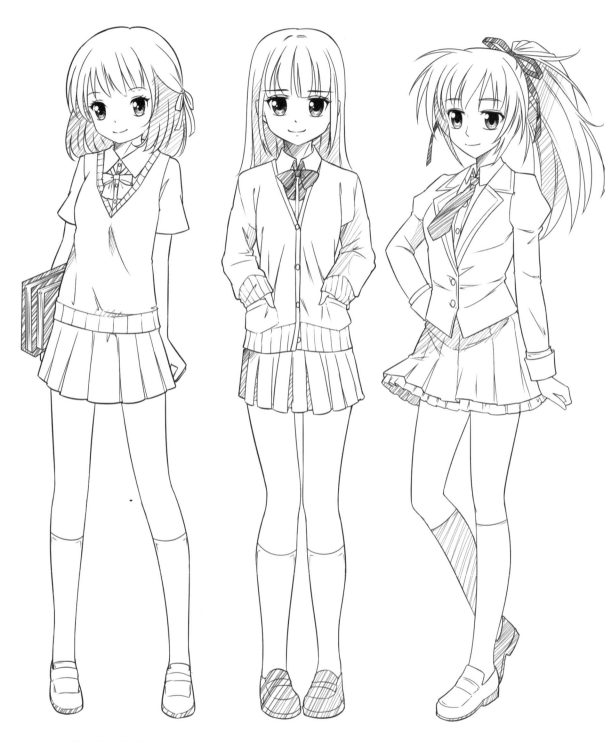

**短T恤＋短裙**

夏季校服的搭配方式，短T恤搭配短裙十分青春亮麗。

**羊毛衫＋短裙**

秋季校服搭配羊毛衫可以保暖，袖子和衣擺有豎條紋設計。

**西裝外套＋短裙**

西裝外套是襯衣＋西裝，在冬季十分常見，外套領口是大翻領的設計。

# 【實戰案例】經典水手服

水手服是夏季校服的一種,上衣是長袖高腰T恤,領子是一個寬領設計,衣領下方會繫一個紅色領結。衣服顏色一般為藍、白搭配。

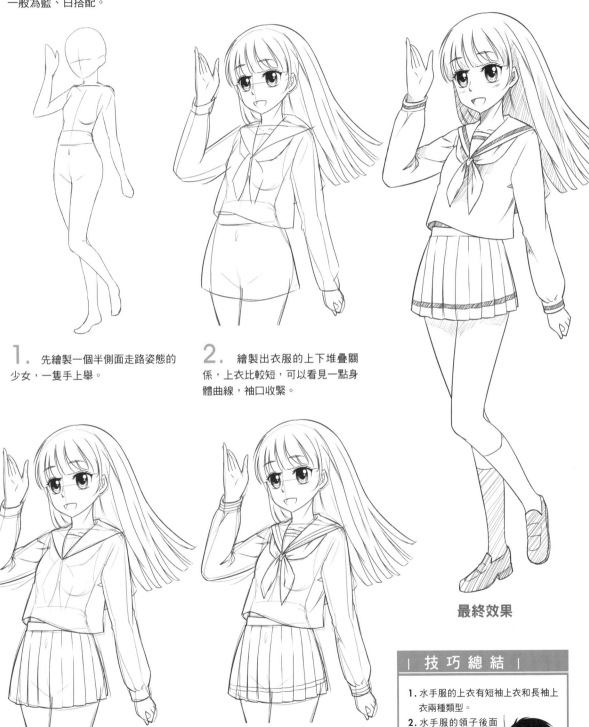

**1.** 先繪製一個半側面走路姿態的少女,一隻手上舉。

**2.** 繪製出衣服的上下堆疊關係,上衣比較短,可以看見一點身體曲線,袖口收緊。

**最終效果**

**3.** 先跟著服飾的草圖畫出衣服的輪廓,手臂彎曲時手肘處的衣袖產生了一些皺褶。

**4.** 領子是一個V領樣式,上面還有兩條線,再繪製出領巾,以及百褶裙上的條紋。

| 技 巧 總 結 |
| --- |
| 1. 水手服的上衣有短袖上衣和長袖上衣兩種類型。<br>2. 水手服的領子後面是一個寬領,衣領下面會搭配一條紅色的領巾。 |

# 36

# 寬鬆舒適的休閒裝

休閒裝是少女們在休閒娛樂時所穿的一種服飾。這類服飾的特點是以舒適為主，服飾的造型、搭配比較簡單。常見的有T恤、短褲、長裙等。

## 【基礎講解】剪裁拼貼有新意

從休閒裝的基本款式一般可以延伸出其他很多種款式。例如T恤的衣袖可以是長袖或短袖，無袖的T恤就是背心。T恤的長短也可隨意變換，短T恤使人物腿部比例加大，長T恤穿起來更加方便。

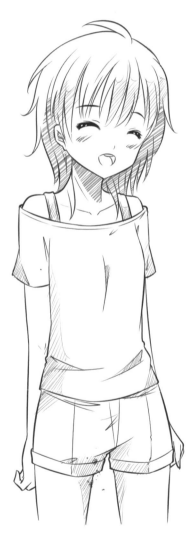

**T恤**

T恤的樣式是一個長方形，袖子是兩個圓柱形，領口是一個橢圓形。T恤上可以塗鴉字母或圖案。

**牛仔短褲**

牛仔短褲的面料比較硬，外輪廓線條要用比較粗硬的直線描繪，整條褲子的形狀非常方正。

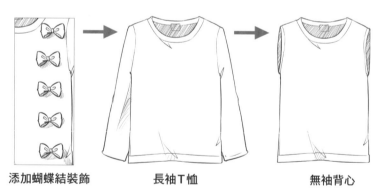

**添加蝴蝶結裝飾**　　**長袖T恤**　　**無袖背心**

**T恤＋短褲**

一字領的T恤是用兩根鬆緊帶固定在肩部的，可以很好地凸顯出少女漂亮的鎖骨曲線。

### ☆ 重點分析 ☆

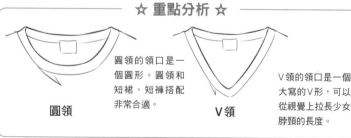

圓領的領口是一個圓形。圓領和短裙、短褲搭配非常合適。

**圓領**

V領的領口是一個大寫的V形，可以從視覺上拉長少女脖頸的長度。

**V領**

# 【案例賞析】清新簡單百搭款休閒裝

前面簡單講述了休閒裝的一些款式變化以及服飾細節的描繪，下面我們就來看看其他少女休閒服飾吧！

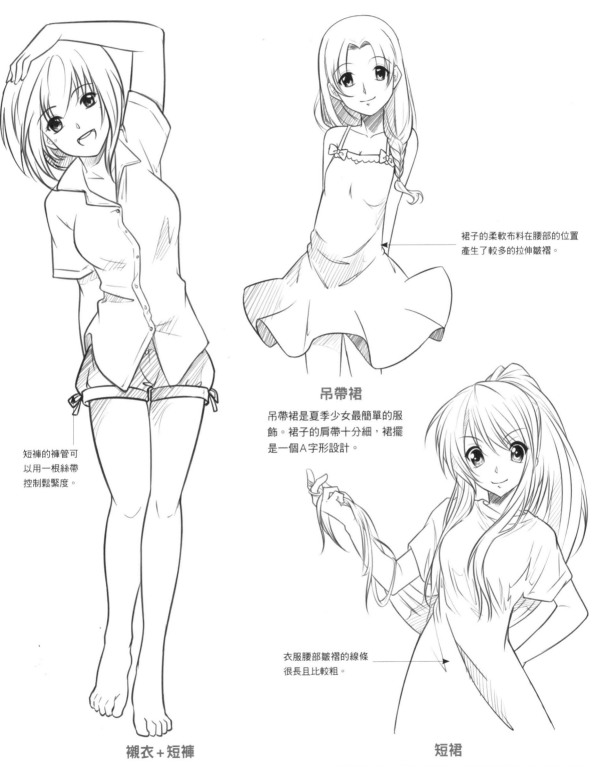

裙子的柔軟布料在腰部的位置
產生了較多的拉伸皺褶。

## 吊帶裙

吊帶裙是夏季少女最簡單的服
飾。裙子的肩帶十分細，裙擺
是一個A字形設計。

短褲的褲管可
以用一根絲帶
控制鬆緊度。

衣服腰部皺褶的線條
很長且比較粗。

## 襯衣+短褲

短袖襯衣和任何服飾搭配都OK，為了體現出休閒的狀
態，短褲的搭配更能體現出居家的感覺。

## 短裙

短裙非常適合少女居家穿著，只需要簡單的一件衣服，就
可以省去服飾搭配的煩惱，裙子的領口是一個圓領。

# 【實戰案例】清涼吊帶背心

少女的吊帶背心和吊帶裙的基本樣式差不多，肩帶都十分細。休閒短褲的樣式比較簡單，和牛仔短褲的樣式不同，褲管沒有收緊的設計，褲子在腰間用鬆緊帶固定。

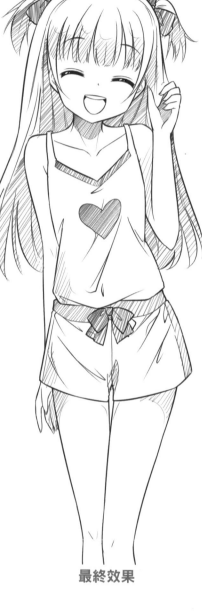

1. 首先畫出少女一隻手垂在身邊，一隻手抬起的動作。

2. 吊帶背心帶子很細，領口是一個V字形，衣擺紮在褲子裡面。

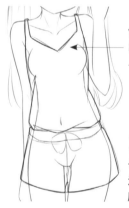

V字形衣領的開口在胸部上方。

3. 用較粗的線條勾畫出服飾的輪廓，注意紮在褲子裡的衣服有折疊痕跡。

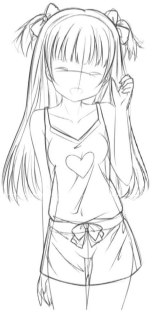

5. 給吊帶背心添加一個心形圖案，讓簡單的衣服變得華麗一些。

**最終效果**

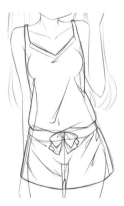

4. 畫出褲子上的蝴蝶結，從大腿根部向褲腿方向描繪拉伸皺褶。

| 技 巧 總 結 |

1. 吊帶背心一般都是大V字形領，沒有圓領的。
2. 休閒短褲腰部的位置很寬，褲子的兩側一般都有條紋或者數字裝飾。

# 37

**LESSON**

# 光彩奪目的禮服

禮服一般是在參加某些重要場合時穿戴的莊重嚴肅的服裝，大多華美炫麗。不同種類的禮服能夠在不同程度上襯托出美少女的高雅氣質。

## 【基礎講解】都是為了凸顯身材

禮服一般分為晚禮服、小禮服與婚禮服。在繪製時注意晚禮服以修長貼身為主，婚禮服以華麗莊重為主，而小禮服以短小輕盈為主。下面我們以晚禮服為例深入解剖禮服的特點吧。

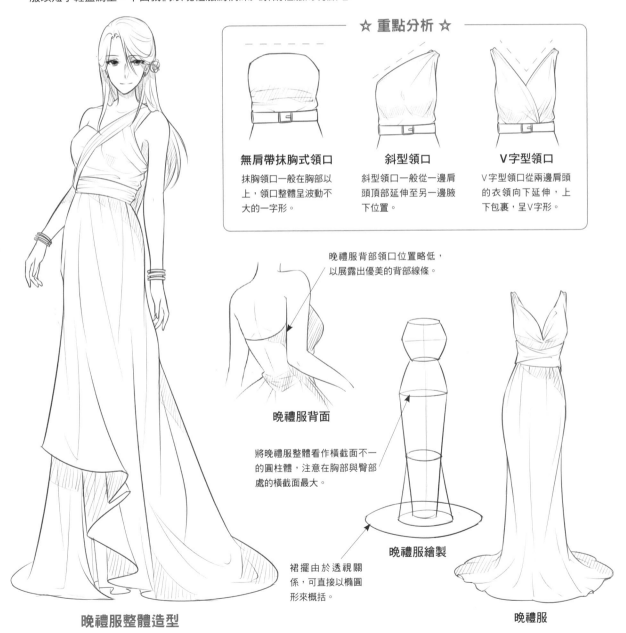

☆ 重點分析 ☆

**無肩帶抹胸式領口**
抹胸領口一般在胸部以上，領口整體呈波動不大的一字形。

**斜型領口**
斜型領口一般從一邊肩頂頂部延伸至另一邊腋下位置。

**V字型領口**
V字型領口從兩邊肩頭的衣領向下延伸，上下包裹，呈V字形。

晚禮服背部領口位置略低，以展露出優美的背部線條。

**晚禮服背面**

將晚禮服整體看作橫截面不一的圓柱體，注意在胸部與臀部處的橫截面最大。

**晚禮服繪製**

裙擺由於透視關係，可直接以橢圓形來概括。

**晚禮服整體造型**

**晚禮服**

# 【案例賞析】不同場合的禮服選擇

　　婚禮服的裙擺一般多層相疊，使人物整體呈現出繁複靚麗的感覺。而小禮服與裙裝禮服以簡約輕巧為主，讓人物顯得更有精神。

小禮服

婚禮服

裙套裝禮服

# 【實戰案例】輕盈小禮服

　　小禮服整體設計得短小輕巧，穿上後給人以活潑精神的感覺。我們在繪製小禮服時可以將人物設計為元氣型少女，以此來與服飾搭配。

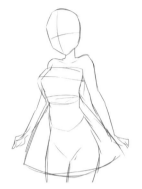

**1.** 　繪製出人物兩肩上聳、身體前挺的大致輪廓。

**2.** 　繪製出人物頭部與肢體細節，肩部線條圓潤光滑。

**3.** 　細化服飾草稿，衣領為一字形抹胸領口。

**4.** 　頭部髮飾花瓣交錯相疊，透視角度下花芯偏右。

**5.** 　注意抹胸處的荷葉邊走向，用稍扁的波浪線繪製。

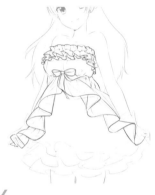

**6.** 　胸口處延伸出來的荷葉邊線條波動較大，呈斜線向下。

> 裙擺波浪線上下波動的角度不一，可以使服飾看起來更有律動感。

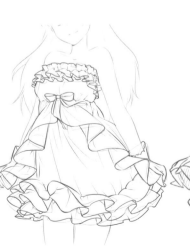

**7.** 　畫出三層層疊的裙擺荷葉邊，手套口邊緣由圓滑的小半圓弧線拼接。

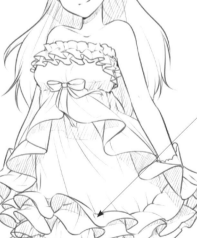

**最終效果**

| ｜ 技 巧 總 結 ｜ |
| --- |

荷葉邊線條的疏密不同會給整件衣服帶來不同效果，較疏鬆的荷葉邊能使服飾看上去更為寬鬆，密集的荷葉邊會使服飾看上去更緊緻。

# 38

# 少女心的公主裝

每一位美少女都幻想自己是位身著輕飄飄華美服飾的公主，而公主裝的衍生與不斷演變正是由此而來。華麗是公主裝最主要的服飾特點。

## 【基礎講解】泡泡袖的夢幻表現

公主裝一般分為傳統式公主裙與改良式公主裙兩種。傳統式公主裙身長，層次多，裙撐效果明顯；而改良式公主裙以短小簡潔卻不失華麗感的設計為主，繪製時注意傳統裙與改良裙裙擺的層數。

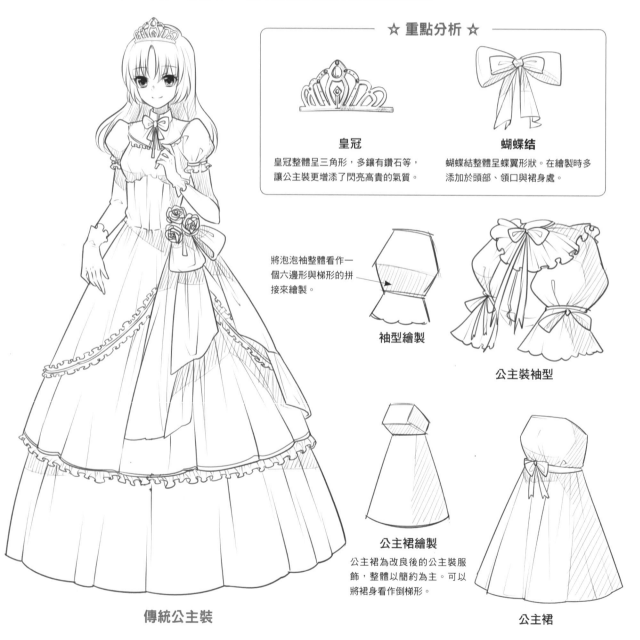

☆ 重點分析 ☆

**皇冠**
皇冠整體呈三角形，多鑲有鑽石等，讓公主裝更增添了閃亮高貴的氣質。

**蝴蝶結**
蝴蝶結整體呈蝶翼形狀。在繪製時多添加於頭部、領口與裙身處。

將泡泡袖整體看作一個六邊形與梯形的拼接來繪製。

**袖型繪製**

**公主裝袖型**

**公主裙繪製**
公主裙為改良後的公主裝服飾，整體以簡約為主。可以將裙身看作倒梯形。

**傳統公主裝**

**公主裙**

# 【案例賞析】不同氣質的公主裝

公主裝的版型以及材質的變化可以帶來不同的感觸，清新凜冽氣質的美少女適合簡約修長的硬線條型裙裝，而材質較軟的輕飄飄的公主裙裝則適合可愛活潑氣質美少女。下面一起來看看不同氣質的公主裝吧。

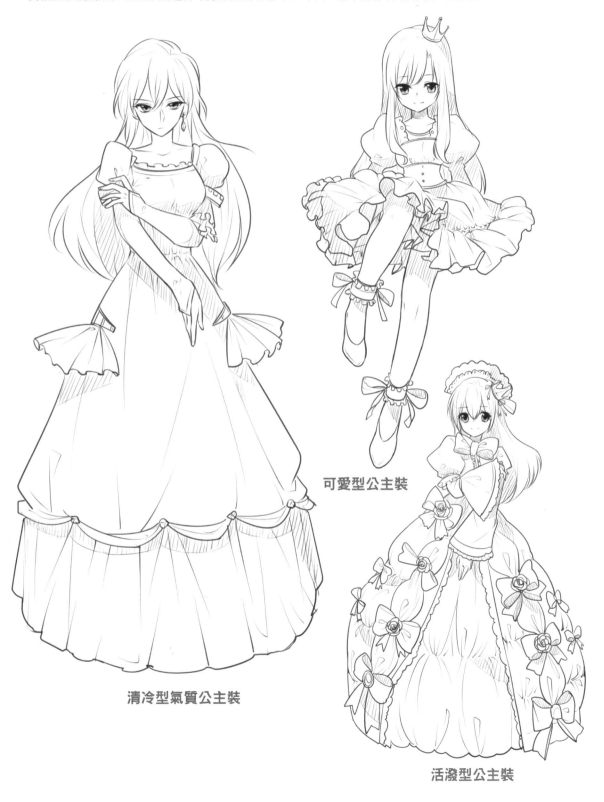

可愛型公主裝

清冷型氣質公主裝

活潑型公主裝

# 【實戰案例】夢幻公主裝

為了完成少女們的公主夢，我們這次就來繪製一套華美的少女公主裝吧！要注意表現出公主裝的華麗夢幻感。

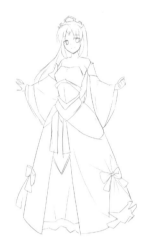

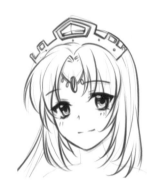

1. 繪製出少女站立、雙手上揚的姿勢與長長的公主裙草稿。

2. 繪製出頭部與身體部分，將多餘的部分擦除。

3. 在人物頭頂繪製出棱角分明、鑲有鑽石的皇冠與額前的吊墜。

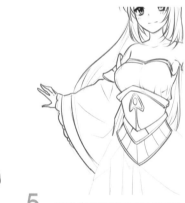

4. 肩部露出來，繪製出喇叭狀的袖口與弧線拼接的邊緣。

5. 腰身處服飾線條貼近身體輪廓，腰帶與馬甲處的褶皺較少。

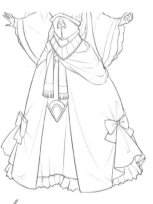

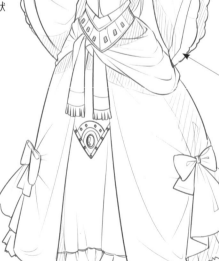

在服飾上添加亮閃閃的寶石，可以使服飾看上去更加夢幻。

6. 以流暢的弧線繪製出裙身上部的圍罩。裙擺處用大小不一的鋸齒尖角線條拼接。

**最終效果**

| 技 巧 總 結 |

1. 公主裙一般有裙撐，在繪製裙子時可以用倒碗狀來概括。

2. 有蝴蝶結等飾品的公主裙適合可愛、年齡偏幼的美少女，偏成熟的公主裝則可以多加寶石等飾品來點綴。

# 39

# 風情各異的民族服飾

服裝是文化的載體，這在不同國家的文化渲染下表現得更為明顯。不同地域的不同民族經過不斷發展，逐漸演變出了自身民族服飾的特點。

## 【基礎講解】旗袍的輪廓很貼身

旗袍是中國女性服裝的代表，旗袍的外觀特徵一般為立領盤紐、擺側開衩與右衽大襟。在繪製時注意旗袍的上半身要緊緻貼身，下半身則以垂直寬鬆為主。

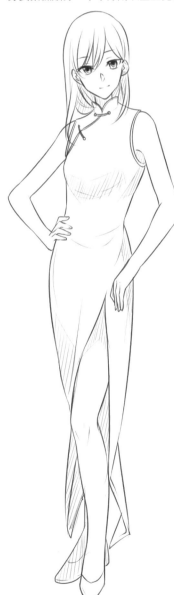

**旗袍整體造型**

☆ 重點分析 ☆

**琵琶襟**

琵琶襟的大襟弧度較緩，只至胸前便向下延伸。

**對襟**

對襟的領口呈對稱狀聚合，再垂直向下。

**斜襟**

旗袍的常見襟型。從領口處斜向下延伸至腋下。

旗袍緊緻貼身，要突出旗袍的這個特點，我們可以先繪製出一個凹凸有致的人體結構。

圍繞身體結構輪廓在外圈畫出服飾線條，注意開襟的方向。在大腿邊側處繪出開衩。

# 【案例賞析】各國的風情民族服飾

　　各個民族的服飾都有著各具特色的衣裙以及佩飾搭配。韓服衣裙寬大蓬鬆，荷蘭頭巾與大裙子輕巧可愛，印度服飾的紗麗多變修長。下面我們一起來看看這些服飾特點吧。

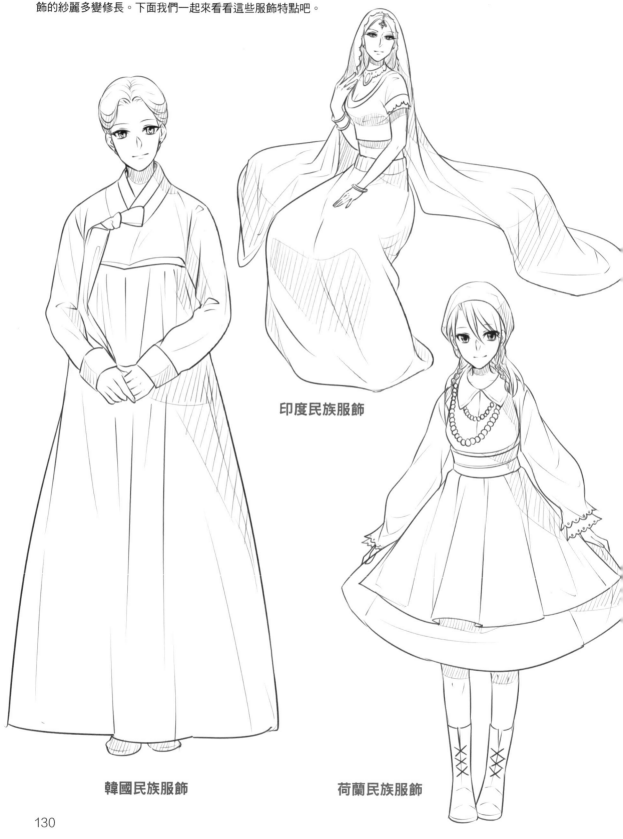

印度民族服飾

韓國民族服飾

荷蘭民族服飾

# 【實戰案例】溫婉和服

和服是日本的民族服飾，整體呈直線型，給人以溫文婉雅的莊重氣質，下來我們來繪製一個溫柔的美少女與和服相搭配。

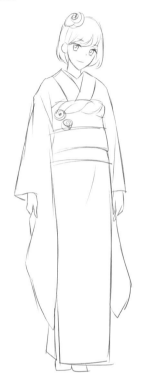

2. 在人物頭上繪製一朵花飾，花瓣錯落有致。

1. 繪製一個稍稍低頭的站姿以及和服草稿。

3. 一層層畫出衣襟的Ｖ字形開口，和服腰帶硬直，褶皺線條較少。

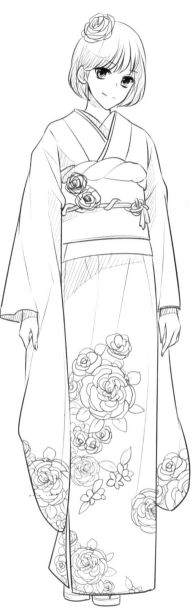

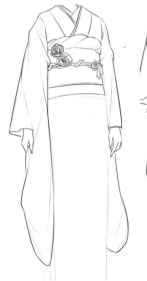

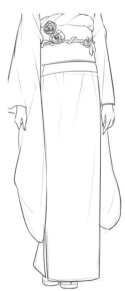

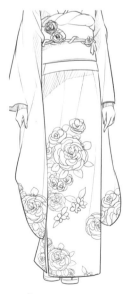

**最終效果**

4. 繪出垂落至身側的衣袖，用圓滑的線條繪製衣袖下擺。

5. 然後再用垂直流暢的線條繪製出和服的衣裾。

6. 在和服的衣袖下端與衣裾下面繪製出帶有花朵圖案的花紋。

| 技 巧 總 結 |

和服整體幾乎全部用直線繪成，穿在身上呈直筒形，缺少了人體曲線的表現，但它卻顯示出莊重、安穩、寧靜，符合日本人的氣質。

# 創意十足的奇幻服飾

奇幻服飾大多都來源於區別於現實生活的想像作品中。奇幻服飾往往誇張而富有創造力,卻又不失華麗感。

## 【基礎講解】腦洞大開的增添元素

奇幻服飾是奇幻職業類人物所穿戴的服飾,通常為寬大的披風斗篷與紛繁多樣的咒文底紋服飾,繪製奇幻服飾時可以適當加入我們的想像。

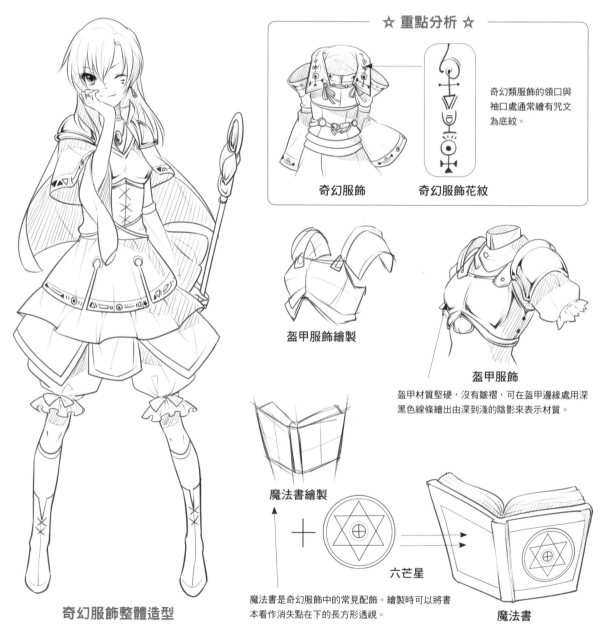

☆ 重點分析 ☆

奇幻服飾　　　奇幻服飾花紋

奇幻類服飾的領口與袖口處通常繪有咒文為底紋。

盔甲服飾繪製

盔甲服飾

盔甲材質堅硬,沒有皺褶,可在盔甲邊緣處用深黑色線條繪出由深到淺的陰影來表示材質。

魔法書繪製

＋

六芒星

魔法書是奇幻服飾中的常見配飾。繪製時可以將書本看作消失點在下的長方形透視。

魔法書

奇幻服飾整體造型

# 【案例賞析】職業不同服飾大不一樣

奇幻類作品裡的人物職業多種多樣，不同的職業所穿戴的服飾也各有特點。劍士服飾較為修身幹練，弓箭手服飾比較輕盈便利，召喚師服飾則比較繁複繽紛。下面一起來賞析各類奇幻服飾吧。

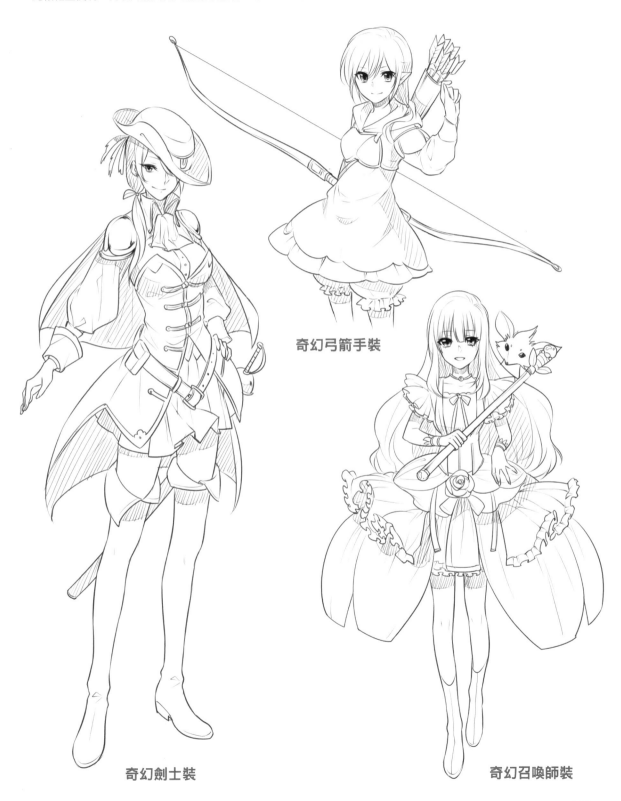

奇幻弓箭手裝

奇幻劍士裝

奇幻召喚師裝

# 【實戰案例】俏皮魔女裝

魔女裝是奇幻服飾中常見的一種,長長的尖角帽與寬鬆的袍袖是魔女服飾的標誌。下面就根據魔女服飾的特點一起來創作一套俏皮可愛的魔女裝吧。

1. 首先繪製出人物舉手扶帽的動態。

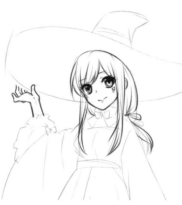

2. 注意由於透視關係,手指下半部分被手掌遮住了。

> 帽身頂部彎折出一個小角,使人物看上去更加俏皮。

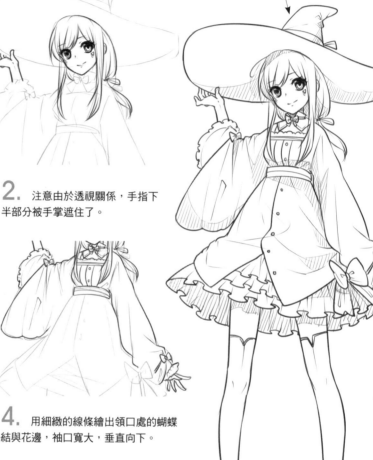

**最終效果**

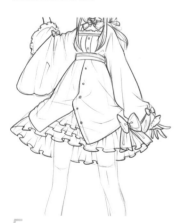

3. 帽檐為左圓右扁的橢圓形,帽身整體直立向上。

4. 用細緻的線條繪出領口處的蝴蝶結與花邊,袖口寬大,垂直向下。

5. 用上下錯落的弧線相連接,繪製出裙擺荷葉邊走向。裙角邊添加蝴蝶結裝飾物。

6. 最後在腿部的長襪口正中間部位添加開衩,增加奇幻效果。鞋口處為V字形開口。

## | 技 巧 總 結 |

魔女為復古而神秘的職業,所以在設計服裝時保留了尖帽與寬大袖口的特點,必要時可以為人物再添加掃帚與寶石等飾品強調其身份。

# 41

# 韻味十足的古風服飾

古風服飾一般分為朝代服飾與仙俠類服飾兩種。朝代服飾一般有著代表各個朝代鮮明特點的服飾特徵，而仙俠類服飾一般是在寫實服飾基礎上改良創作的。

## 【基礎講解】線條間體現出雅致格調

美少女的古風服飾很多，襦裙裝便是常見的種類之一。上衣短、下裙長是襦裙裝的特點。在繪製襦裙時，應盡量以順滑的長線條來表現襦裙裝的修長感。

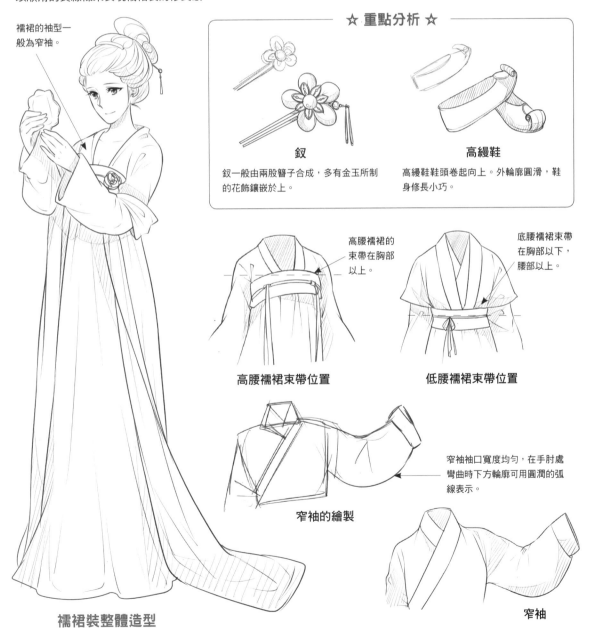

襦裙的袖型一般為窄袖。

☆ 重點分析 ☆

**釵**

釵一般由兩股簪子合成，多有金玉所制的花飾鑲嵌於上。

**高纓鞋**

高纓鞋鞋頭卷起向上。外輪廓圓滑，鞋身修長小巧。

高腰襦裙的束帶在胸部以上。

底腰襦裙束帶在胸部以下，腰部以上。

**高腰襦裙束帶位置**

**低腰襦裙束帶位置**

窄袖袖口寬度均勻，在手肘處彎曲時下方輪廓可用圓潤的弧線表示。

**窄袖的繪製**

**窄袖**

**襦裙裝整體造型**

# 【案例賞析】古風服飾款式多

　　古風作品的類型不同，古風服飾也有著各自不同的特點。仙幻類服飾比較縹緲輕薄，武俠類服飾使人看上去瀟灑英氣，朝代類服飾則蘊含了端莊綺麗的氣息。

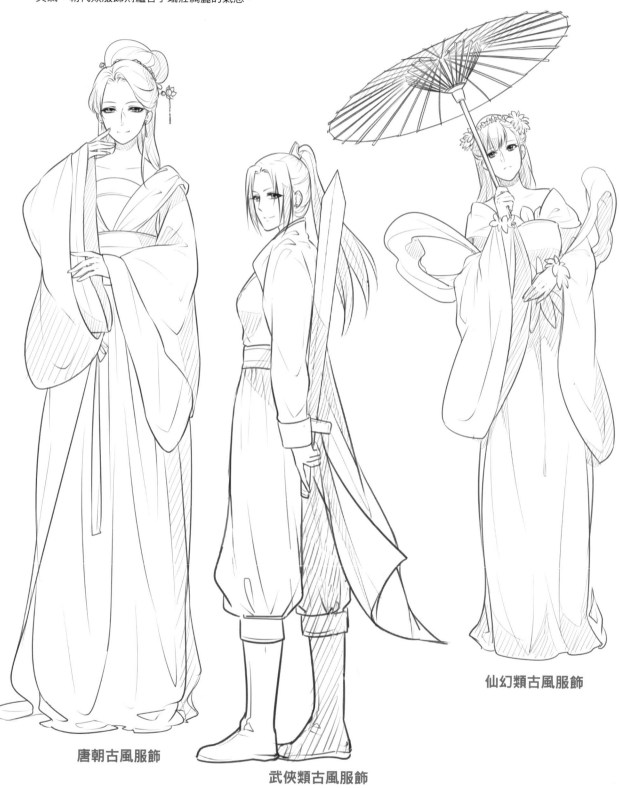

唐朝古風服飾

武俠類古風服飾

仙幻類古風服飾

# 【實戰案例】曲裾深衣

要繪製好一位身著曲裾深衣的美少女，首先要了解曲裾深衣有著衣襟經過背後再繞至前襟，然後腰部縛以大帶的服飾特點。

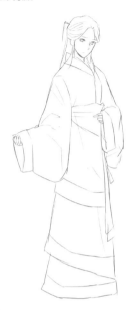

**1.** 繪製出美少女一手撫腰，一手揚起的造型。

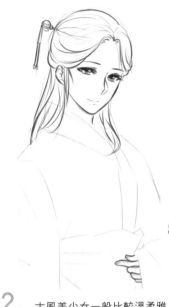

**2.** 古風美少女一般比較溫柔雅致，臉部五官盡量繪製得柔和一點。

**3.** 繪出垂落至身側的衣袖，用圓滑的線條繪製衣袖下擺。

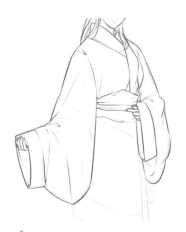

**4.** 注意垂胡袖中部比較寬大，垂直部分輪廓較圓潤，袖口部分緊縮。

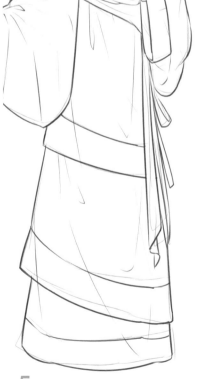

**5.** 曲裾深衣前兩圈衣擺左高右低，最後一圈平行及地。

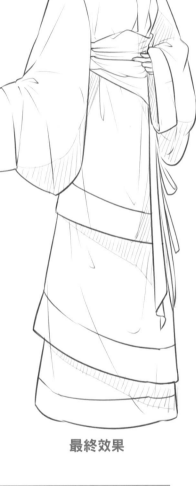

**最終效果**

| 技 巧 總 結 |

1. 曲裾的下擺有直線狀的直筒型，也有先收緊後變寬的魚尾型。
2. 曲裾的袖型一般有廣袖與垂胡袖兩種，垂胡袖便是案例中繪製的，而廣袖袖片較大，袖口寬鬆。

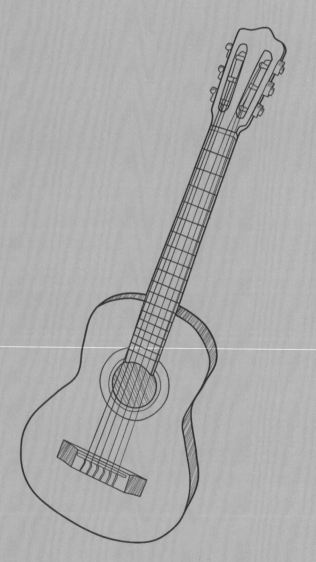

# 讓美少女
# 更有範兒的元素

漫畫美少女的很多點睛之筆都是一些小元素，例如
頭上佩戴的可愛髮飾、服飾上的蕾絲花邊等，注
意，不同元素的混搭可以有不同效果的呈現哦！

# 42

# 精巧細緻——配飾

配飾，簡單理解就是佩戴在少女身上的裝飾品。配飾的種類多種多樣，從佩戴的位置可以分為頭飾、首飾、耳飾等。

## 【基礎講解】玲瓏小巧耳環解析

佩戴在少女耳朵上的配飾叫耳飾，耳飾主要分為耳環、耳扣、耳釘三類。不同類型的耳飾佩戴的方式和裝飾效果都各不相同，下面我們就具體來學習一下。

### 耳釘

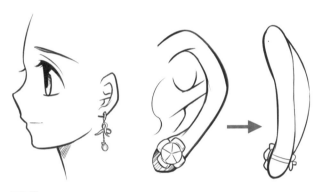

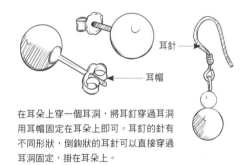

耳針

耳帽

在耳朵上穿一個耳洞，將耳釘穿過耳洞用耳帽固定在耳朵上即可。耳釘的針有不同形狀，倒鉤狀的耳針可以直接穿過耳洞固定，掛在耳朵上。

### 耳環

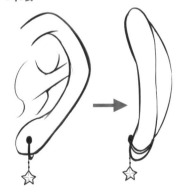

耳環不用打耳洞，是夾在耳垂上的，這樣的耳環佩戴十分方便。

耳環有的是夾子形狀，有的是環狀，有的可以打開夾在耳垂上。

### 耳扣

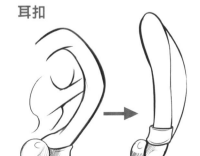

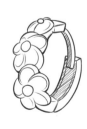

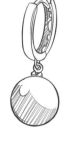

還有一種是由耳釘與耳扣結合在一起的耳飾。耳垂處是一個耳釘，有鏈條連接的耳扣在耳郭側面，適合歌德系蘿莉的裝扮。

耳扣是從耳垂開始掛在耳朵外側的，呈環狀包裹住耳郭，耳扣也不需要打耳洞。

# 【案例賞析】琳琅滿目的首飾

首飾的種類也千變萬化，下面我們就欣賞一下幾種基本的少女首飾吧。

**雙層絲帶蝴蝶結**

**蝴蝶結髮帶**

**髮箍**

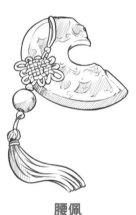

**腰佩**

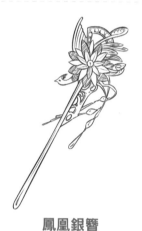

**鳳凰銀簪**

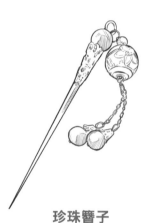

**珍珠簪子**

**珍珠銀飾耳環**

**串珠手環**

**銀飾手鐲**

**方形翡翠戒指**

**圓形花苞戒指**

**鑽石戒指**

# 【實戰案例】璀璨的髮簪

　　銀飾是用一種叫白銀的材質做成的首飾，這種首飾是銀白色的，色澤明亮。繪製的時候要描繪出首飾的金屬質感。古代少女佩戴居多。

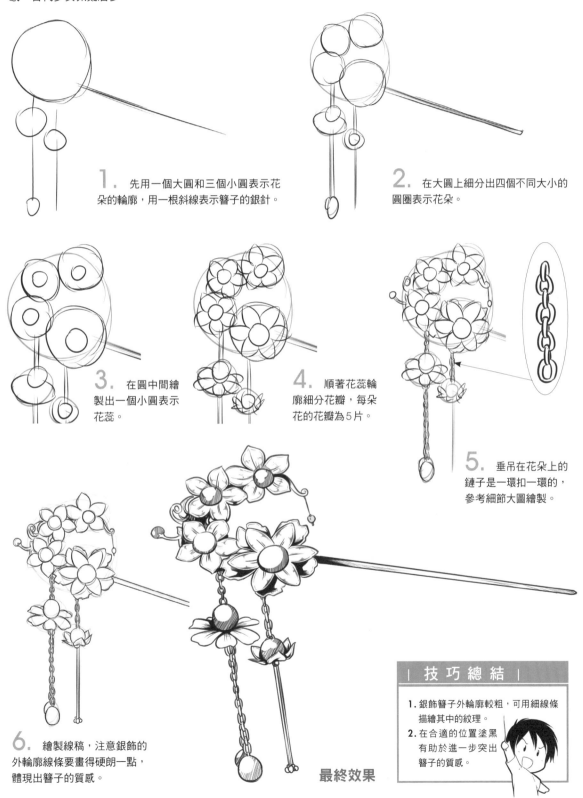

1. 先用一個大圓和三個小圓表示花朵的輪廓，用一根斜線表示簪子的銀針。

2. 在大圓上細分出四個不同大小的圓圈表示花朵。

3. 在圓中間繪製出一個小圓表示花蕊。

4. 順著花蕊輪廓細分花瓣，每朵花的花瓣為5片。

5. 垂吊在花朵上的鏈子是一環扣一環的，參考細節大圖繪製。

6. 繪製線稿，注意銀飾的外輪廓線條要畫得硬朗一點，體現出簪子的質感。

**最終效果**

| 技 巧 總 結 |
1. 銀飾簪子外輪廓較粗，可用細線條描繪其中的紋理。
2. 在合適的位置塗黑有助於進一步突出簪子的質感。

# 43
## LESSON

# 時尚必備——數碼產品

電子產品是以電能為工作基礎的相關產品，主要包括：電話、電視機、影碟機、錄像機、收音機、組合音箱、雷射唱機（CD）、電腦、移動通信產品等。

## 【基礎講解】潮流腕表與炫酷耳機

不同類型電子產品的內部構造和用途都是不一樣的，下面我們主要以手錶和頭戴式耳機為例來了解一下電子產品的基本結構。

● 手錶的結構分析

**方形手錶**

我們可以用一個方形透視圖來描繪手錶錶盤的長寬比例。

**圓形手錶**

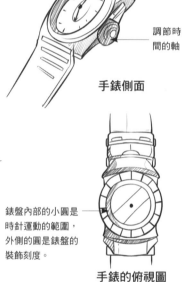

調節時間的軸

**手錶側面**

錶盤內部的小圓是時針運動的範圍，外側的圓是錶盤的裝飾刻度。

**手錶的俯視圖**

☆ 重點分析 ☆

**錶盤與錶帶連接的樞紐**

錶盤和錶帶是用一小塊一小塊的金屬連接在一起的。

**錶盤與手的比例大小**

● 耳機的結構分析

**耳機正面結構**

耳機的外側一般是一個圓形結構，裡面還有一個小圓，其中可以繪製耳機的Logo等。

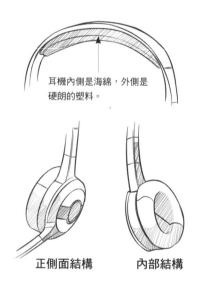

耳機內側是海綿，外側是硬朗的塑料。

此處可以自由伸縮，調節長短。

耳麥上的三個小孔是傳遞聲音的音孔。

**正側面結構**　　**內部結構**　　**耳麥結構**

# 【案例賞析】數碼世界產品大網羅

隨著科技的發展，數碼產品的種類也是越來越豐富多彩，下面我們就一起來欣賞一下吧。

**PSV 遊戲機**

**3DS 遊戲機**

**錄音筆**

**平板手機**

**谷歌智能眼鏡**

**智能手環**

**攝像 DVD**

**無線戴式耳機**

**有線滑鼠**

**無線藍牙音箱**

**相機**

**桌上型電腦**

# 【實戰案例】筆記型電腦

筆記型電腦是一種小型、可方便攜帶的個人電腦。筆記型電腦的外形是一個長方形，打開以後有螢幕和鍵盤兩大部分。

1. 繪製一個打開的筆記型電腦輪廓，是兩個連接在一起的近大遠小的四邊形。

2. 繪製出筆記本的厚度，中間是一個可以打開的寬度橫軸。

3. 在草圖的基礎上描繪出外輪廓，注意幾個角是有弧度的圓角。

因為透視的關係，邊的寬度變窄了。

4. 繪製出顯示器的大小輪廓，注意留出電腦的邊的寬度，還有電腦側面的端口等。

5. 然後參考一下實物筆記本，繪製出鍵盤部分，注意每一個鍵的大小和長寬比例。

筆記本電腦的鍵盤是繪製難點，我們可以先繪製出每一橫排的大小比例，再細分每個鍵的大小。

最終效果

| 技 巧 總 結 |

1. 打開的電腦是由兩個四邊形組成的。
2. 無論從哪一個面繪製，電腦的厚度一定要表現出來。
3. 鍵盤上的按鍵可以只簡單表示輪廓。

# 44
## LESSON

# 生活必備——杯、盤

生活中的道具真的是數不勝數，杯、盤只是其中最常用的兩種，繪製也比較簡單。本節我們就一起來研究杯盤的繪製技巧吧。

## 【基礎講解】用幾何形體概括生活用品

在繪製各種不同造型的杯盤時，都可以簡單地用幾何形體歸納。一般的杯盤都是由圓形、橢圓形、長方形等組合而成的。

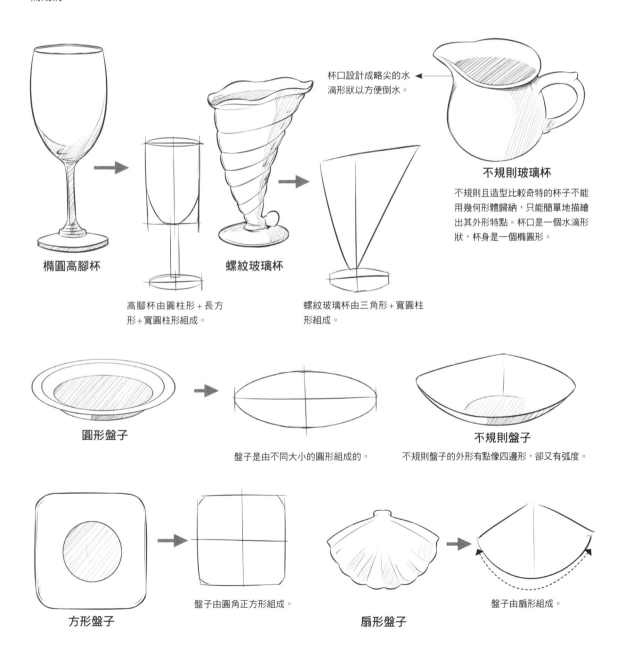

杯口設計成略尖的水滴形狀以方便倒水。

**橢圓高腳杯**

高腳杯由圓柱形＋長方形＋寬圓柱形組成。

**螺紋玻璃杯**

螺紋玻璃杯由三角形＋寬圓柱形組成。

**不規則玻璃杯**

不規則且造型比較奇特的杯子不能用幾何形體歸納，只能簡單地描繪出其外形特點。杯口是一個水滴形狀，杯身是一個橢圓形。

**圓形盤子**

盤子是由不同大小的圓形組成的。

**不規則盤子**

不規則盤子的外形有點像四邊形，卻又有弧度。

**方形盤子**

盤子由圓角正方形組成。

**扇形盤子**

盤子由扇形組成。

# 【案例賞析】杯杯盤盤大比拼

生活中常用到的一些杯盤道具造型也是豐富多彩的，且質感和花紋也不一樣，下面我們就一起來欣賞一下。

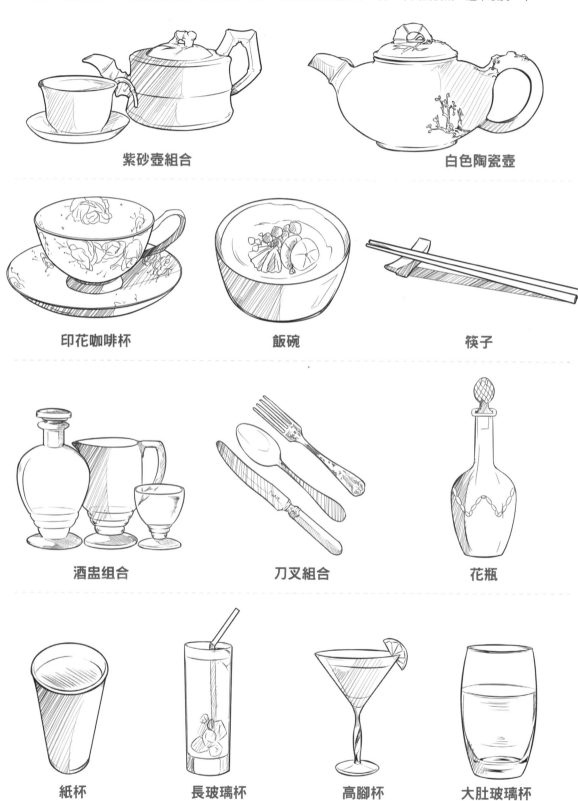

紫砂壺組合

白色陶瓷壺

印花咖啡杯

飯碗

筷子

酒盅組合

刀叉組合

花瓶

紙杯

長玻璃杯

高腳杯

大肚玻璃杯

# 【實戰案例】漂亮的茶具

　　繪製具有古風氣質的白色陶瓷茶壺組合時，要注意茶壺一般是大肚子的造型，連接壺身的嘴比較短且粗，蓋子上有一條一條的紋路。一般用茶碗來搭配而不是茶杯。

1. 首先用十字線確定出茶壺和茶碗的高度和寬度。

2. 用較短的曲線大致勾畫出茶壺的輪廓以及茶碗的外形樣式。

3. 在茶蓋的十字線上用曲線描繪出輪廓，茶蓋上面是一個圓形的把手，茶碗的碗口是一個橢圓形。

4. 根據草圖細化出茶壺的流暢曲線，茶壺的嘴略微尖一點，茶蓋上有一條一條的紋理。

5. 茶碗的碗底是有厚度的，碗口是一個橢圓形，裡面畫一條曲線表示茶水的高度。

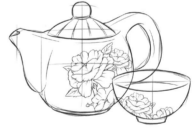

6. 茶壺肚子上的印花可以在網上找一張素材線稿，然後根據茶壺的弧度剪切好即可。

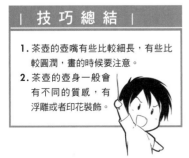

| 技 巧 總 結 |
1. 茶壺的壺嘴有些比較細長，有些比較圓潤，畫的時候要注意。
2. 茶壺的壺身一般會有不同的質感，有浮雕或者印花裝飾。

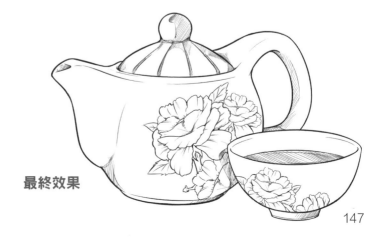

**最終效果**

# 45 陶冶身心——樂器

樂器泛指可以用各種方法奏出音色的工具，一般分為民族樂器與西洋樂器。民族樂器一般包括長笛、古箏、琵琶等；西洋樂器則是小提琴、薩克斯、貝斯等。

## 【基礎講解】吉他分解

吉他屬於西洋樂器的一種，又稱為六弦琴，是一種彈撥樂器，通常有六條弦，形狀與提琴相似。古典吉他與小提琴、鋼琴並列為世界著名三大樂器。

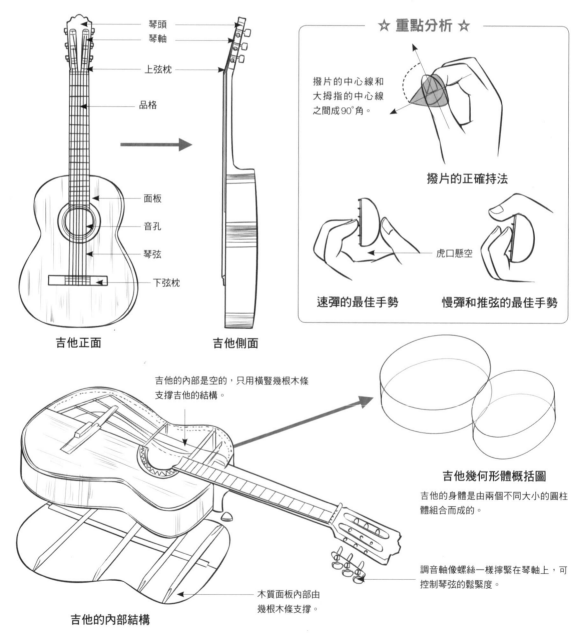

琴頭
琴軸
上弦枕
品格
面板
音孔
琴弦
下弦枕

吉他正面

吉他側面

☆ 重點分析 ☆

撥片的中心線和大拇指的中心線之間成90°角。

撥片的正確持法

虎口懸空

速彈的最佳手勢　　慢彈和推弦的最佳手勢

吉他的內部是空的，只用橫豎幾根木條支撐吉他的結構。

吉他幾何形體概括圖

吉他的身體是由兩個不同大小的圓柱體組合而成的。

調音軸像螺絲一樣擰緊在琴軸上，可控制琴弦的鬆緊度。

木質面板內部由幾根木條支撐。

吉他的內部結構

# 【案例賞析】琴瑟和鳴樂器百匯

樂器的演奏方式不一樣，音色和音域也各有差異，下面我們來欣賞一下各種造型的樂器吧。

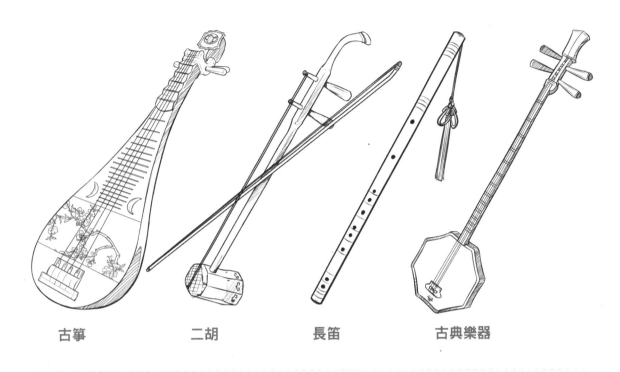

**古箏**　　　　**二胡**　　　　**長笛**　　　　**古典樂器**

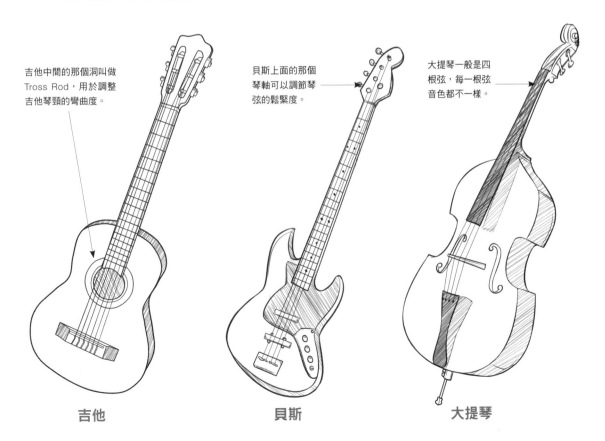

吉他中間的那個洞叫做
Tross Rod，用於調整
吉他琴頸的彎曲度。

貝斯上面的那個
琴軸可以調節琴
弦的鬆緊度。

大提琴一般是四
根弦，每一根弦
音色都不一樣。

**吉他**　　　　　　**貝斯**　　　　　　**大提琴**

# 【實戰案例】古風樂器——阮

　　阮是一種漢族傳統樂器，阮咸的簡稱。四弦有柱，形似月琴，始於唐代。直柄木製圓形共鳴箱，四弦十二柱，豎抱用手彈奏。

**1.** 首先斜著繪製一根長直線表示阮的長度，再畫橫直線表示阮的寬度。

**2.** 在下面的十字線上畫出一個圓形表示阮的琴身，長方形是長軸。

**3.** 琴身兩側有兩個對稱的圓圈，畫出琴品，琴頭有四個圓潤的琴軸。

**4.** 根據草圖細緻描繪出阮的外輪廓，注意繪製出阮的厚度，圓形側面有一個缺口。

琴軸兩側是一些圓潤的形狀，但不對稱。

**5.** 在琴身上細分出兩個小圓圈，再細化琴品以及琴頭造型。

**6.** 畫出琴弦，注意線要連接琴品，還有小圓圈上的花紋裝飾。

阮的面板都使用桐木做成，可用淺一些的細豎線描繪木質紋理。

**最終效果**

150

# 46

# 強健體魄——體育用品

體育用品就是在進行體育培訓、競技運動和身體鍛煉的過程中所使用到的所有物品的統稱。體育用品可以簡單分為健身器材、運動護具、競賽項目用品等。

## 【基礎講解】用圓形概括所有球類道具

體育用品的種類也是十分繁多的，下面我們簡單地講解一下用圓形概括出的一些體育用品。例如各種球類，它們的外形基本一致，都是圓形，但質感和花紋等不一樣。

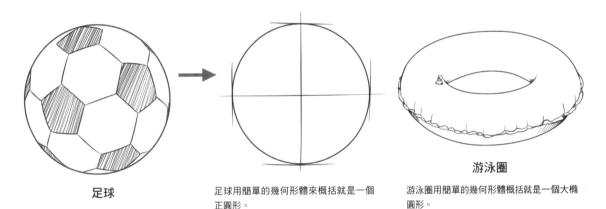

足球

足球用簡單的幾何形體來概括就是一個正圓形。

游泳圈

游泳圈用簡單的幾何形體概括就是一個大橢圓形。

● 不同球類的花紋形狀

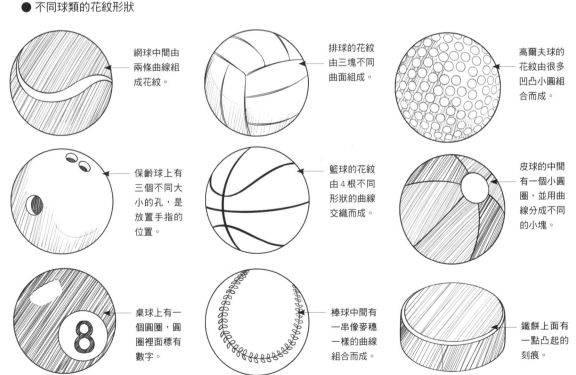

網球中間由兩條曲線組成花紋。

排球的花紋由三塊不同曲面組成。

高爾夫球的花紋由很多凹凸小圓組合而成。

保齡球上有三個不同大小的孔，是放置手指的位置。

籃球的花紋由4根不同形狀的曲線交織而成。

皮球的中間有一個小圓圈，並用曲線分成不同的小塊。

桌球上有一個圓圈，圓圈裡面標有數字。

棒球中間有一串像麥穗一樣的曲線組合而成。

鐵餅上面有一點凸起的刻痕。

# 【案例賞析】蹦蹦跳跳的運動道具

不同場合的運動道具造型也各不相同，下面我們就一起來看一看吧。

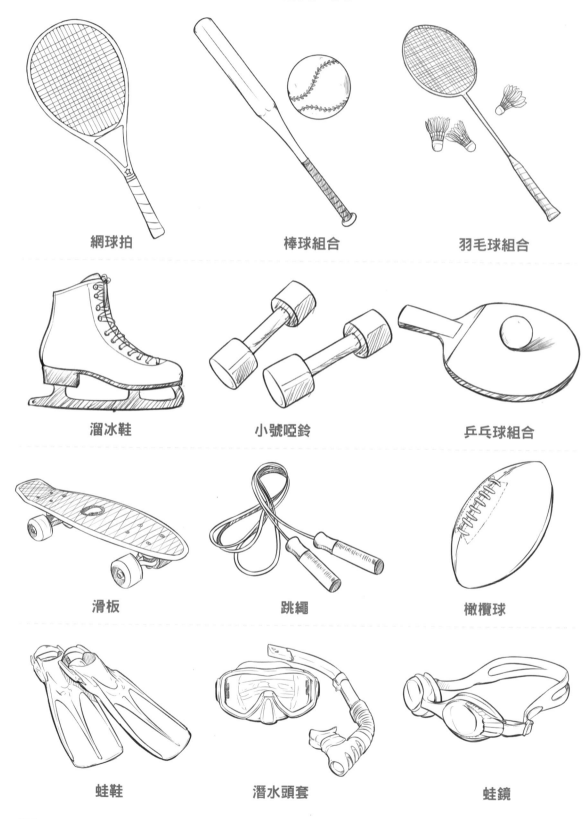

網球拍

棒球組合

羽毛球組合

溜冰鞋

小號啞鈴

乒乓球組合

滑板

跳繩

橄欖球

蛙鞋

潛水頭套

蛙鏡

# 【實戰案例】皮質棒球手套

棒球手套一般戴在左手上，除拇指以外的四個手指是連在一起的。為了緩衝投手投出的棒球的巨大力量，裡面的海綿內襯很厚。

**1.** 首先確定一下一個棒球手套的大小與各部分比例。

**2.** 根據手的形狀大致分出拇指和其他四個手指的造型。

**3.** 進一步細化皮革手套的輪廓。套在手腕的部分線條要多一些。

**4.** 皮革手套在拇指處有繩子編織的痕跡，其他手指的厚度要繪製出來。

**5.** 皮手指的鏈接處和手腕部分都是用一根繩子編織的，畫出繩子的樣式。

> 手套是用皮繩編織完成的，注意描繪出繩子的穿插效果以及細小的紋路。

**6.** 皮革手套比較粗糙，用一些細線描繪出皮革的粗糙質感。

**最終效果**

# 47 LESSON

# 鏗鏘玫瑰──武器

武器，又稱為兵器，是用於攻擊或防禦的工具。武器主要分為古代冷兵器和現代熱兵器兩大類。

## 【基礎講解】武器與美少女的關係

美少女經常使用的武器小巧精緻、方便攜帶，例如短劍、短匕首以及魔法棒、水晶球、魔法鑰匙等。

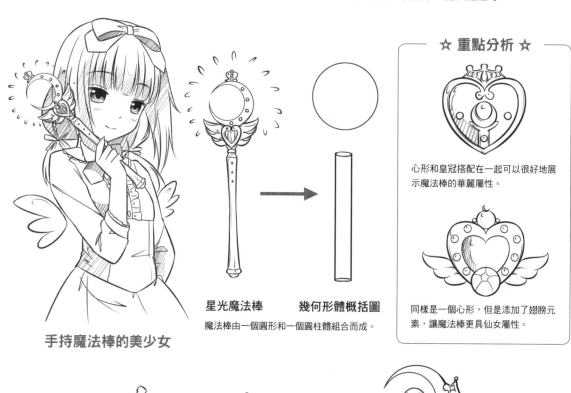

**手持魔法棒的美少女**

**星光魔法棒**
魔法棒由一個圓形和一個圓柱體組合而成。

**幾何形體概括圖**

☆ 重點分析 ☆

心形和皇冠搭配在一起可以很好地展示魔法棒的華麗屬性。

同樣是一個心形，但是添加了翅膀元素，讓魔法棒更具仙女屬性。

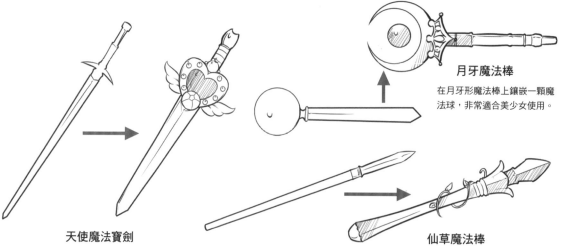

**天使魔法寶劍**

普通的寶劍太細長，適合美少女的魔法寶劍要繪製得短一點，劍柄位置要設計成一個天使翅膀造型。

**月牙魔法棒**

在月牙形魔法棒上鑲嵌一顆魔法球，非常適合美少女使用。

**仙草魔法棒**

用適合美少女的仙草元素將魔法棒的頭部設計成一個花瓣造型，手柄纏繞著仙草會更具魔法力。

# 【案例賞析】炫酷魔法、機械武器集合

不同武器的構造有很大的差異性，下面我們就一起來欣賞一下吧。

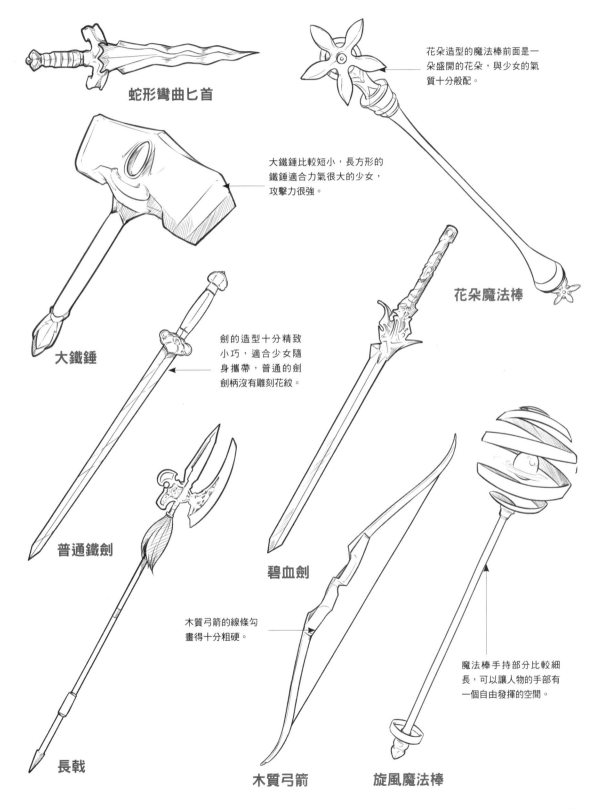

蛇形彎曲匕首

花朵造型的魔法棒前面是一朵盛開的花朵，與少女的氣質十分般配。

大鐵錘比較短小，長方形的鐵錘適合力氣很大的少女，攻擊力很強。

大鐵錘

花朵魔法棒

劍的造型十分精致小巧，適合少女隨身攜帶，普通的劍劍柄沒有雕刻花紋。

普通鐵劍

碧血劍

木質弓箭的線條勾畫得十分粗硬。

長戟

木質弓箭

旋風魔法棒

魔法棒手持部分比較細長，可以讓人物的手部有一個自由發揮的空間。

# 【實戰案例】炫美魔法棒

　　不同魔法師使用的魔法棒武器也各不相同。簡陋的魔法棒就是一根樹枝，華麗的魔法棒造型一般對稱，其他的設計可以自由發揮。

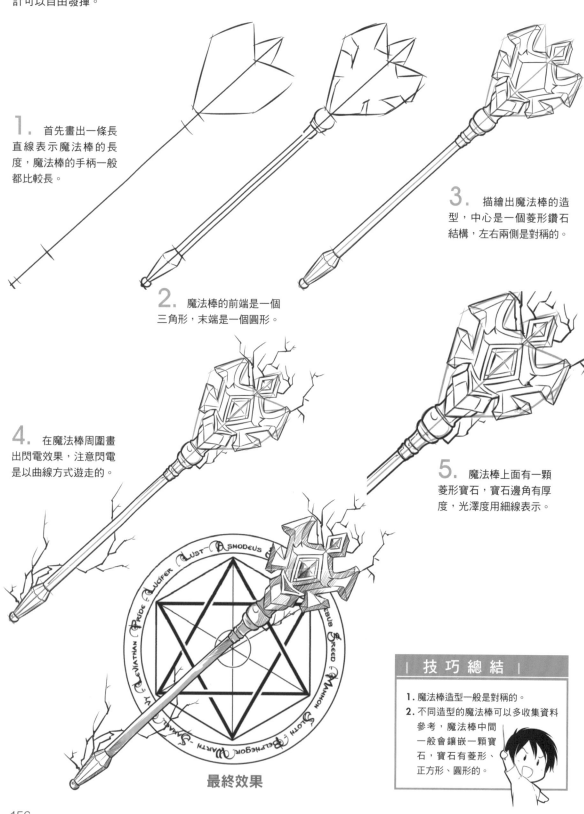

**1.** 首先畫出一條長直線表示魔法棒的長度，魔法棒的手柄一般都比較長。

**2.** 魔法棒的前端是一個三角形，末端是一個圓形。

**3.** 描繪出魔法棒的造型，中心是一個菱形鑽石結構，左右兩側是對稱的。

**4.** 在魔法棒周圍畫出閃電效果，注意閃電是以曲線方式遊走的。

**5.** 魔法棒上面有一顆菱形寶石，寶石邊角有厚度，光澤度用細線表示。

**最終效果**

| 技 巧 總 結 |

1. 魔法棒造型一般是對稱的。
2. 不同造型的魔法棒可以多收集資料參考，魔法棒中間一般會鑲嵌一顆寶石，寶石有菱形、正方形、圓形的。

Chapter

# 8

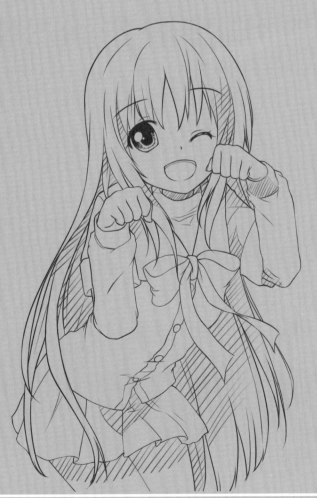

## 參透美少女的
## N 種性格

不同類型的美少女是漫畫中的一大亮點。不同性
格的美少女有著不同的故事，人物設定各有不同。

# 48

# 溫柔美少女很可親

溫柔型少女在動漫中經常出現，她們的溫柔嬌羞讓人憐愛，是動漫作品中最招人喜愛的角色。

## 【基礎講解】溫柔美少女舉止溫婉

溫柔型少女目光柔和，笑容甜美，動作溫婉隨和，穿著清新自然，抓住這些特點就能很好表現出來。

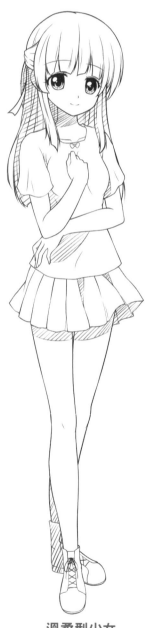

**溫柔型少女**

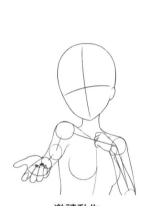

**邀請動作**

伸出一隻手，另一隻手放在胸前，再配上柔和的笑顏，表現出美少女的邀請動作。

**靦腆動作**

手放在下巴處，表情略帶困惑和無助，就能表現出美少女的靦腆。

# 【案例賞析】溫柔美少女的動作表現

下面我們看看幾個常見的溫柔型美少女動作造型吧。

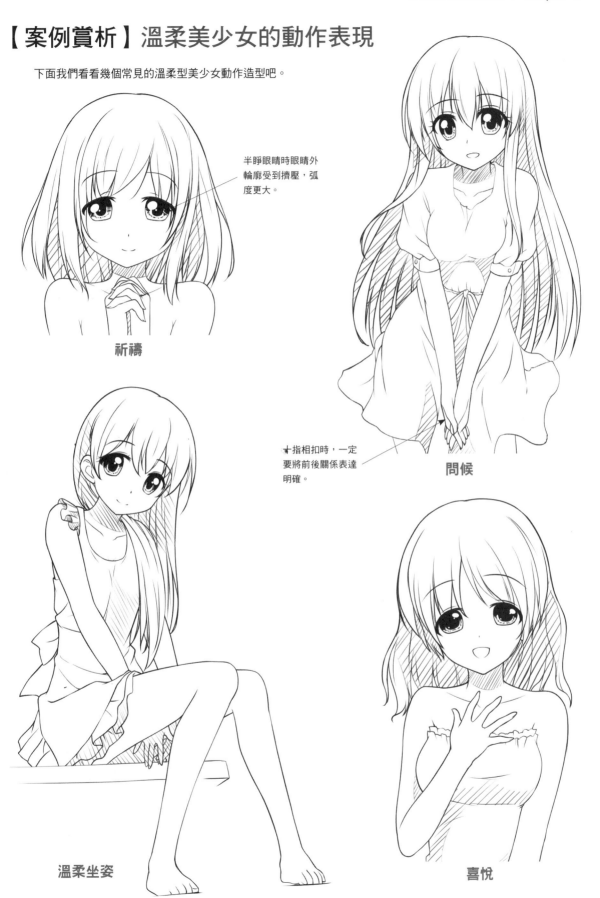

半睜眼睛時眼睛外
輪廓受到擠壓，弧
度更大。

祈禱

問候

十指相扣時，一定
要將前後關係表達
明確。

溫柔坐姿

喜悅

# 【實戰案例】彎腰的溫柔美少女

靦腆的動作、溫和的顏色以及寬鬆優美的服裝,將這些合理搭配就能表現出溫柔型少女。

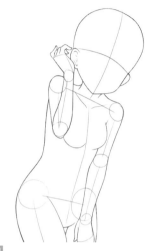

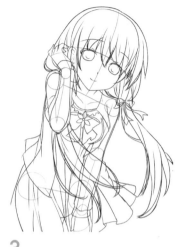

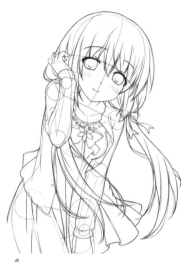

**1.** 首先畫出溫柔少女一隻手撫起耳髮,一隻手壓著裙子的彎腰動作。

**3.** 進一步刻畫頭髮細節,畫出服裝,服裝是寬鬆的森女風格連衣裙加長袖外套。

**4.** 最後整理草稿,用流暢順滑的線條勾勒線稿。

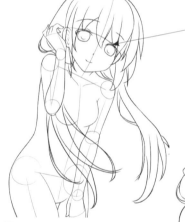

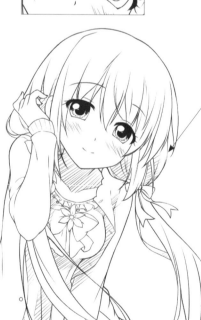

溫柔型少女髮型通常簡單隨和,很少出現高馬尾等適合運動的髮型。

**2.** 畫出五官和飄動的長髮,溫柔型少女的眼睛半閉。

最終效果

## | 技 巧 總 結 |

1. 表情變化通常較少,多為溫柔甜美的笑容。
2. 服裝多為森女寬鬆風格,很少出現緊身或運動裝。
3. 動作幅度不大,在設計動作時應多加考慮。

# 49 LESSON

## 活潑美少女活力無限

活潑型少女在動漫作品中可以起到調節情節的作用，活力無限的她們宛如陽光一般光彩奪目。

## 【基礎講解】活潑美少女元氣滿滿

活潑型少女有著元氣的表情，性格熱情的她們動作豐富且幅度較大，開朗的笑容是她們永恆不變的力量。

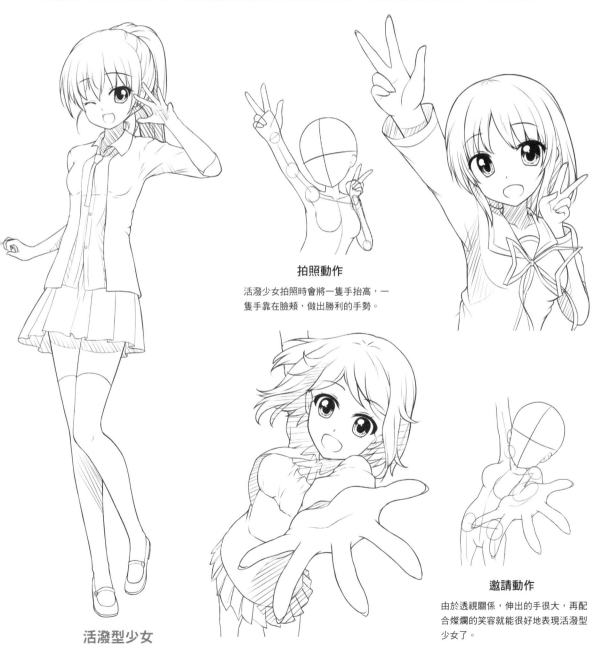

**拍照動作**

活潑少女拍照時會將一隻手抬高，一隻手靠在臉頰，做出勝利的手勢。

**邀請動作**

由於透視關係，伸出的手很大，再配合燦爛的笑容就能很好地表現活潑型少女了。

**活潑型少女**

# 【案例賞析】活潑美少女的動作表現

對活潑型少女有所認識後，接下來一起來看幾個能代表活潑型少女的動作造型吧。

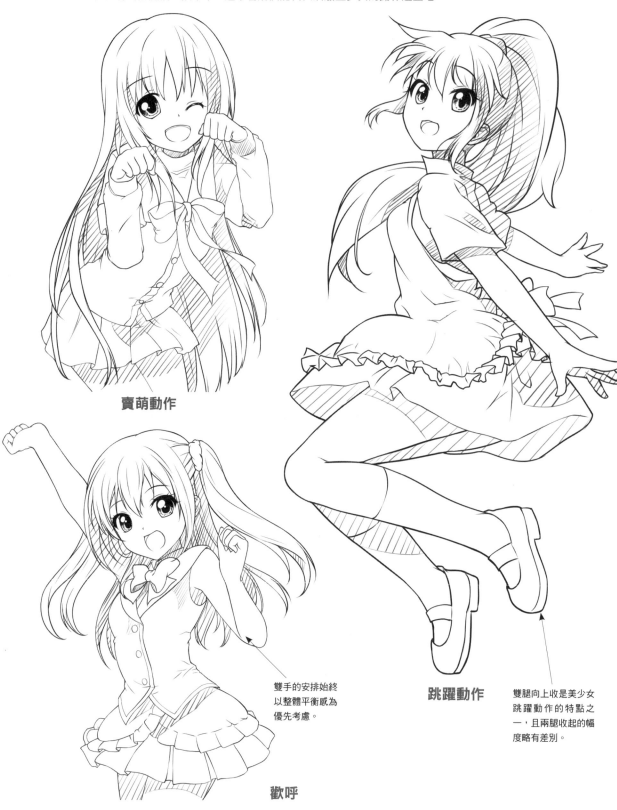

賣萌動作

跳躍動作

雙手的安排始終
以整體平衡感為
優先考慮。

雙腿向上收是美少女
跳躍動作的特點之
一，且兩腿收起的幅
度略有差別。

歡呼

# 【實戰案例】跳躍的活潑美少女

活潑型少女表情開朗，動作幅度很大，跳起時雙腿向上收，頭髮因慣性向上彎曲，服裝下擺向周圍擴散。

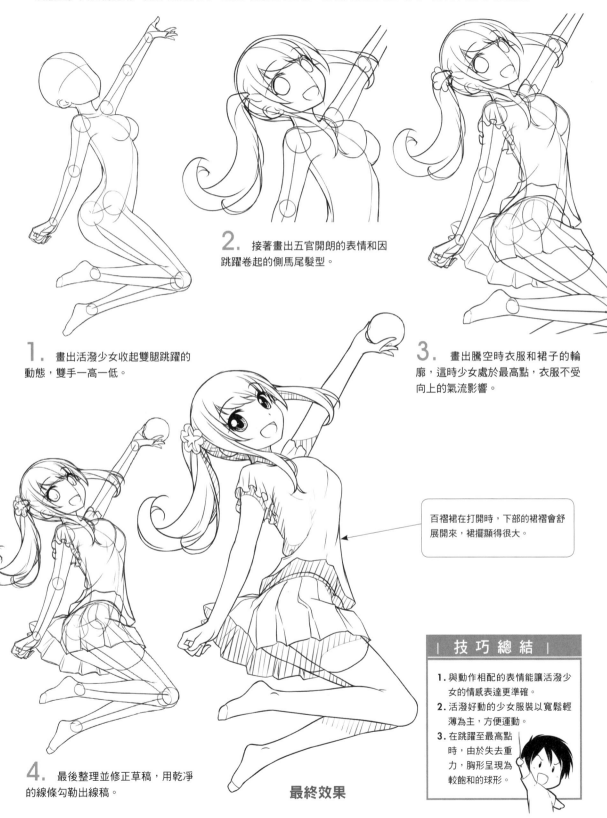

**2.** 接著畫出五官開朗的表情和因跳躍卷起的側馬尾髮型。

**1.** 畫出活潑少女收起雙腿跳躍的動態，雙手一高一低。

**3.** 畫出騰空時衣服和裙子的輪廓，這時少女處於最高點，衣服不受向上的氣流影響。

百褶裙在打開時，下部的裙褶會舒展開來，裙擺顯得很大。

**4.** 最後整理並修正草稿，用乾淨的線條勾勒出線稿。

**最終效果**

| 技 巧 總 結 |
| --- |
| 1. 與動作相配的表情能讓活潑少女的情感表達更準確。 |
| 2. 活潑好動的少女服裝以寬鬆輕薄為主，方便運動。 |
| 3. 在跳躍至最高點時，由於失去重力，胸形呈現為較飽和的球形。 |

# 50

# 天然呆美少女萌萌噠

天然呆少女的性格平緩隨和，她們的思維總是慢一拍，顯得有些遲鈍，這些特點讓她們非常可愛獨特。

## 【基礎講解】天然呆美少女呆萌乖巧

天然呆少女穿著打扮輕鬆自然，表情有時豐富有時呆滯，給人總不能第一時間做出反應的感覺。

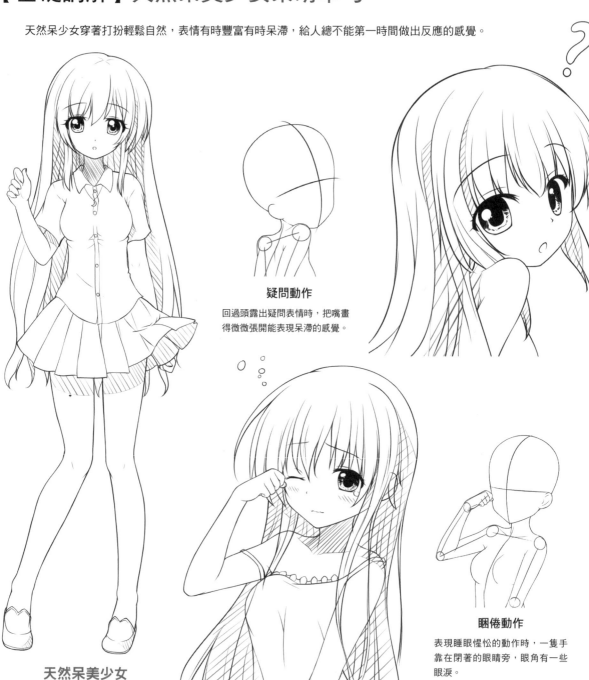

**疑問動作**

回過頭露出疑問表情時，把嘴畫得微微張開能表現呆滯的感覺。

**睏倦動作**

表現睡眼惺忪的動作時，一隻手靠在閉著的眼睛旁，眼角有一些眼淚。

**天然呆美少女**

# 【案例賞析】天然呆美少女的動作表現

對天然呆少女有所理解後，我們一起看幾個常見的天然呆少女動作造型吧。

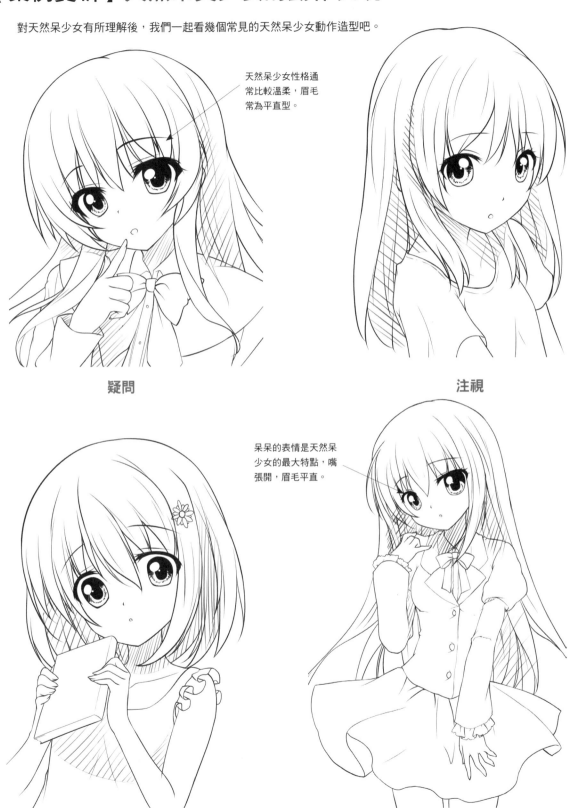

天然呆少女性格通常比較溫柔，眉毛常為平直型。

呆呆的表情是天然呆少女的最大特點，嘴張開，眉毛平直。

疑問

注視

驚訝

展示

# 【實戰案例】歡呼的天然呆美少女

天然呆少女總給人感覺笨笨的，動作也過於輕柔。露出笑顏雙手抬起的動作，最能表現天然呆少女可愛的一面。

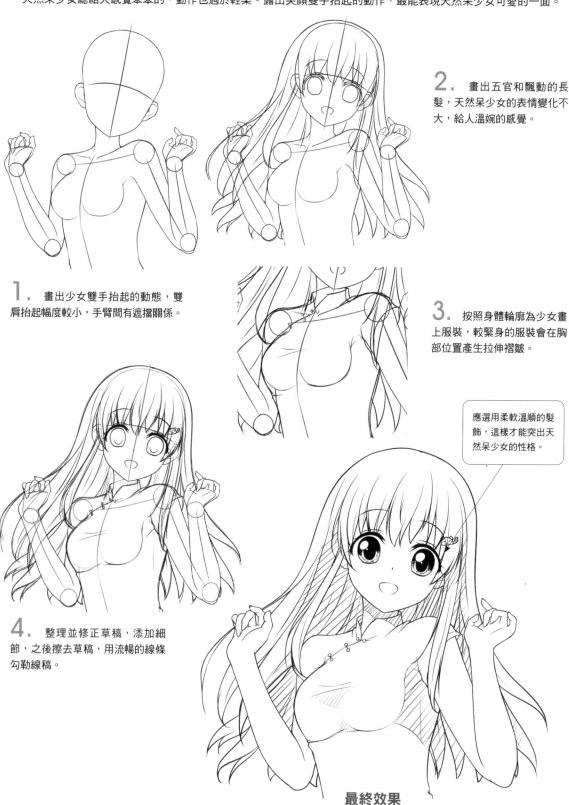

2. 畫出五官和飄動的長髮，天然呆少女的表情變化不大，給人溫婉的感覺。

1. 畫出少女雙手抬起的動態，雙肩抬起幅度較小，手臂間有遮擋關係。

3. 按照身體輪廓為少女畫上服裝，較緊身的服裝會在胸部位置產生拉伸褶皺。

應選用柔軟溫順的髮飾，這樣才能突出天然呆少女的性格。

4. 整理並修正草稿，添加細節，之後擦去草稿，用流暢的線條勾勒線稿。

最終效果

# 51
**LESSON**

# 傲嬌美少女超有個性

傲嬌少女外冷內熱，對於熱衷的事也表現得毫不關心，利用傲氣的表情掩蓋內心的真實想法。

## 【基礎講解】傲嬌美少女口不對心

傲嬌少女表現得非常傲氣，常與其搭配的髮型為雙馬尾或波浪卷髮，虎牙也是她們的特點之一。

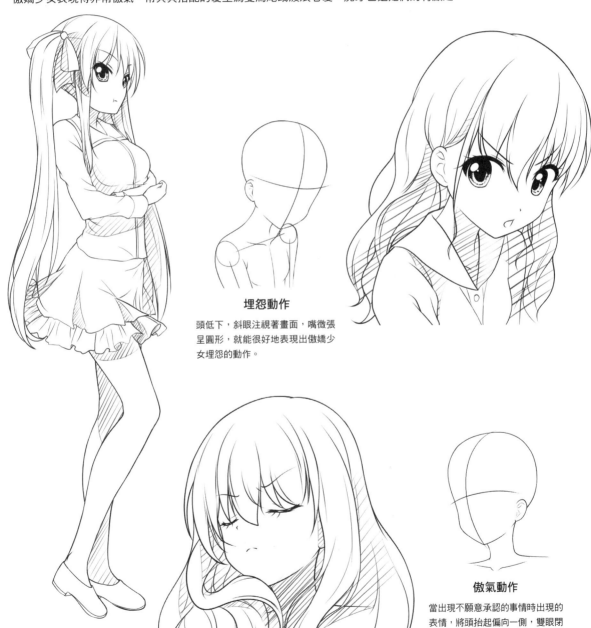

**埋怨動作**

頭低下，斜眼注視著畫面，嘴微張呈圓形，就能很好地表現出傲嬌少女埋怨的動作。

**傲嬌型少女**

**傲氣動作**

當出現不願意承認的事情時出現的表情，將頭抬起偏向一側，雙眼閉上，嘴巴翹起。

# 【案例賞析】傲嬌美少女的動作表現

下面看一下幾個常見的傲嬌少女動作造型吧。

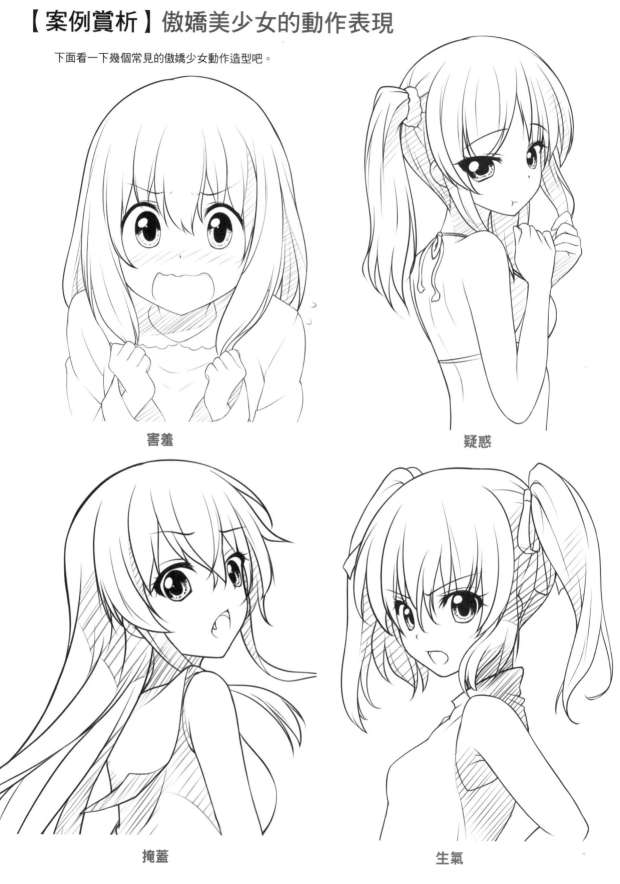

害羞

疑惑

掩蓋

生氣

# 【實戰案例】煩惱的傲嬌美少女

我們可以用傲嬌的表情和雙馬尾髮型的結合來表現傲嬌型美少女，再配合雙手環抱的動作，就能將傲嬌美少女的特點全部表現出來。

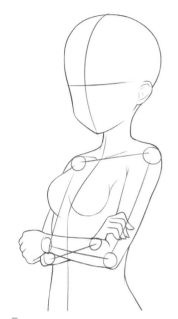

1. 首先畫出傲嬌少女雙手環抱在胸前，頭略低下側著身體的動態。

2. 畫出閉著一隻眼睛、張著嘴的傲氣表情和梳著的雙馬尾。

3. 接著添加服飾，同時將束起馬尾的絲帶一並畫出來。

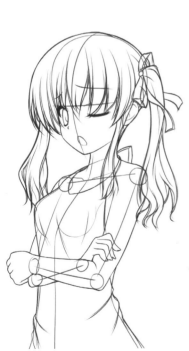

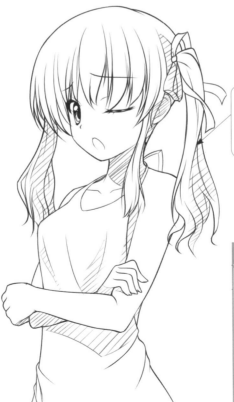

馬尾收束得較緊，髮量無法從頭頂看出，因此馬尾的根部粗細決定髮量的多少。

4. 整理草稿，確定之後用流暢的線條勾勒線稿。

**最終效果**

| 技 巧 總 結 |

1. 傲嬌的表情是傲嬌少女必不可少的，她們經常如此。
2. 波浪髮和雙馬尾是傲嬌少女常用的髮型。
3. 抱胸或指責他人，這是她們掩蓋真實感情的慣用做法。

# 52
## LESSON

# 帥氣美少女酷酷的

帥氣型少女擁有著成熟的氣質，伶俐的目光中可以透露出她們堅強倔強的性格特徵。

## 【基礎講解】帥氣美少女氣質超群

帥氣型美少女眼睛所占比例較小，眼型較寬，她們意志堅定，常以單手插腰等帥氣動作展示自己。

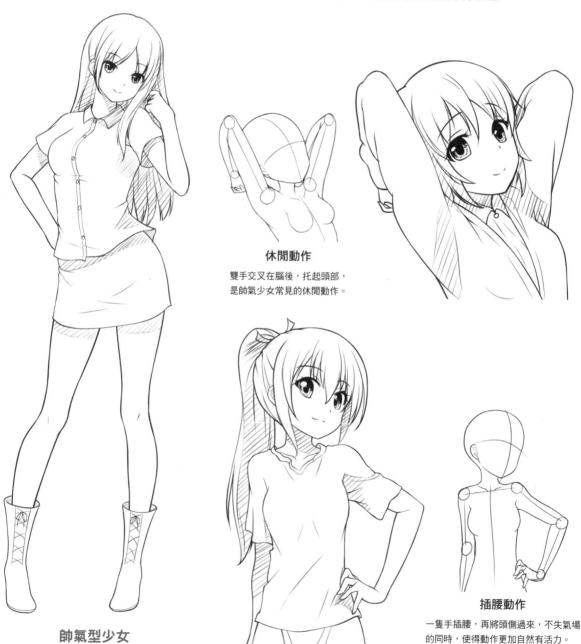

**帥氣型少女**

**休閒動作**

雙手交叉在腦後，托起頭部，
是帥氣少女常見的休閒動作。

**插腰動作**

一隻手插腰，再將頭側過來，不失氣場
的同時，使得動作更加自然有活力。

# 【案例賞析】帥氣美少女的動作表現

對帥氣型少女有所了解後，接下來一起來看幾個能代表帥氣型少女的動作造型吧。

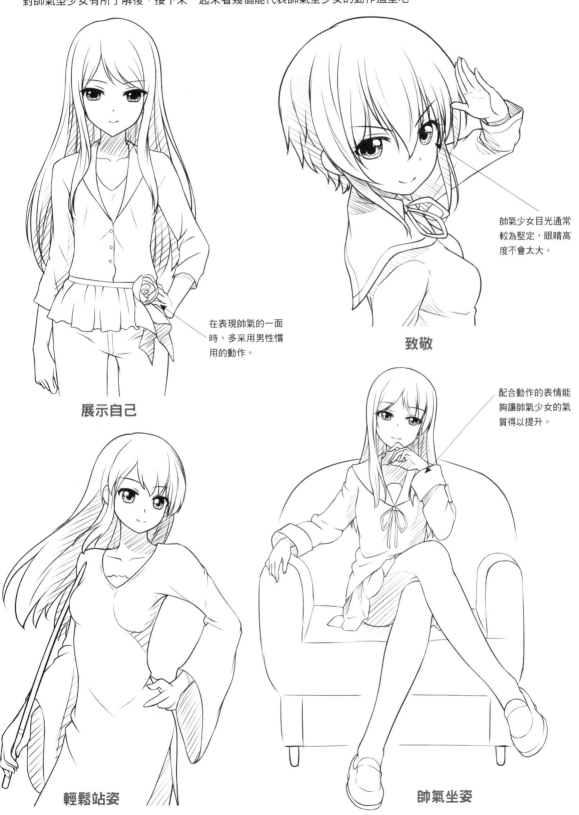

帥氣少女目光通常較為堅定，眼睛高度不會太大。

致敬

在表現帥氣的一面時，多采用男性慣用的動作。

展示自己

配合動作的表情能夠讓帥氣少女的氣質得以提升。

輕鬆站姿

帥氣坐姿

# 【實戰案例】雙手環抱的帥氣美少女

帥氣型少女的繪畫重點在於五官比例與氣質的搭配,較小的眼睛更能顯出人物的成熟,緊鎖的眉頭配合微翹的嘴角,透露出高冷的氣質。

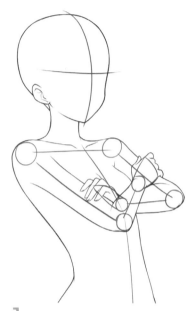 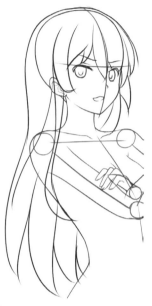 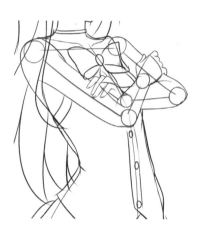

1. 畫出環抱雙手的動態,手臂筆直有力量。

2. 接著畫出臉部的五官造型和頭髮的大致輪廓。

3. 畫出服裝,帥氣少女的服裝較為簡潔實用。

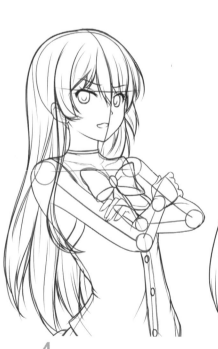 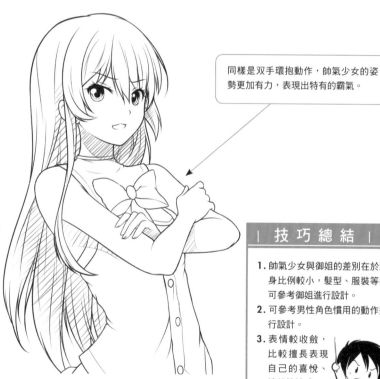

同樣是双手環抱動作,帥氣少女的姿勢更加有力,表現出特有的霸氣。

4. 最後為草稿添加細節,並用乾淨的線條勾勒出線稿。

**最終效果**

| 技 巧 總 結 |

1. 帥氣少女與御姐的差別在於頭身比例較小,髮型、服裝等都可參考御姐進行設計。
2. 可參考男性角色慣用的動作進行設計。
3. 表情較收斂,比較擅長表現自己的喜悅、憤怒等情感。

# 53

# 腹黑美少女真可怕

腹黑型少女外表溫婉可憐，內心凶狠險惡，但令人揣摩不定的她們也擁有著特殊的魅力。

## 【基礎講解】腹黑美少女詭計多端

表現出從內心的邪惡氣質，再配合常見的漫畫少女裝束，這樣的反差便能很好地將腹黑少女畫出來。

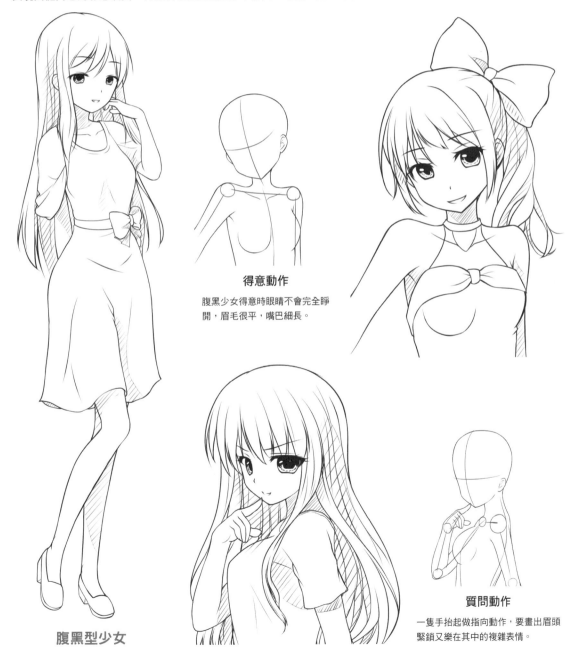

**得意動作**

腹黑少女得意時眼睛不會完全睜開，眉毛很平，嘴巴細長。

**質問動作**

一隻手抬起做指向動作，要畫出眉頭緊鎖又樂在其中的複雜表情。

**腹黑型少女**

## 【案例賞析】腹黑美少女的動作表現

下面我們一起來看幾個腹黑型少女的表情動作吧。

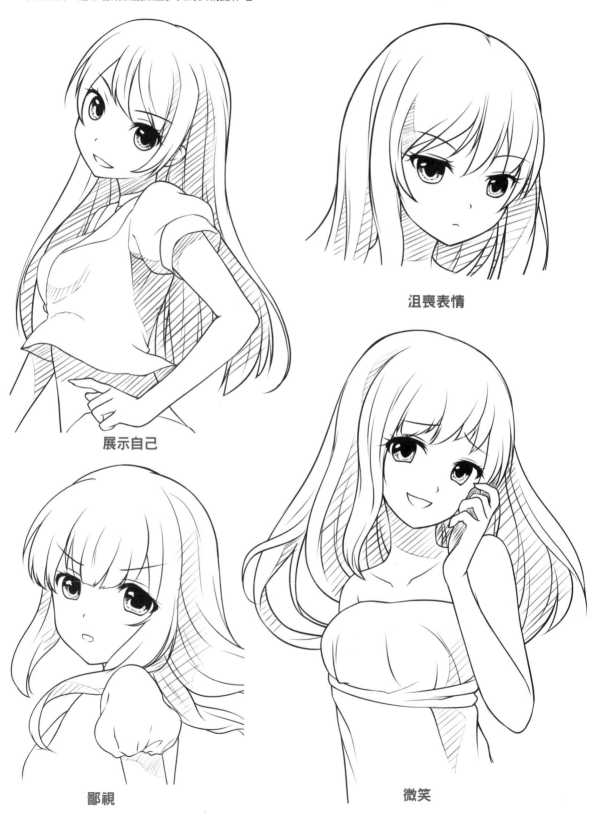

沮喪表情

展示自己

鄙視

微笑

# 【實戰案例】手捧水晶球的腹黑美少女

　　繪畫腹黑型少女首先從表情入手，多採用壞笑的表情，配以氣質很強或賣萌等的動作，這樣的反差正是腹黑型少女的魅力所在。

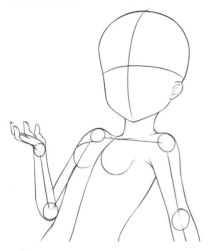

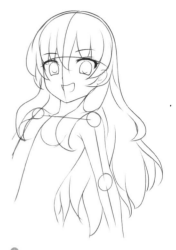

1. 畫出少女一手托著，上身向後傾的身體輪廓。

2. 畫出苦笑的表情，表情微妙些才能表現少女心中的黑暗。

3. 接著將五官繪畫完成，髮型的基本輪廓也畫出來。

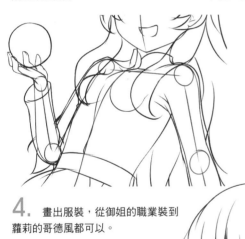

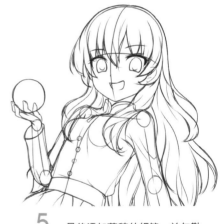

4. 畫出服裝，從御姐的職業裝到蘿莉的哥德風都可以。

5. 最後添加草稿的細節，並勾勒出完整的線稿。

最終效果

---

| 技 巧 總 結 |
| --- |

1. 要抓住腹黑少女的邪險內心進行表情繪畫。
2. 腹黑少女裝無辜時，常用單手托住臉頰賣萌。
3. 服裝是腹黑少女產生反差的關鍵，多為華麗的歐式服裝。

Chapter

9

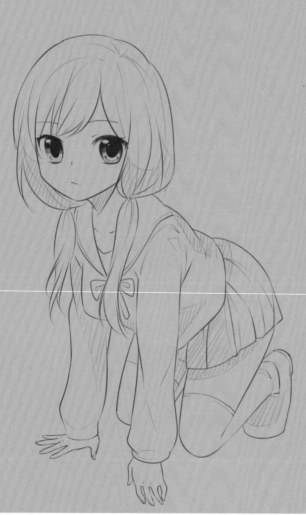

## 百變氣質
## 美少女輕鬆畫

漫畫中有很多別具一格的美少女角色，不同的角色
設定與性格表現使不同類型的美少女都有著各自
「賣點」，氣質百變。

# 54
## LESSON

# 萌萌噠──蘿莉美少女

蘿莉一般指6～15歲的美少女或穿著蘿莉服飾的美少女，是動漫作品中常見的美少女類型。

## 【基礎講解】小巧身軀萌力十足

蘿莉型美少女的一般頭身比較小，多為4～5頭身，服裝配飾等以可愛為主，要體現出「萌」感。

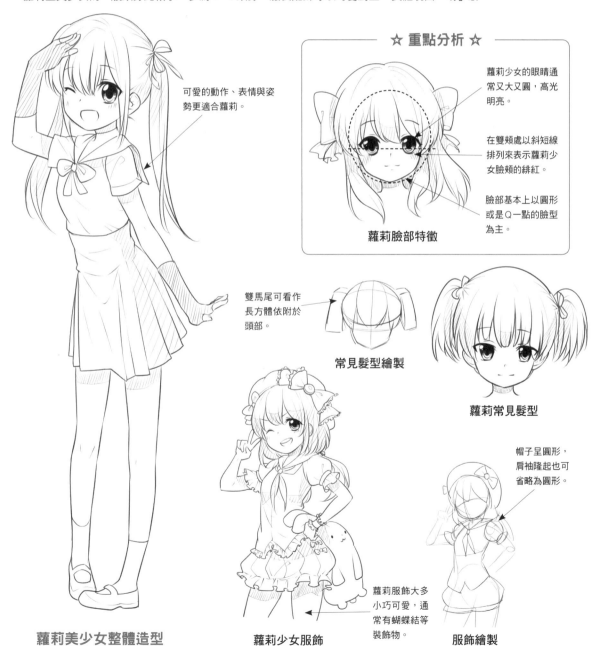

可愛的動作、表情與姿勢更適合蘿莉。

☆ 重點分析 ☆

蘿莉少女的眼睛通常又大又圓，高光明亮。

在雙頰處以斜短線排列來表示蘿莉少女臉頰的緋紅。

臉部基本上以圓形或是Q一點的臉型為主。

蘿莉臉部特徵

雙馬尾可看作長方體依附於頭部。

常見髮型繪製

蘿莉常見髮型

帽子呈圓形，肩袖隆起也可省略為圓形。

蘿莉服飾大多小巧可愛，通常有蝴蝶結等裝飾物。

蘿莉美少女整體造型

蘿莉少女服飾

服飾繪製

# 【案例賞析】蘿莉美少女的可愛姿態

體現蘿莉萌感的姿勢有很多，下面一起來欣賞一下吧。

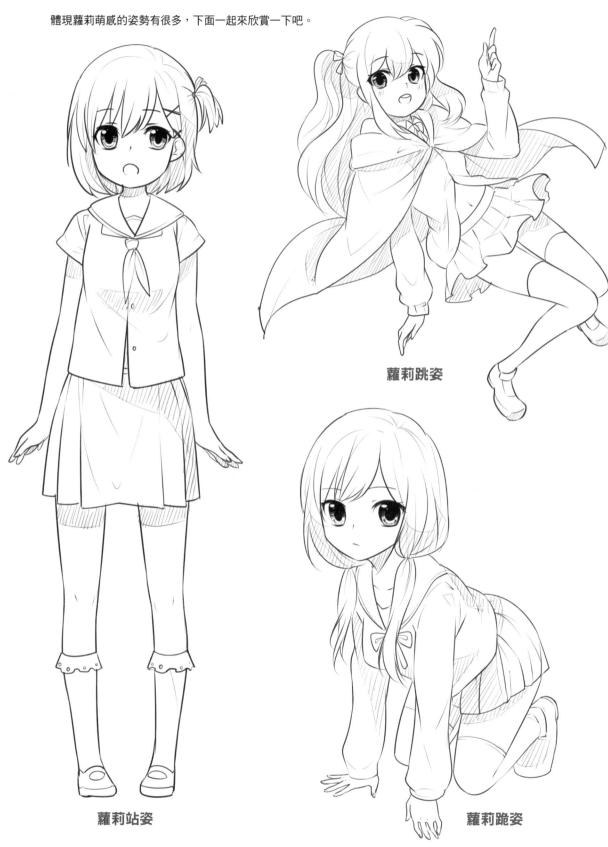

蘿莉跳姿

蘿莉站姿

蘿莉跪姿

# 【實戰案例】惹人憐愛的小蘿莉

要表現出蘿莉惹人憐愛的萌感，我們可以為其設計一個跪坐於地上擦拭眼淚的動作，將蘿莉少女的楚楚動人展現得淋漓盡致。

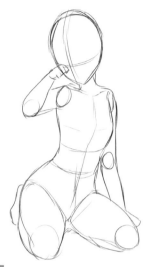

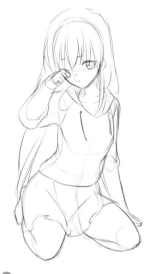

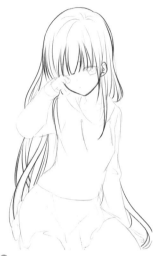

**1.** 繪製出蘿莉少女抬手跪地的姿勢，注意頭身比不要太大。

**2.** 細化出蘿莉少女長直的髮絲、半睜眼的表情與身著衛衣與短裙的草稿。

**3.** 將頭髮繪製得稍顯凌亂，這樣與人物的表情與動作等更有契合感。

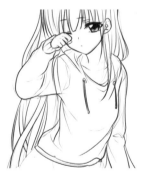

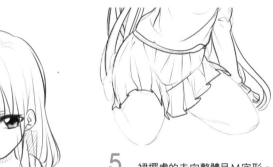

**4.** 抬手處牽起的衣衫拉伸皺褶較為明顯，多為由上至下的大弧形。

**5.** 裙擺處的走向整體呈 M 字形，貼合大腿形狀分布。

> 擦淚時一隻眼閉上一隻眼睜開的細小表情，更能表現出蘿莉楚楚可憐的姿態。

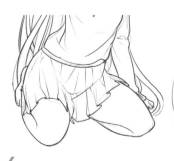

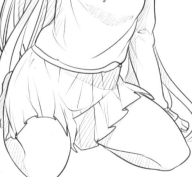

**6.** 以圓潤飽滿上翹的弧線繪製出大腿跪坐時的輪廓，小腿由於透視關係被遮擋了大部分。

**最終效果**

| 技 巧 總 結 |

1.越接近於正面，少女跪坐時的大腿整體形狀就越類似於一個圓形。
2.委屈、哭泣等表情動作更容易展現出少女的柔弱面，讓其有一種惹人憐惜的感覺。

# 55 不拘一格——叛逆美少女

叛逆型美少女大多用獨具一格的外表造型來表達其內心對事物的反叛與自己的不羈個性，是動漫作品中較少見的類型。

## 【基礎講解】叛逆不羈很有個性

叛逆少女主張個性的彰顯，往往在服飾與表情動作上都具有個性鮮明的特徵。我們在繪製時要盡量以酷酷的造型來塑造叛逆少女。

☆ 重點分析 ☆

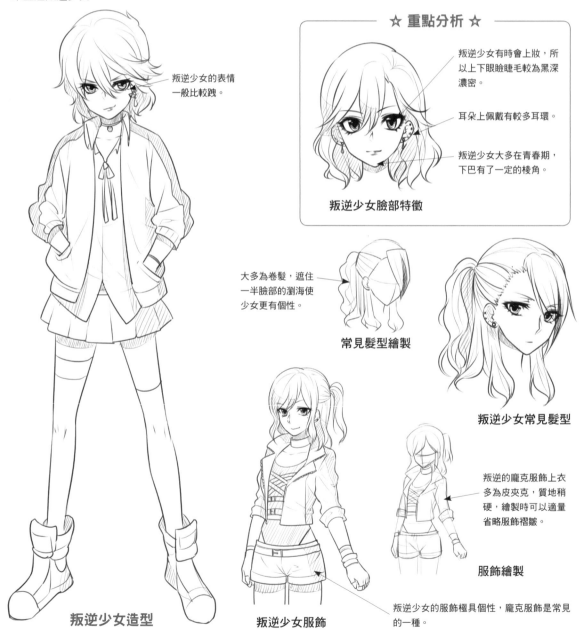

叛逆少女的表情一般比較跩。

叛逆少女有時會上妝，所以上下眼瞼睫毛較為黑深濃密。

耳朵上佩戴有較多耳環。

叛逆少女大多在青春期，下巴有了一定的棱角。

叛逆少女臉部特徵

大多為卷髮，遮住一半臉部的瀏海使少女更有個性。

常見髮型繪製

叛逆少女常見髮型

叛逆的龐克服飾上衣多為皮夾克，質地稍硬，繪製時可以適量省略服飾褶皺。

服飾繪製

叛逆少女造型

叛逆少女服飾

叛逆少女的服飾極具個性，龐克服飾是常見的一種。

# 【案例賞析】叛逆美少女的酷酷動作

叛逆少女的一舉一動往往都彰顯著她們不拘一格的個性特點。下面一起來看看叛逆少女的動作特徵吧。

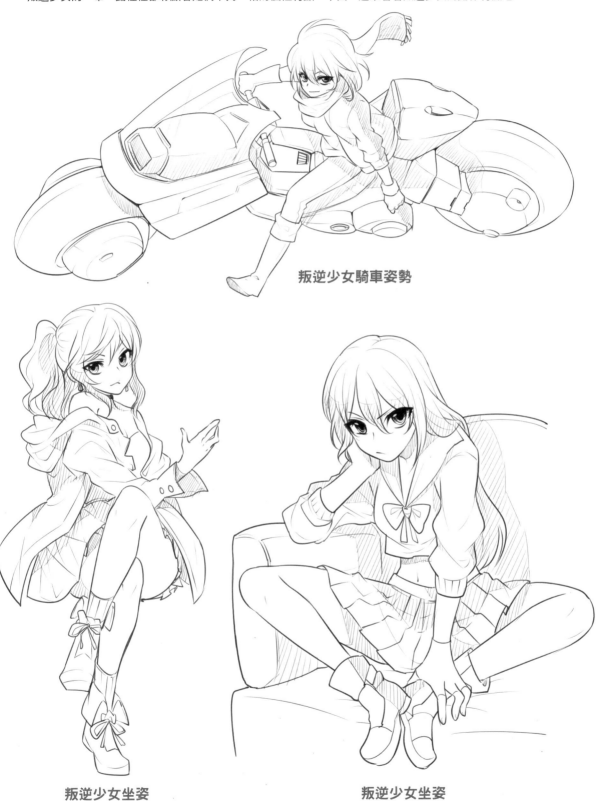

叛逆少女騎車姿勢

叛逆少女坐姿

叛逆少女坐姿

# 【實戰案例】彈貝斯的叛逆美少女

　　叛逆少女的繪製重點在於如何突出個性，所以我們在設計叛逆少女服裝造型時，應該充分融入想像，使其別具一格，富有個性。

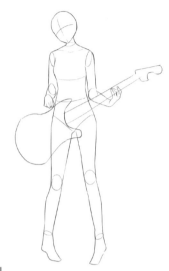

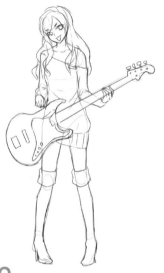

**3.** 加深人物上下睫毛，舌頭吐出，使人物表情更加生動。

**1.** 繪製出人物頭部稍偏、手持貝斯的站立姿勢。

**2.** 細化出人物的長卷髮，將衣服領口設計為斜型露肩一字領。

**4.** 用蜿蜒的長弧線繪製出人物的大卷髮。

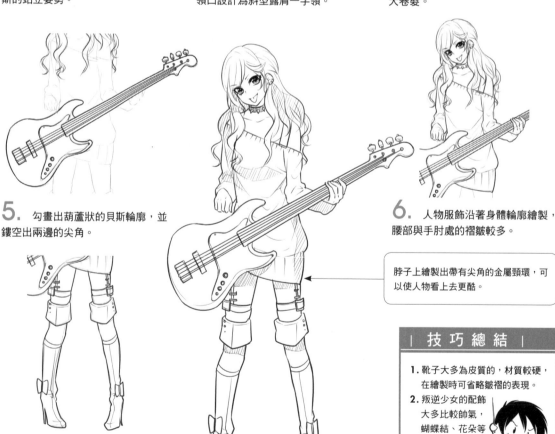

**5.** 勾畫出葫蘆狀的貝斯輪廓，並鏤空出兩邊的尖角。

**6.** 人物服飾沿著身體輪廓繪製，腰部與手肘處的褶皺較多。

脖子上繪製出帶有尖角的金屬頸環，可以使人物看上去更酷。

**7.** 人物皮靴長度至膝蓋處，繪製時注意鞋領處有一定厚度。

**最終效果**

| 技 巧 總 結 |

1. 靴子大多為皮質的，材質較硬，在繪製時可省略皺褶的表現。
2. 叛逆少女的配飾大多比較帥氣，蝴蝶結、花朵等飾品並不適合叛逆少女。

# 56

# 運動達人──運動美少女

運動型美少女多數出現在體育競技漫畫作品中，舉手投足都洋溢著青春活潑的氣息，是正能量形象表現的代表。

## 【基礎講解】健美的身形適合揮灑青春

運動型美少女在作品中大多數為充滿元氣的形象，在繪製時注意其肌肉較為結實，身體線條更為明顯。

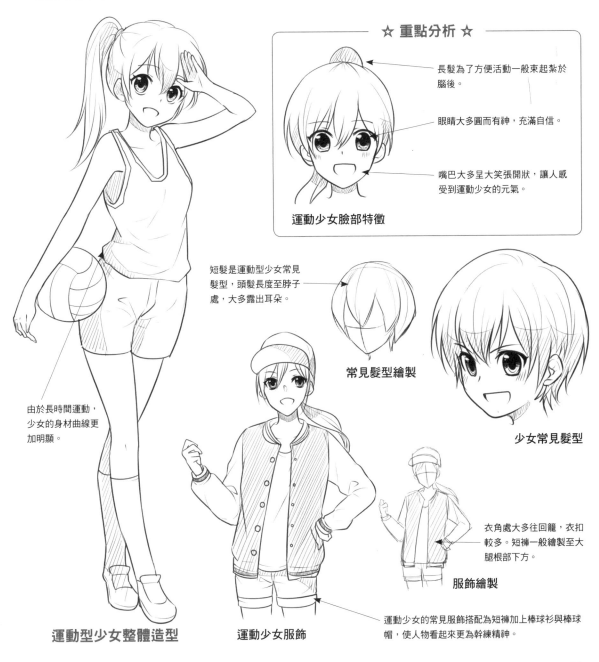

☆ 重點分析 ☆

長髮為了方便活動一般束起紮於腦後。

眼睛大多圓而有神，充滿自信。

嘴巴大多呈大笑張開狀，讓人感受到運動少女的元氣。

運動少女臉部特徵

短髮是運動型少女常見髮型，頭髮長度至脖子處，大多露出耳朵。

常見髮型繪製

少女常見髮型

由於長時間運動，少女的身材曲線更加明顯。

衣角處大多往回籠，衣扣較多。短褲一般繪製至大腿根部下方。

服飾繪製

運動少女的常見服飾搭配為短褲加上棒球衫與棒球帽，使人物看起來更為幹練精神。

運動型少女整體造型　　運動少女服飾

## 【案例賞析】運動美少女的活力英姿

運動少女的姿勢大多充滿元氣與活力，一起來看看運動型美少女的姿勢展示吧。

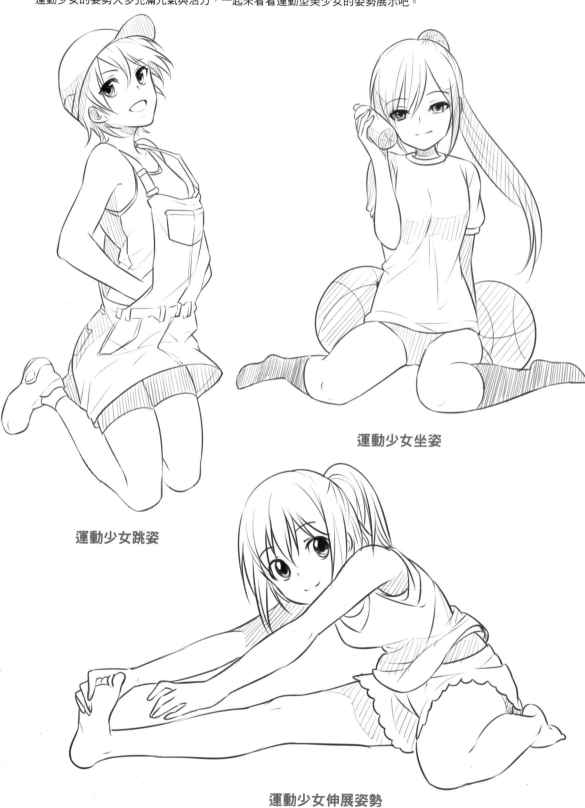

運動少女坐姿

運動少女跳姿

運動少女伸展姿勢

# 【實戰案例】自信的運動美少女

這次我們繪製一位靜坐的運動型少女。運動少女的坐姿通常比較豪放不拘，繪製的重點在於腿部姿勢的表現。

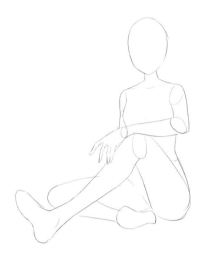

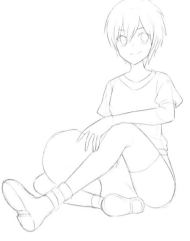

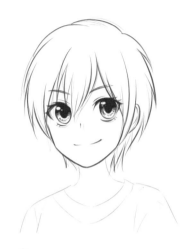

1. 繪製出運動少女盤坐於地，一手置於膝上的動態。

2. 細化出人物短髮髮型，一隻腿貼於地面，另一隻腿屈起向前。

3. 用流暢的線條畫出人物清爽的髮絲，眼睛高光較大，炯炯有神。

運動美少女手臂肌肉的線條與腿部的相比沒有那麼明顯。

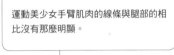

4. 人物的體育服是短袖的，腰部收緊，肩肘處的衣服褶皺較多。

5. 繪製腿部時，注意肌肉線條較為明顯。

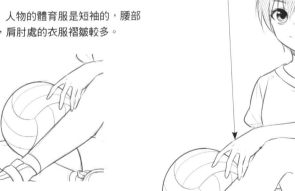

6. 腿上的排球花紋為三組弧形線條相互交錯。

**最終效果**

| 技巧總結 |
| --- |

1. 運動美少女的臉上大多充滿自信、極具活力的表情。
2. 根據體育種類的不同，運動少女穿戴的服飾也不同，大多數為短袖搭配短褲，以方便運動。

# 57
## LESSON

# 大家閨秀——千金美少女

千金型美少女是身份尊貴、氣質華麗的角色類型，一般給人以富有涵養、溫和卻又高貴的感覺。

## 【基礎講解】雍容舉止自帶貴族氣場

千金型美少女大多出生於華貴家族，在個人造型與氣質上都顯得高貴華麗。在繪製時應該多思考如何以細節動作來側面映襯千金美少女的華麗氣質。

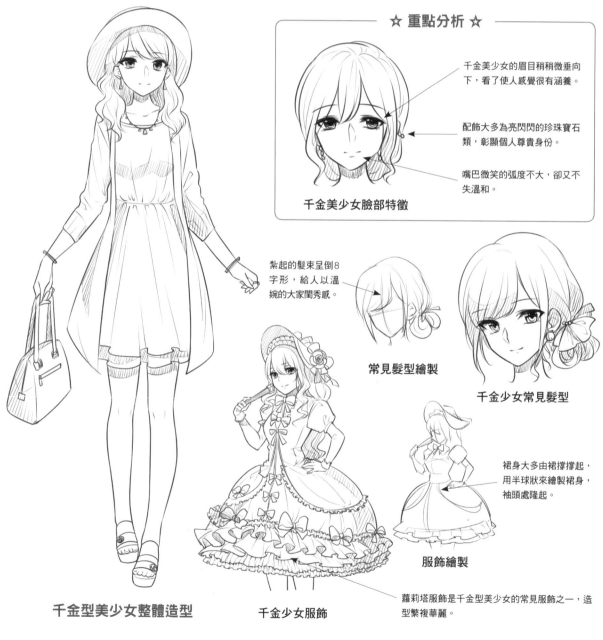

☆ 重點分析 ☆

千金美少女的眉目稍稍微垂向下，看了使人感覺很有涵養。

配飾大多為亮閃閃的珍珠寶石類，彰顯個人尊貴身份。

嘴巴微笑的弧度不大，卻又不失溫和。

千金美少女臉部特徵

紮起的髮束呈倒8字形，給人以溫婉的大家閨秀感。

常見髮型繪製

千金少女常見髮型

裙身大多由裙撐撐起，用半球狀來繪製裙身，袖頭處隆起。

服飾繪製

蘿莉塔服飾是千金型美少女的常見服飾之一，造型繁複華麗。

千金型美少女整體造型

千金少女服飾

# 【案例賞析】盡顯華麗氣質的千金體態

千金美少女的姿勢往往都自帶獨特氣場，讓我們一起欣賞千金美少女們自帶華麗氣質的姿勢吧。

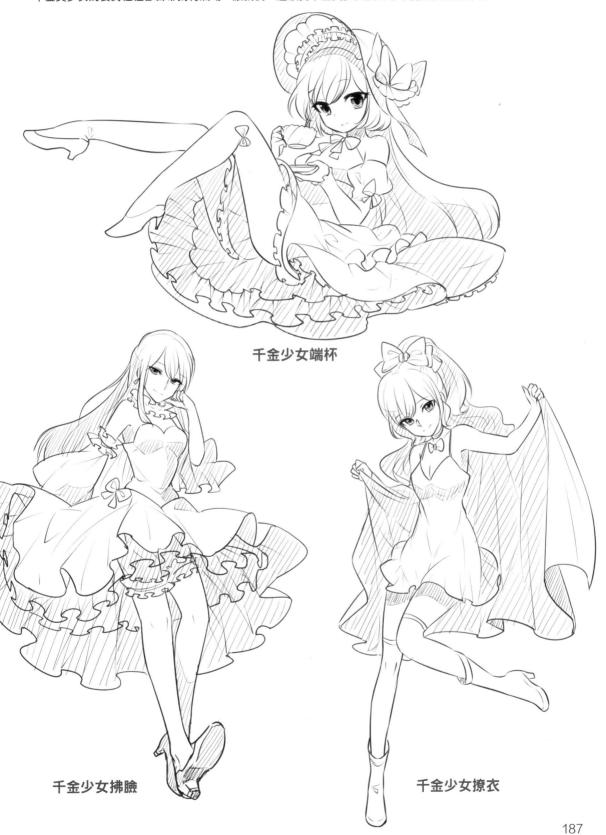

千金少女端杯

千金少女拂臉

千金少女撩衣

# 【實戰案例】品茶的豪門千金

我們用一身華麗裙服和怡然端莊的品茶姿勢，來體現千金少女的穩重賢淑。

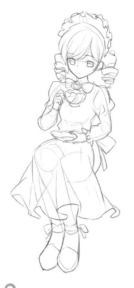

3. 用橫向弧線繪製出頭部兩側紮起的卷髮。注意髮飾荷葉邊的走向。

1. 繪製出人物一手持杯盤，一手端茶的動態。

2. 然後細化出人物頭部的荷葉邊髮飾，裙擺處的波浪走向較大。

4. 用穩重端莊的表情來描繪千金少女的臉部。

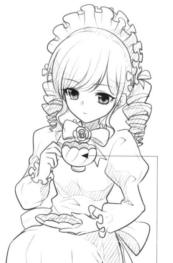

5. 服飾袖頭與袖口分別隆起，褶皺沿著關節分布較多。

6. 注意裙擺下有多層荷葉邊，用迂迴的「幾」字形繪製。

將杯口與杯座設計為弧形花瓣狀，使畫面與人物顯得更有格調。

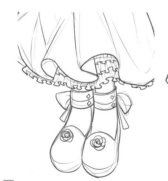

7. 用圓潤的弧線來繪製人物的圓頭皮鞋，鞋頭處有花朵飾物。

最終效果

| 技巧總結 |

1. 掌握好臉部沉穩表情與華麗配飾的搭配，就能很好地繪製出一位端莊的千金美少女。
2. 小指微微上翹的細節，可以讓人物看上去更為端莊。

# 成熟韻味——御姐美少女

御姐型美少女在動漫中也很常見，一般指外貌、身材、氣質上都比較成熟的女性。

## 【基礎講解】修長身軀盡展嫵媚

御姐大多為6～9頭身的女性，也指帶有成熟氣質的美少女。在繪製時注意要盡量將其身體的凹凸感表現出來。

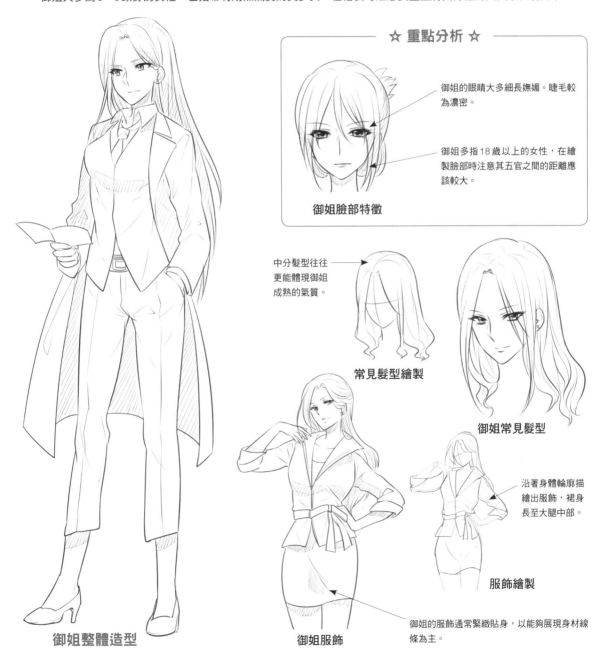

☆ 重點分析 ☆

御姐的眼睛大多細長嫵媚。睫毛較為濃密。

御姐多指18歲以上的女性，在繪製臉部時注意其五官之間的距離應該較大。

**御姐臉部特徵**

中分髮型往往更能體現御姐成熟的氣質。

**常見髮型繪製**

**御姐常見髮型**

沿著身體輪廓描繪出服飾，裙身長至大腿中部。

**服飾繪製**

御姐的服飾通常緊緻貼身，以能夠展現身材線條為主。

**御姐整體造型**

**御姐服飾**

# 【案例賞析】御姐別致的凹凸身材

能展現御姐完美身材與成熟韻味的姿勢有很多，一起來看看吧。

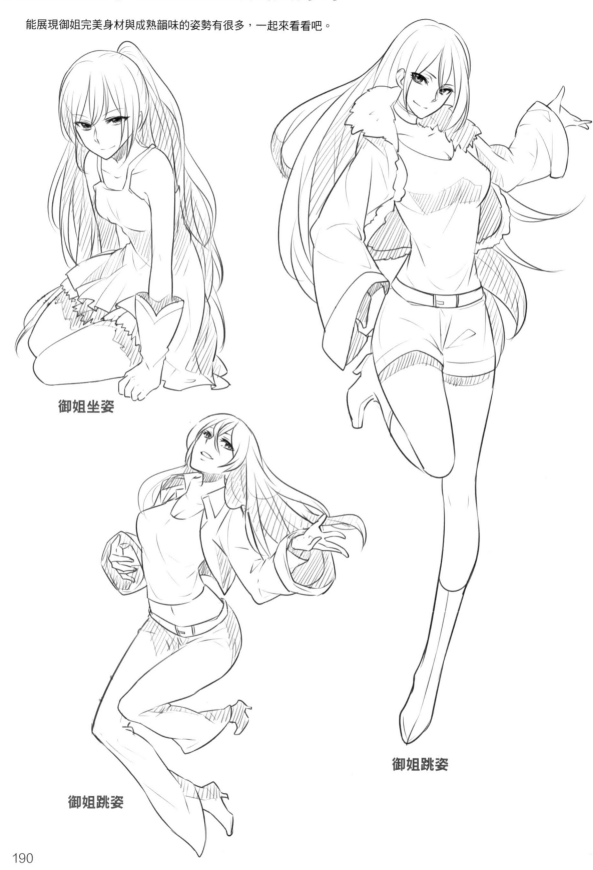

御姐坐姿

御姐跳姿

御姐跳姿

# 【實戰案例】霸氣御姐

　　我們在為御姐型美少女設計動作時，應盡量選用肩軸線與腰軸線相錯角度較大的動作，這樣更能展示出御姐的Ｓ形身姿與凜然氣質。

**1.** 繪製出人物挺胸屹立，一手靠於臀部的動態。

**2.** 然後為御姐繪製出中分的長直髮輪廓、無袖上衣和短褲。

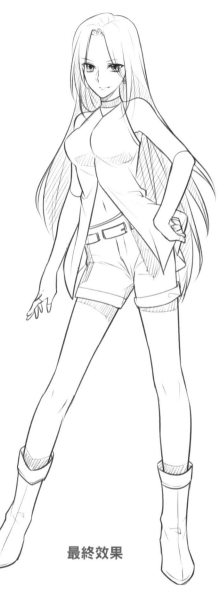

**最終效果**

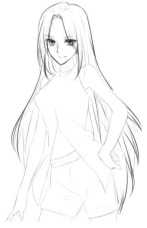

**3.** 用細長的大弧線繪製出向外散開的直髮，將多餘部分擦除。

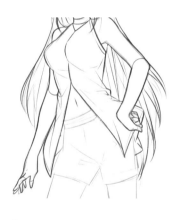

**4.** 服飾上半部分貼身緊緻，從腰部處呈倒Ｖ字形開衩向下。

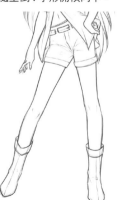

**5.** 注意短褲上大腿根處的堆積褶皺較多，大多沿著大腿的動作走向分布。

**6.** 注意膝蓋關節處的線條微微向外偏移一點，鞋子長度在膝蓋以下。

---

│ **技 巧 總 結** │

1. 御姐的身材高挑，四肢修長，小腿肚的肌肉較為明顯，使人物看起來成熟有力。
2. 御姐的胸部與臀部盡量以渾圓柔和的線條來繪製，更能增添一份性感的韻味。

Chapter

# 10

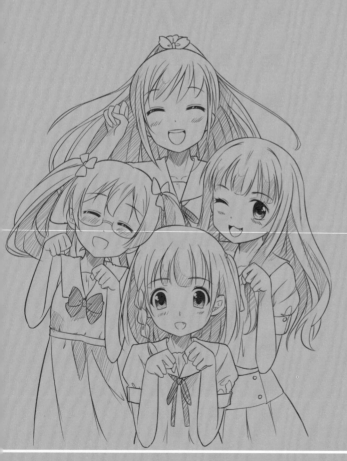

## 美少女主題
## 漫畫全接觸

美少女主題的漫畫繪畫元素較多，除了要突出主體
人物之外，次要人物與細節的把握也十分重要。

# 59

LESSON

# 穩健的三角形構圖

這裡的三角形構圖是以三個視覺人物為主的構圖，有時我們也可以三點成一面的布局安排人物的位置。

## 【基礎講解】如何應用三角形構圖

三角形構圖可以是正三角形，也可以是斜三角形或倒三角形，可以活躍畫面的氣氛與人物的動態結構。

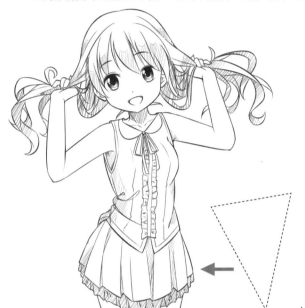

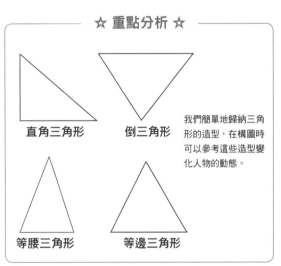

☆ 重點分析 ☆

直角三角形　　倒三角形

等腰三角形　　等邊三角形

我們簡單地歸納三角形的造型，在構圖時可以參考這些造型變化人物的動態。

**倒三角構圖**

人物的手臂與頭髮形成一條直線，與腿部連接在一起，剛好是一個倒三角形。

腿部遮擋了一部分手臂的結構。

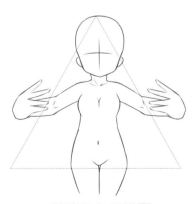

**等邊三角形構圖**

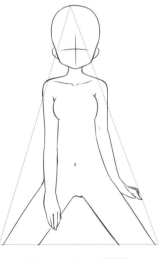

**等腰三角形構圖**

人物的頭部為一個點，張開的腿部延伸出去剛好和頭部連接在一起形成一個穩定平衡的等腰三角形。

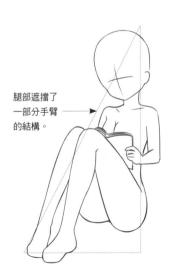

**直角三角形構圖**

人物是一個半側面坐姿，頭部到臀部在一條水平線上，臀部和腳部連接，剛好是一個直角三角形。

# 【案例賞析】三角形構圖展示

三角形構圖是將人物的身體動態確定在三個點之上，下面我們一起來看一看吧！

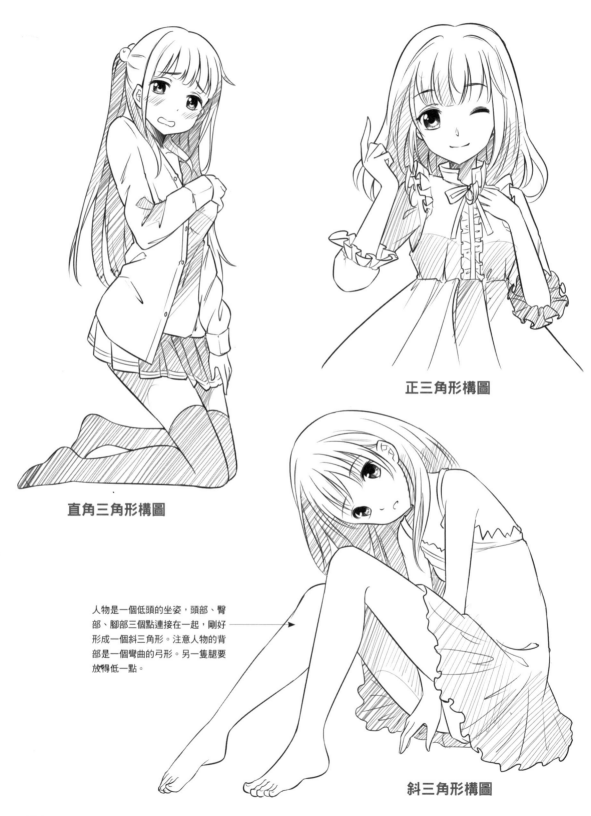

正三角形構圖

直角三角形構圖

人物是一個低頭的坐姿，頭部、臀部、腳部三個點連接在一起，剛好形成一個斜三角形。注意人物的背部是一個彎曲的弓形。另一隻腿要放得低一點。

斜三角形構圖

# 【實戰案例】半跪的魅力美少女

下面我們來具體繪製一個三角形構圖的美少女,將其頭部和兩隻腳作為三個點連接在一起,形成一個穩定的空間關係。

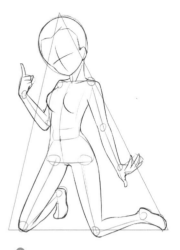

1. 首先畫一個接近於等腰三角形的三角形。

2. 畫出少女的跪姿,頭部為頂點,右腳膝蓋與左腳腳部各為一個點。

3. 確定人物的肌肉結構,手部動作可以超出三角形的範圍。

4. 根據臉部十字線繪製出微笑的五官表情,注意眼睛的透視。

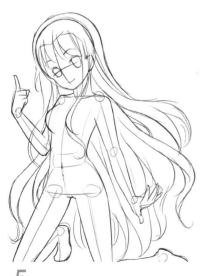

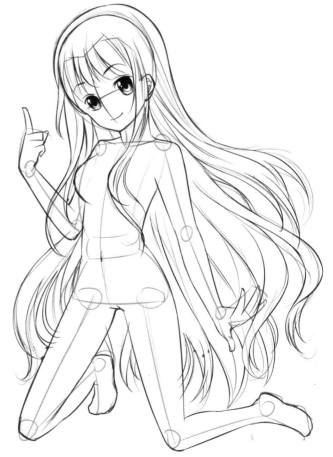

5. 飄逸的微卷長髮剛好到腳部的位置,用曲線可以描繪卷髮的蓬鬆質感。

6. 進一步細化人物的眼睛和長髮的髮絲。耳朵兩側的鬢髮是飄在身體前面的。

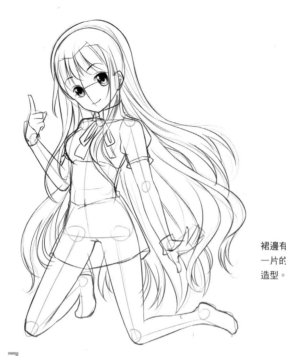

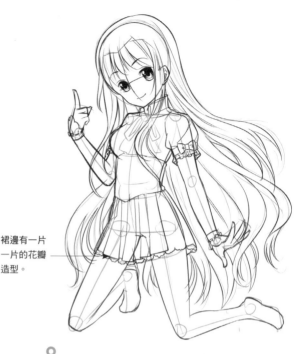

裙邊有一片
一片的花瓣
造型。

**7.** 隨著人物的身體動態繪製出連衣裙的大概結構，袖子是一個短袖的設計，領口是翻領的設計。

**8.** 接著細化人物的服飾細節，腰部連接的裙擺有很多細長的皺褶，袖口的兩端有蝴蝶結的設計。

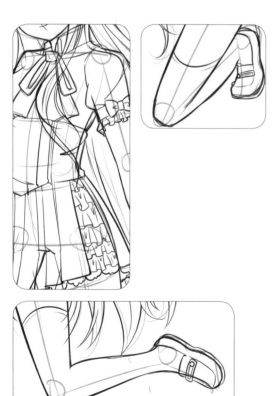

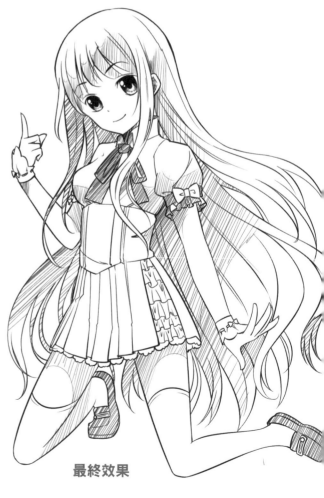

**9.** 然後繪製繫在領口下方的蝴蝶結絲帶以及穿在腿上的高筒襪，鞋子是比較常見的小皮鞋，鞋子鞋面有折痕。

**最終效果**

# 60 和諧的黃金分割構圖

「黃金分割」是一種由古希臘人發明的幾何學公式，遵循這一規則的構圖形式被認為是「和諧」的。

## 【基礎講解】黃金分割的比例

在繪製一幅作品時黃金分割的意義在於提供了一條被合理分割的幾何線段，對許多畫家／藝術家來說，「黃金分割」是他們在創作時必須深入領會的指導方針。

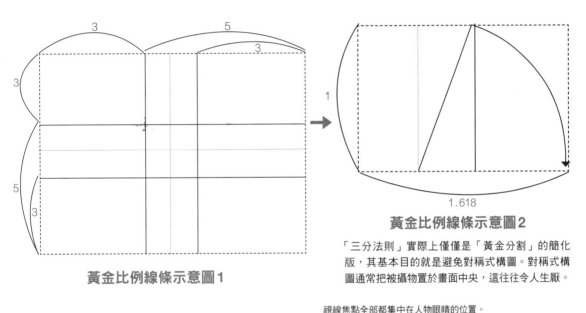

**黃金比例線條示意圖1**

**黃金比例線條示意圖2**

「三分法則」實際上僅僅是「黃金分割」的簡化版，其基本目的就是避免對稱式構圖。對稱式構圖通常把被攝物置於畫面中央，這往往令人生厭。

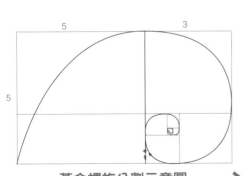

**黃金螺旋分割示意圖**

黃金分割線的原則是：長線段：短線段=1.618
以這樣的比例多重分割矩形畫面，就可以得到一條逐漸旋緊的對數螺線──黃金螺線。以黃金螺線分割畫面或者將主體人物放在螺線旋緊處，是最符合人類審美的構圖方法。

視線焦點全部都集中在人物眼睛的位置。

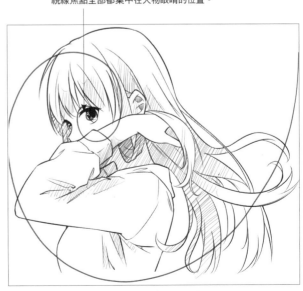

**黃金螺旋構圖少女**

# 【案例賞析】黃金比例構圖合集

黃金分割線只是簡單地提供了一種和諧畫面構圖的依據，下面我們來欣賞一下具體的案例吧！

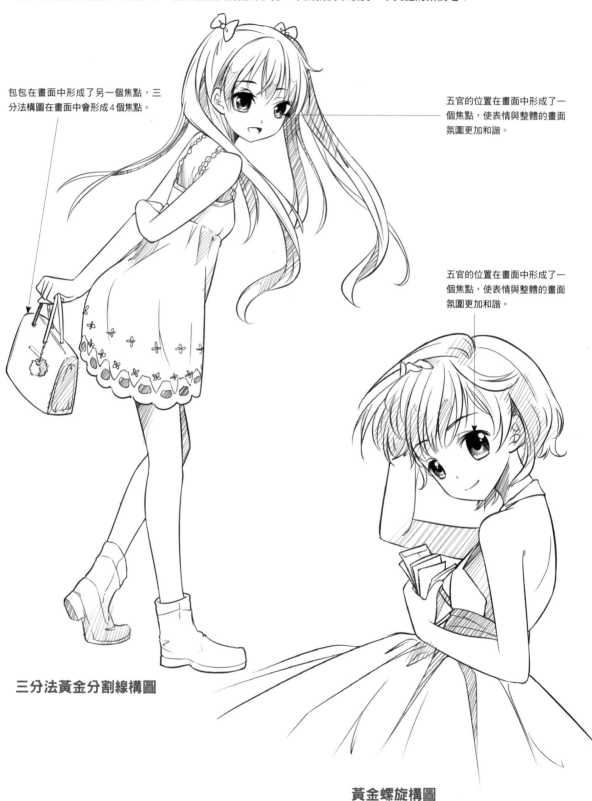

包包在畫面中形成了另一個焦點，三分法構圖在畫面中會形成4個焦點。

五官的位置在畫面中形成了一個焦點，使表情與整體的畫面氛圍更加和諧。

五官的位置在畫面中形成了一個焦點，使表情與整體的畫面氛圍更加和諧。

**三分法黃金分割線構圖**

**黃金螺旋構圖**

# 【實戰案例】收獲的美少女

三分法構圖與九宮格構圖類似，都是用四條線把畫面分成九個小格。這四條線的交點是線條的黃金分割點，讓人們的視點放在分割點上即可。

1. 在畫面中畫出四根線條確定出三分法構圖的框架。

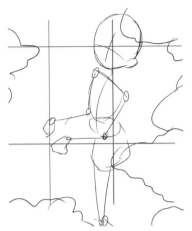

2. 勾畫出美少女的草圖，讓五官和手部都落在分割點上。

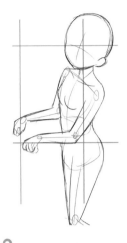

3. 細化出人物的肌肉結構，人物的站姿為一點透視，頭很大，腿部很細。

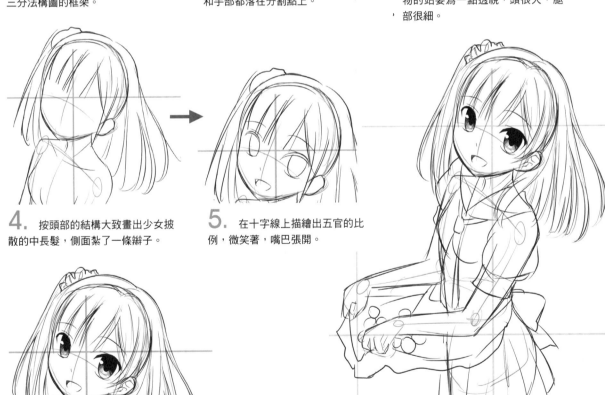

4. 按頭部的結構大致畫出少女披散的中長髮，側面紮了一條辮子。

5. 在十字線上描繪出五官的比例，微笑著，嘴巴張開。

6. 然後細化出人物五官的瞳孔以及細軟髮絲的層次。

7. 人物穿著的是一條翻領連衣裙，腰間繫著圍裙，雙手抓著圍裙的兩端，圍裙上有圓形的果子。衣袖為短袖設計。

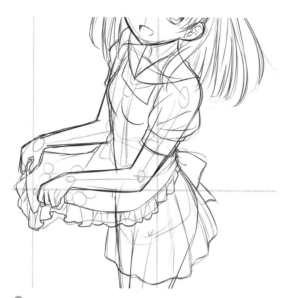

**8.** 接著進一步細化服飾的細節，袖口的位置會產生一點拉伸皺褶，圍裙的裙邊是花邊褶皺的設計。

**9.** 繪製圍裙上的牽引皺褶，領口的位置有一個小領帶。圍裙上散落著圓形的果子。圍裙在背後紮了一個蝴蝶結固定。

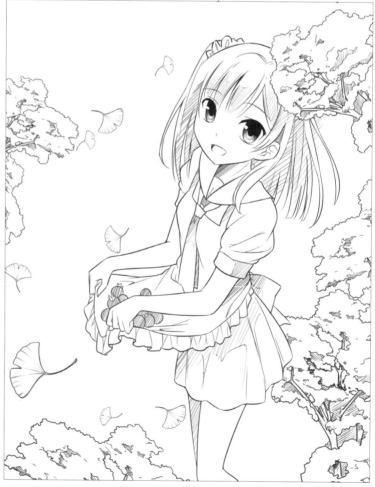

**10.** 最後完善背景，用不同彎曲程度的曲線描繪出樹叢的層次感，還有飄飛的一些樹葉。

**最終效果**

# 61

# 詮釋美少女曲線的Ｓ形構圖

「Ｓ」形構圖是指物體以「Ｓ」的形狀從前景向中景和後景延伸；而人物角色的「Ｓ」形構圖一般是指人物身體的Ｓ形曲線。

## 【基礎講解】前凸後翹Ｓ形曲線

Ｓ形構圖畫面比較生動，富有空間感，我們一般要以前凸後翹的感覺來描繪美少女身體的曲線。

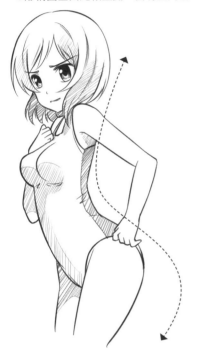

**S形曲線美少女**

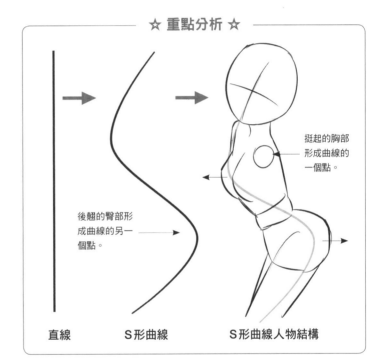

☆ 重點分析 ☆

挺起的胸部形成曲線的一個點。

後翹的臀部形成曲線的另一個點。

直線　　　　Ｓ形曲線　　　　Ｓ形曲線人物結構

背面的Ｓ形曲線強調的是翹臀，給人一種性感的魅力。

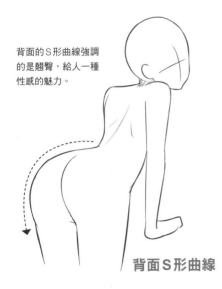

**背面S形曲線**

俯趴的Ｓ形曲線一般是強調胸部和臀部的曲線。人物的腰部到臀部的曲線形成一個優美的弧度。

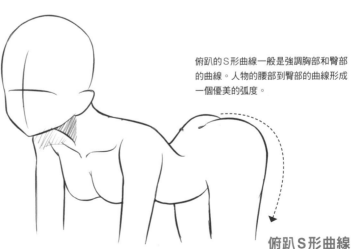

**俯趴S形曲線**

# 【案例賞析】凹凸有致的S形身材

不同動態的S形曲線主要是身體前傾、後翹的曲線，下面我們一起來看一看。

人物蹲坐時上半身略微前傾，然後臀部處於後翹的狀態，剛好表現了少女的曲線。

**蹲坐時的S形曲線**

奔跑時著地的那一隻腳有一點透視，腳踝很細。

**奔跑時的S形曲線**

**回望時的S形曲線**

# 【實戰案例】身姿玲瓏的泳裝美少女

下面我們就來描繪一個正側面前凸後翹的少女。描繪的重點是胸部、腰部、臀部三者的連接關係及手的動態。

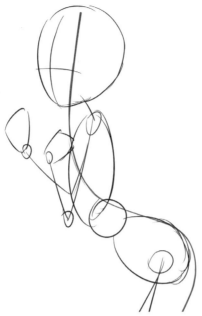

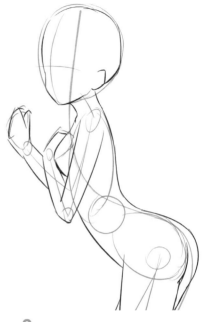

1. 首先在紙上隨意畫出一條S形曲線。

2. 隨著曲線畫出胸部、腰部、臀部的連接關係，手臂彎曲著放在胸口位置。

3. 在骨骼結構圖上畫出人物的肌肉，注意肩部到臀部的曲線是一個凹凸過程。

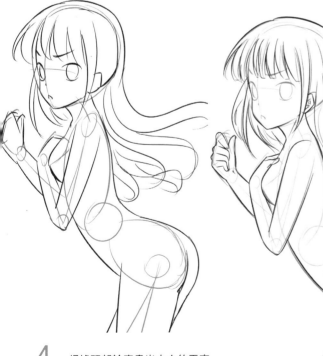

5. 細緻描繪飛舞的髮絲，有一些髮絲是有層次關係的。

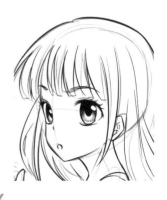

4. 根據頭部輪廓畫出少女的五官和頭髮的草圖，頭髮是自然向後飄的。

6. 再跟著草圖畫出少女的眼睛，五官應該是70°角側面的，注意眼睛的透視關係。

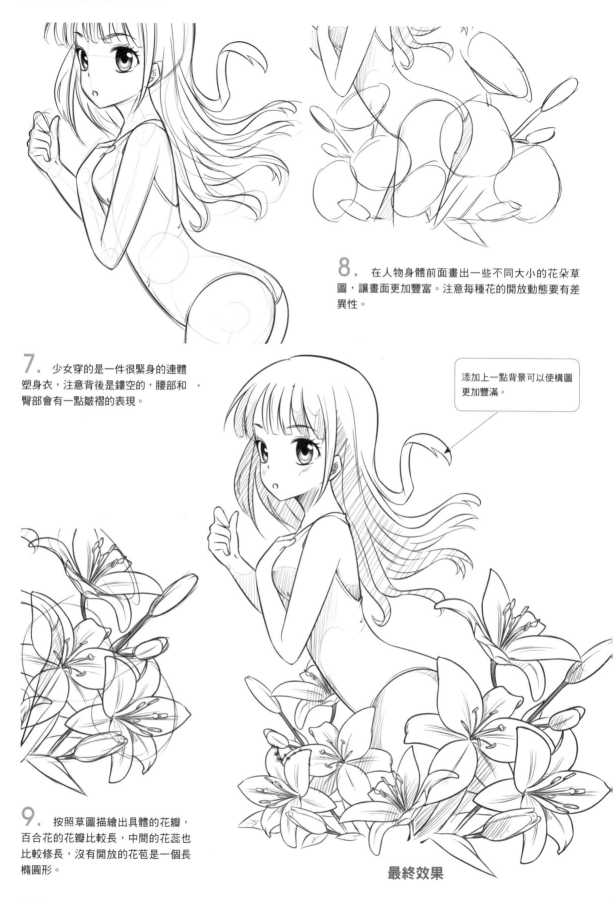

**8.** 在人物身體前面畫出一些不同大小的花朵草圖，讓畫面更加豐富。注意每種花的開放動態要有差異性。

**7.** 少女穿的是一件很緊身的連體塑身衣，注意背後是鏤空的，腰部和臀部會有一點皺褶的表現。

添加上一點背景可以使構圖更加豐滿。

**9.** 按照草圖描繪出具體的花瓣，百合花的花瓣比較長，中間的花蕊也比較修長，沒有開放的花苞是一個長橢圓形。

**最終效果**

# 62
**LESSON**

# 姐妹一起嗨──多人構圖

多人構圖，顧名思義就是2個及以上人物的構圖。多人構圖可以體現出人物的互動以及人物關係的表現，特別適用於繪製一部漫畫的人物介紹插圖。

## 【基礎講解】上下左右多視角擺放

雙人構圖，人物擺放位置比較平均，2人以上構圖一般會選定一個主體人物，其他人物分布在其四周。

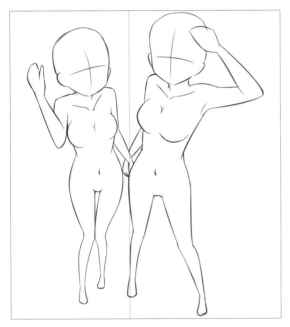

**雙人對稱構圖**

雙人的對稱構圖十分穩定，兩個少女的大小比例基本一致，俯視動態突出了人物的情緒。

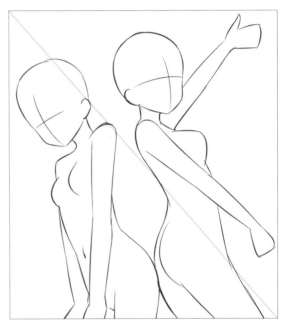

**雙人對角線構圖**

雙人對角線構圖更加靈活俏皮。人物分布在對角線的兩側，給人以視覺新鮮感。

── ☆ 重點分析 ☆ ──

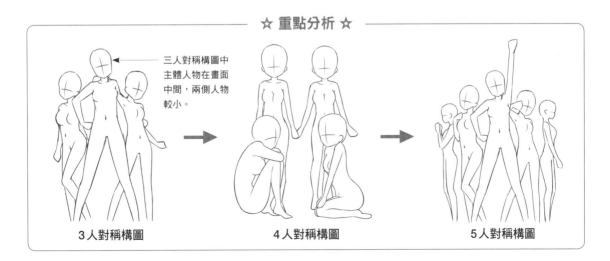

三人對稱構圖中主體人物在畫面中間，兩側人物較小。

**3人對稱構圖**　　　　**4人對稱構圖**　　　　**5人對稱構圖**

# 【案例賞析】多人構圖展示

多人構圖最重要的是反應人物之間的關係以及氣氛的渲染，下面我們就來欣賞一下這些美少女的靈活動態吧。

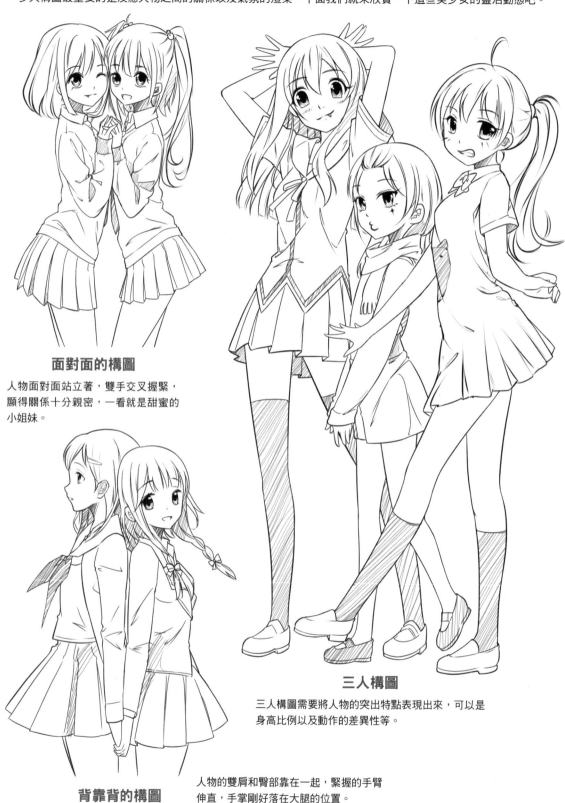

### 面對面的構圖

人物面對面站立著，雙手交叉握緊，
顯得關係十分親密，一看就是甜蜜的
小姐妹。

### 三人構圖

三人構圖需要將人物的突出特點表現出來，可以是
身高比例以及動作的差異性等。

### 背靠背的構圖

人物的雙肩和臀部靠在一起，緊握的手臂
伸直，手掌剛好落在大腿的位置。

# 【實戰案例】喵萌四姐妹

　　從前面對多人構圖的分析與了解，我們可以知道四人構圖最好是平衡穩定的對稱構圖，這樣可以使每一個人物都有鮮明的表現。

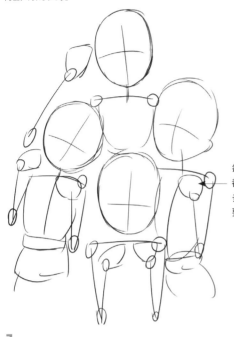

每個人物的手勢
都是不一樣的，
多人構圖的動作
要有差異性。

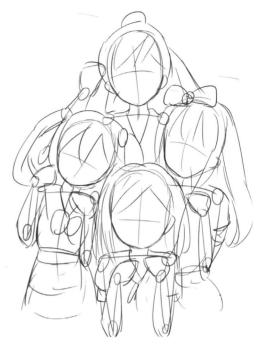

1. 首先確定人物的位置，四人在上下左右四個位置擺放，重點突出人物的上半身動態。

2. 在骨骼圖上進一步細化出人物的肌肉動態以及細緻的手部動作，人物的雙手都是招財貓的姿勢。

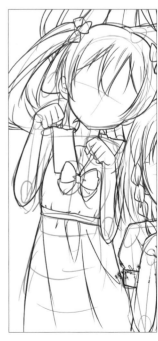

3. 用細軟的線條描繪出少女柔軟的髮絲，上面的人物是高馬尾，髮絲飛散開來，左邊的人物為雙馬尾，右邊的人物為披散的微卷髮，下面的人物是短髮。

4. 先細緻地勾畫出左側少女的雙馬尾髮絲，髮帶上紮了一個髮夾，中間有一撮瀏海，眯著眼睛大笑，戴著一幅眼鏡。

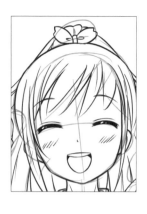 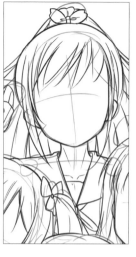 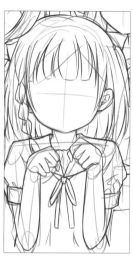

**5.** 接著為最上面的少女紮一個高馬尾,髮絲都是分散開的,眯著眼睛大笑。

**6.** 最下面的少女是一個短髮鮑伯頭,齊瀏海,上眼瞼和眼眶沒有挨著,有一顆虎牙。

 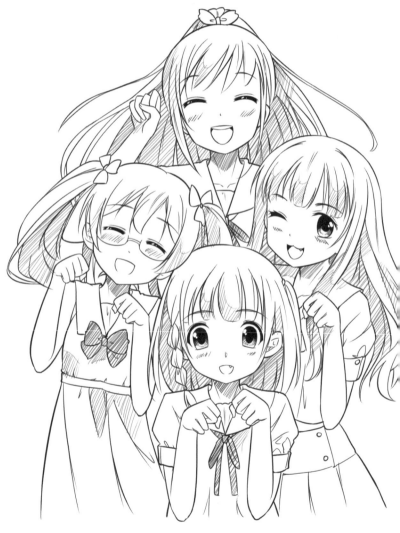

**7.** 右側的少女是齊瀏海卷髮,注意用流暢的曲線描繪卷髮的質感;眨著眼睛,嘴巴是貓嘴的形狀。

**最終效果**

# 63 LESSON
## 裝點美少女——植物背景

花卉是自然景物中的一種。在少女漫畫的繪製中一般會以花卉當作人物的背景或者其他點綴，可以很好地突出漫畫的整體氛圍與效果。

## 【基礎講解】用幾何圖形組成植物

不同花卉本身的形狀結構會有所不同，一般的自然花卉可以歸納成不同形狀的幾何圖形，以更好地了解花卉。

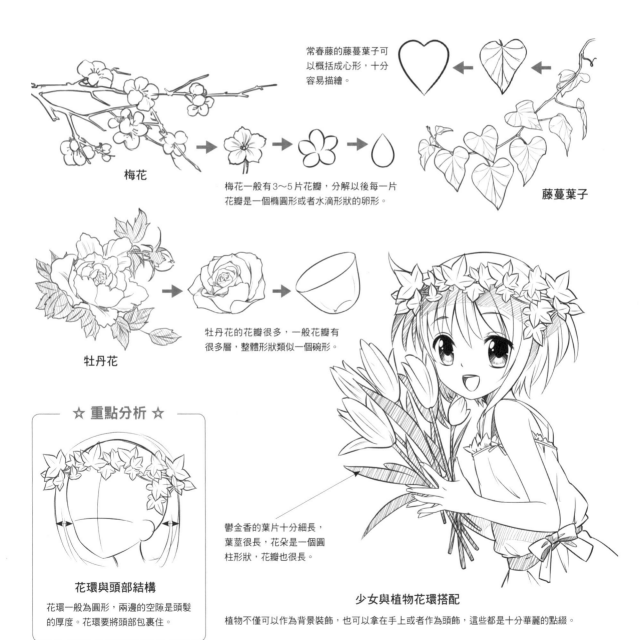

常春藤的藤蔓葉子可以概括成心形，十分容易描繪。

梅花

梅花一般有3～5片花瓣，分解以後每一片花瓣是一個橢圓形或者水滴形狀的卵形。

藤蔓葉子

牡丹花

牡丹花的花瓣很多，一般花瓣有很多層，整體形狀類似一個碗形。

☆ 重點分析 ☆

花環與頭部結構

花環一般為圓形，兩邊的空隙是頭髮的厚度。花環要將頭部包裹住。

鬱金香的葉片十分細長，葉莖很長，花朵是一個圓柱形狀，花瓣也很長。

少女與植物花環搭配

植物不僅可以作為背景裝飾，也可以拿在手上或者作為頭飾，這些都是十分華麗的點綴。

# 【案例賞析】植物與美少女的展示

前面簡單講述了幾種花卉的繪製技巧，下面我們來看看不同花卉與人物的組合效果。

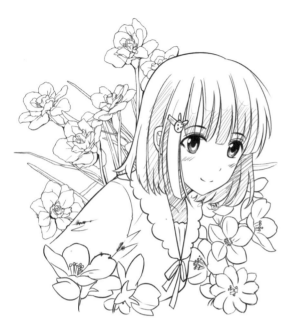

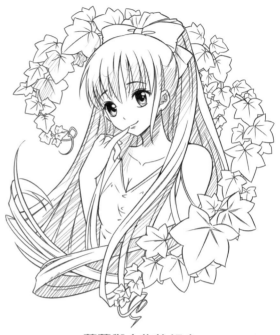

### 野花與人物的組合

野花的花朵造型比較多樣，每一種花朵的樣式都各不相同，各具特色。

### 藤蔓與人物的組合

細長柔軟的藤蔓可以自由生長，藤蔓的葉子剛好與人物一起構成一個圓形，十分飽滿。

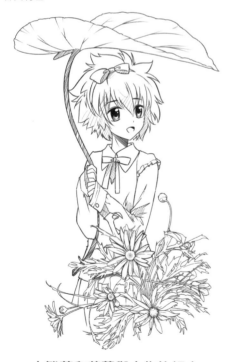

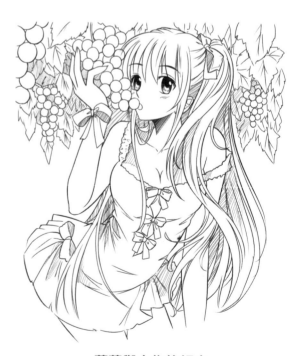

### 小雛菊和荷葉與人物的組合

人物拿著一大片荷葉，十分乖巧可愛，大大的荷葉讓人物顯得十分精緻小巧。

### 葡萄與人物的組合

葡萄與人物的組合可以讓角色有一種更親近自然的感覺，拿著葡萄吃的動作讓人物顯得更加活潑。

# 【實戰案例】茶花與美少女

先繪製一個人物，然後描繪出適合人物的茶花即可，以茶花作為人物背景，烘托畫面的氛圍。

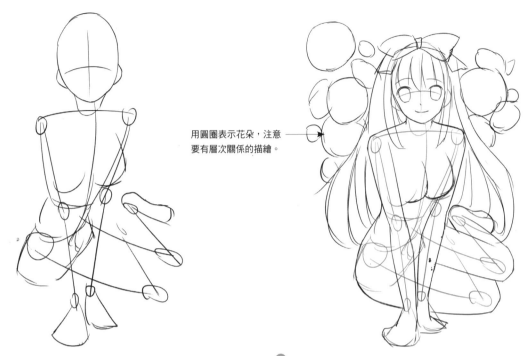

用圓圈表示花朵，注意要有層次關係的描繪。

**1.** 首先繪製一個身體前傾、雙手支撐著地面的人物坐姿，腿是斜著的。

**2.** 添加人物的肌肉動態，注意雙手擠壓胸部的動作，人物有一頭長髮，背景花朵用圓圈表示。

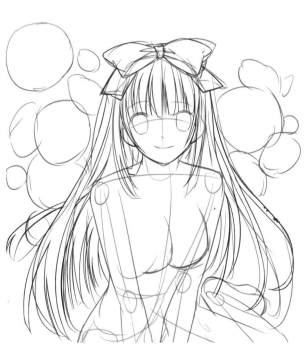

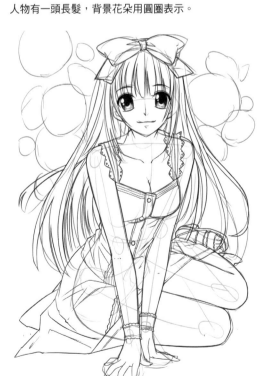

**3.** 草圖勾畫好以後，描繪人物，注意長髮要用曲線勾畫出髮絲飛舞的動態。

**4.** 進一步繪製出少女的五官，眼睛比較豎長，長裙鋪在地上，裙褶很多。

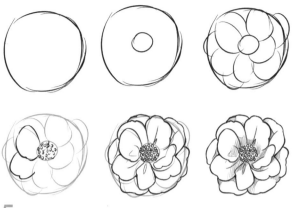

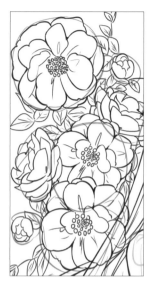

**5.** 接著繪製背景山茶花,我們先繪製單朵的山茶花,山茶花形狀是一個圓形,花蕊是一些小圓圈,花瓣的層次比較多,要一層一層地繪製。

**6.** 然後繪製花簇。茶花是玫紅色的,花瓣一般都有2層,是一個橢圓形,花蕊一根一根的,還要注意茶花的開放程度,有一些是花苞,有一些是半開的。

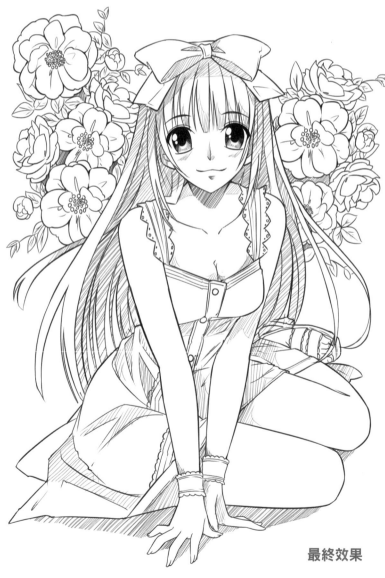

**7.** 用與上面同樣的方法繪製出右側的山茶花即可。

**最終效果**

# 64

# 美少女最佳搭檔——寵物

乖巧的寵物十分惹人喜愛,在漫畫裡寵物更是圓潤可愛,是漫畫中美少女們的最愛。

## 【基礎講解】百態萌寵繪畫技巧

漫畫中的可愛寵物要畫得非常乖巧,表現出它們的靈氣,無論貓狗還是巨龍,身體輪廓都很柔軟。

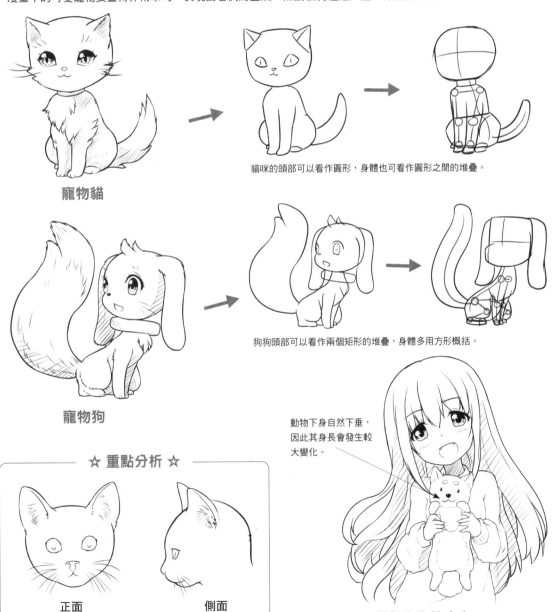

**寵物貓**

貓咪的頭部可以看作圓形,身體也可看作圓形之間的堆疊。

**寵物狗**

狗狗頭部可以看作兩個矩形的堆疊,身體多用方形概括。

☆ **重點分析** ☆

正面　　　　側面

動物耳朵根部位於頭頂偏下的兩側,且處於頭骨中線處。

動物下身自然下垂,因此其身長會發生較大變化。

**舉起狗狗的少女**

雙手四指向前,拇指搭在狗狗後背,虎口卡在狗狗腋下。

# 【案例賞析】萌寵大集合

對可愛寵物的基本特點有所了解後，一起來總結一下漫畫中各式各樣的可愛動物吧。

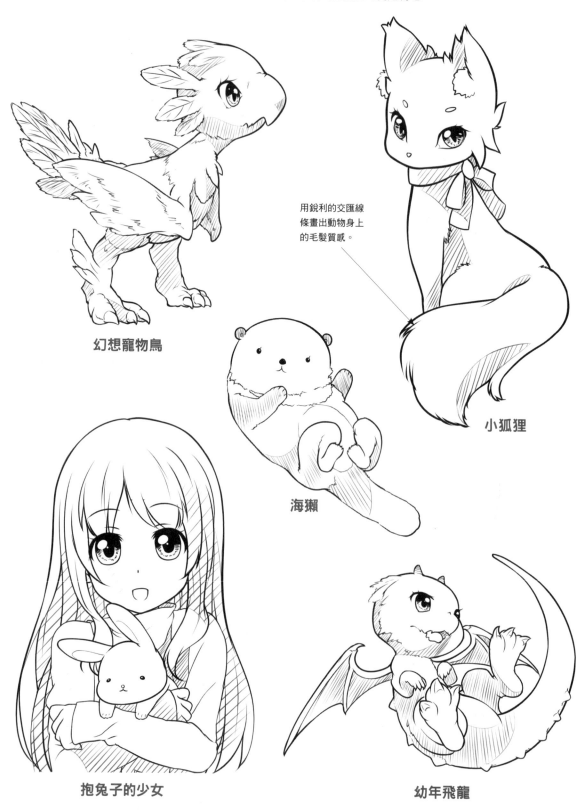

幻想寵物鳥

用銳利的交匯線
條畫出動物身上
的毛髮質感。

小狐狸

海獺

抱兔子的少女

幼年飛龍

# 【實戰案例】美少女與幼龍

漫畫中經常將美少女與幼龍聯繫起來，這讓美少女獲得了幼龍的靈氣，同時也能表現出幼龍的可愛。

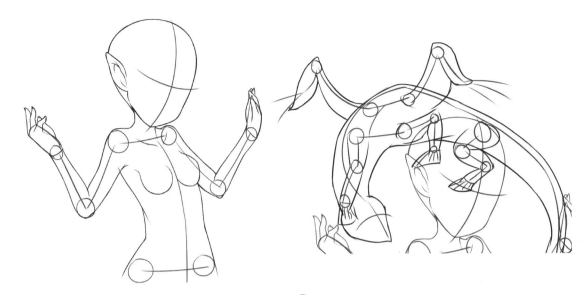

**1.** 首先我們畫出少女張開雙手、低著頭的身體輪廓與人物動態。

**2.** 接著畫出少女後面彎著身子的幼龍的輪廓，幼龍翅膀的骨骼結構與鳥很相似。

這裡的少女設定為精靈，在設計其頭髮五官等時，應當大膽采用一些新穎的設計。

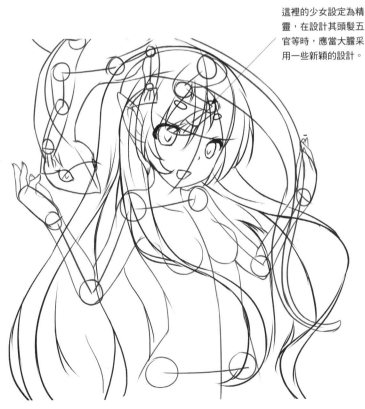

**4.** 畫出幼龍軀體上覆蓋的絨毛，被少女頭部遮擋的部分可省略。

**3.** 之後將少女的髮型和髮束的飄動狀態設計出來。

**5.** 然後畫出幼龍翅膀的羽毛範圍及其輪廓。

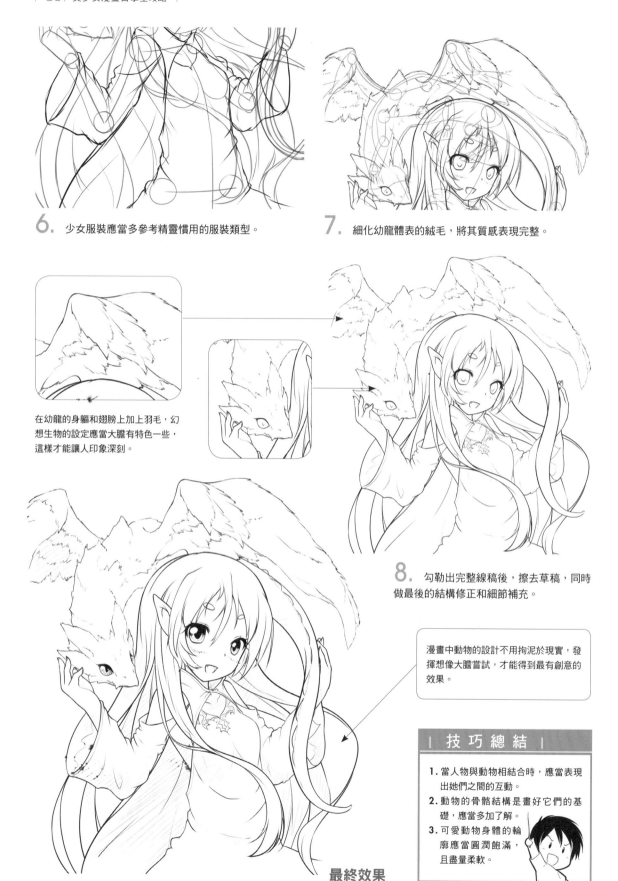

6. 少女服裝應當多參考精靈慣用的服裝類型。

7. 細化幼龍體表的絨毛，將其質感表現完整。

在幼龍的身軀和翅膀上加上羽毛，幻想生物的設定應當大膽有特色一些，這樣才能讓人印象深刻。

8. 勾勒出完整線稿後，擦去草稿，同時做最後的結構修正和細節補充。

漫畫中動物的設計不用拘泥於現實，發揮想像大膽嘗試，才能得到最有創意的效果。

**最終效果**

| 技 巧 總 結 |

1. 當人物與動物相結合時，應當表現出她們之間的互動。
2. 動物的骨骼結構是畫好它們的基礎，應當多加了解。
3. 可愛動物身體的輪廓應當圓潤飽滿，且盡量柔軟。

# 65

**LESSON**

# 為美少女漫畫增添氣氛

漫畫的繪畫少不了特效的運用,特效的添加能讓畫面氛圍表現得更好,讓美少女無比閃耀。

## 【基礎講解】特效種類有很多

特效有爆發、氣流和閃光三大類型,要根據所表現的氣氛選擇對應的特效種類,這才能讓畫面炫目且生動。

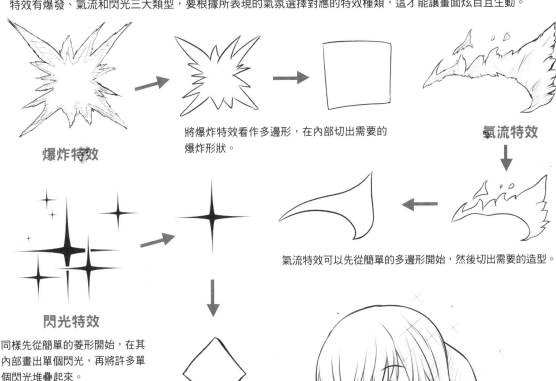

**爆炸特效**

將爆炸特效看作多邊形,在內部切出需要的爆炸形狀。

**氣流特效**

氣流特效可以先從簡單的多邊形開始,然後切出需要的造型。

**閃光特效**

同樣先從簡單的菱形開始,在其內部畫出單個閃光,再將許多單個閃光堆疊起來。

☆ 重點分析 ☆

**普通水滴**　　　　**特效水滴**

特效有時能讓無型態的實體型態豐富,以水為例,普通水滴型態很隨意,遵從自然法則,特效水滴受到力量制約,表現出被塑型的形狀。

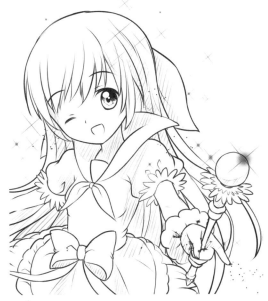

**閃耀權杖少女**

閃光特效的分布應當疏密有致,大小不一,特效的添加使畫面氣氛得到了很好的提升。

# 【案例賞析】美少女漫畫中常見的特效

對特效的知識點有所了解後，讓我們一起來對漫畫中常用的特效進行歸納吧。

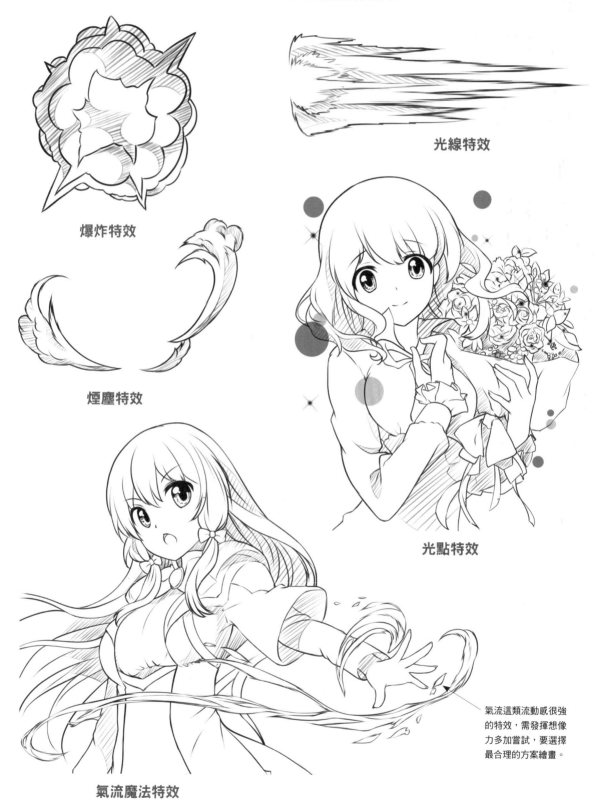

光線特效

爆炸特效

煙塵特效

光點特效

氣流這類流動感很強的特效，需發揮想像力多加嘗試，要選擇最合理的方案繪畫。

氣流魔法特效

# 【實戰案例】炫酷水魔法

水的流動和分布需要細緻思考再構圖，這樣才能表現出其特點，下面我們一起來畫一名操縱水的女魔法師吧。

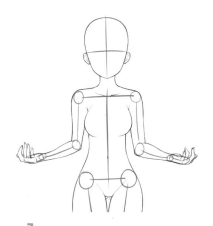

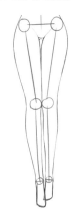

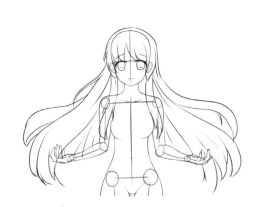

1. 首先畫出魔法師攤開雙手的上半身結構輪廓。

2. 接著畫出人物一前一後伸直站立的雙腿。

3. 設計五官和髮型，將頭髮畫成向兩側散開的樣式。

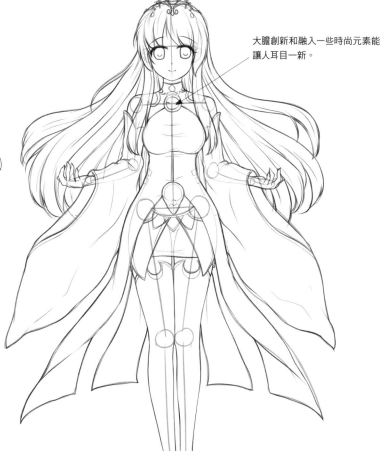

大膽創新和融入一些時尚元素能讓人耳目一新。

4. 畫出服裝大致樣式和飄動感，魔法師通常穿著長袍，融入些時尚要素能夠讓服裝更加華麗漂亮。

5. 在頭頂畫一個簡單的英式皇冠，這樣的點綴能為角色帶來與眾不同的感覺。

6. 畫上鞋子並觀察整體，修正結構或設計錯誤，之後添加細節，確認之後擦去草稿將人物勾勒出來。

**7.** 用簡單形狀畫出腳邊的水特效。

**8.** 設計出兩手中用魔法束縛住的水滴造型。

**9.** 擦淡草稿，畫出環繞腳邊的水滴的細緻造型。

**10.** 在身體兩側畫出風的特效，正是這些風掀起了腳邊的水花。

**11.** 畫出風的特效的邊緣細節和內部紋理，擦去草稿後添加陰影。

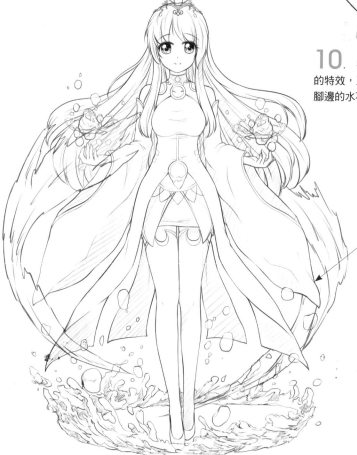

**最終效果**

自然型態的水滴與受魔法作用的水滴互相搭配，才能得到最理想的效果。

| 技 巧 總 結 |

1. 特效的選擇搭配尤為重要，相同原理的特效之間有效果加強作用。
2. 對人物的頭髮、衣服和配飾進行動態變形能讓畫面更富有美感。
3. 在繪畫之初就應考慮好畫面所要表現的效果，根據效果添加特效。

# 66

# 搞定透視與場景的畫法

漫畫中的透視和場景相互作用，讓畫面顯得更真實，再將符合透視關係的人物置於場景中，就能夠表現出人物的鮮活感，提升畫面完整度。

## 【基礎講解】透視的基本原則有哪些

透視是寫實繪畫的基礎，合理的透視關係能讓人物與場景緊密結合，讓人們的視覺感受更符合邏輯。

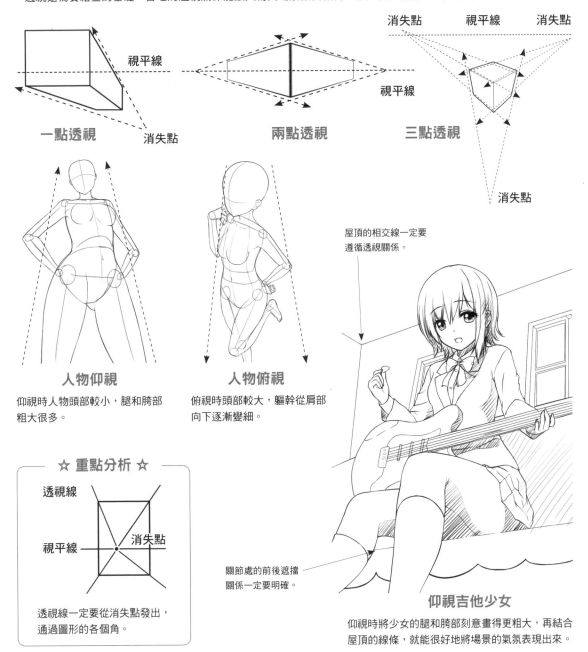

視平線

**一點透視**

消失點

視平線

**兩點透視**

消失點　視平線　消失點

**三點透視**

消失點

**人物仰視**

仰視時人物頭部較小，腿和胯部粗大很多。

**人物俯視**

俯視時頭部較大，軀幹從肩部向下逐漸變細。

屋頂的相交線一定要遵循透視關係。

☆ 重點分析 ☆

透視線

視平線 —— 消失點

關節處的前後遮擋關係一定要明確。

透視線一定要從消失點發出，通過圖形的各個角。

**仰視吉他少女**

仰視時將少女的腿和胯部刻意畫得更粗大，再結合屋頂的線條，就能很好地將場景的氣氛表現出來。

# 【案例賞析】常見的場景與美少女的結合

在對透視和場景有所了解後，讓我們一起來對漫畫中常見的透視和場景做個歸納吧。

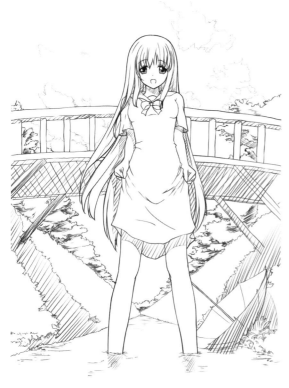

室外一點仰視

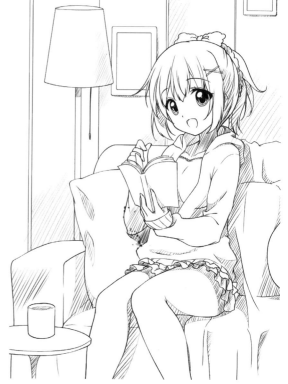

室內一點平視

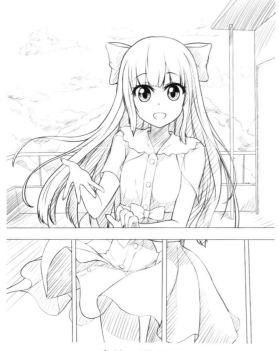

室外一點平視

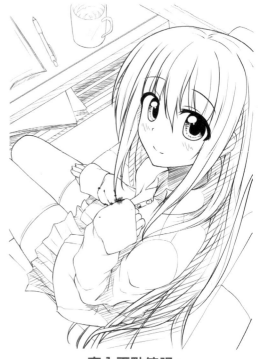

室內兩點俯視

# 【實戰案例】繫鞋帶的美少女

本例讓玄關俯視場景為人物和畫面主題服務，合理的人物動態和場景安排能夠讓畫面的故事性得到完整表現。

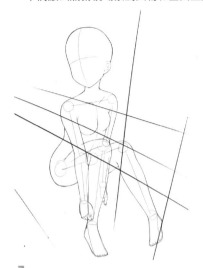

**1.** 首先畫出透視的透視線和人物略帶俯視的身體動態。

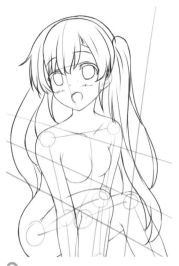

**2.** 設計出少女張開嘴看向屋內的五官狀態和雙馬尾髮型。

**3.** 結合主題畫出服裝設定輪廓，用服裝的厚度和長度表現季節要素。

**4.** 接著畫出鞋子，鞋子要嚴格按照服裝所設定的季節設計。

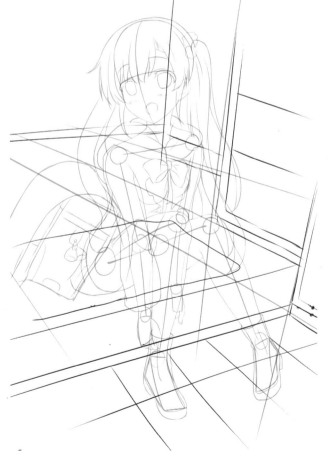

**5.** 畫出靠在身旁的書包，這一設定說明少女是學生。

**6.** 根據場景透視線將玄關畫出來，並根據人物所占畫面比例來思考背景裝飾物的飽滿度。

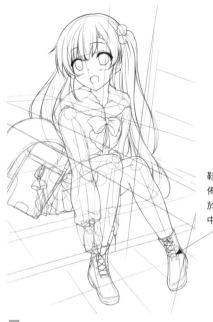

鞋帶多為交錯排佈，交錯部分處於兩側固定點的中間線上。

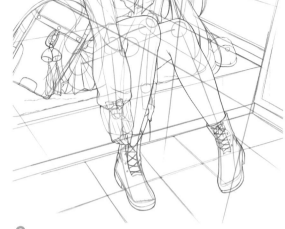

**8.** 審查場景透視合理性後，勾勒出場景下部，勾勒時外輪廓線粗一些，結合處或縫隙處線條纖細一些。

**7.** 將場景設定完成後，擦淡草稿勾勒出人物線條輪廓。

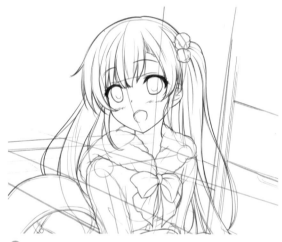

**9.** 最後將身後的地面和牆壁用直線勾勒出來，由於是過道，加之人物所占畫面比例較大，不再設定擺放物。

在畫面顯得空曠時，加入一些符合故事情節的小道具能夠豐富畫面，也能讓人物顯得更鮮活。

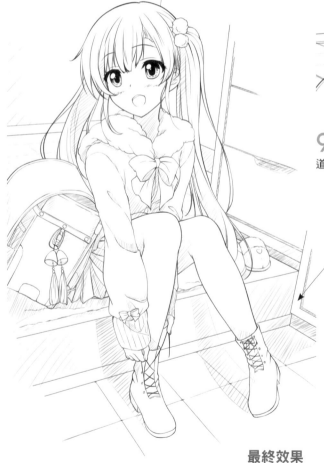

**最終效果**

| 技 巧 總 結 |

1. 場景與人物的氛圍結合尤其重要，繪畫草稿前應多設計幾個方案。
2. 透視深度決定場景氣勢，透視越強，人物的變形也越大。
3. 只要有透視，物體就會產生形變，可以先畫出無透視型態再進行形變。